不藏私萌寵漫畫技法教學

異世界萌怪漫畫造型入門

蔡蕙憶「橘子」★著

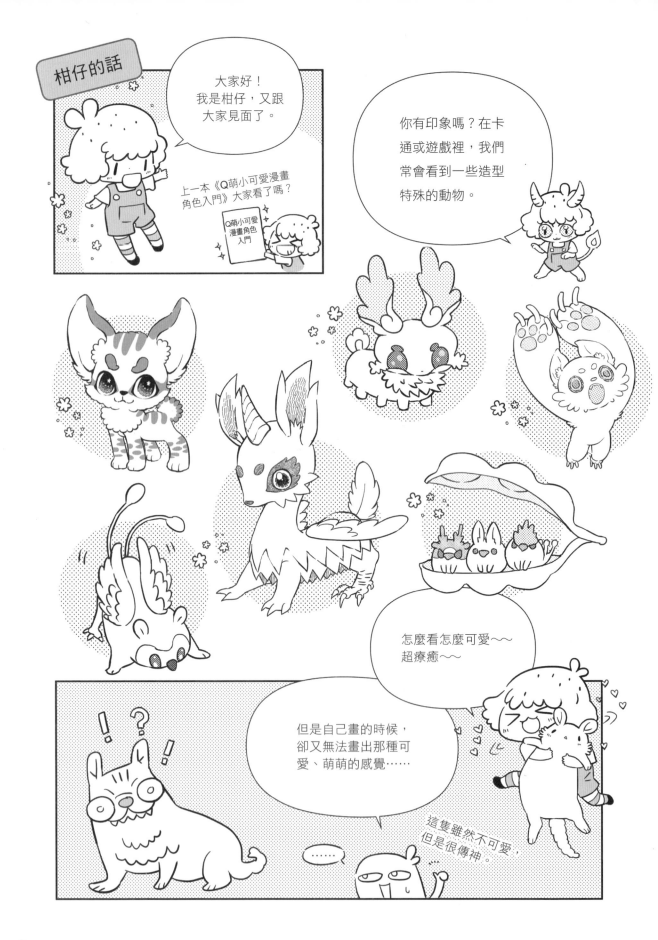

柑仔的話

大家好！
我是柑仔，又跟
大家見面了。

上一本《Q萌小可愛漫畫
角色入門》大家看了嗎？

Q萌小可愛
漫畫角色
入門

你有印象嗎？在卡
通或遊戲裡，我們
常會看到一些造型
特殊的動物。

怎麼看怎麼可愛～～
超療癒～～

但是自己畫的時候，
卻又無法畫出那種可
愛、萌萌的感覺……

這隻雖然不可愛，
但是很傳神。

……

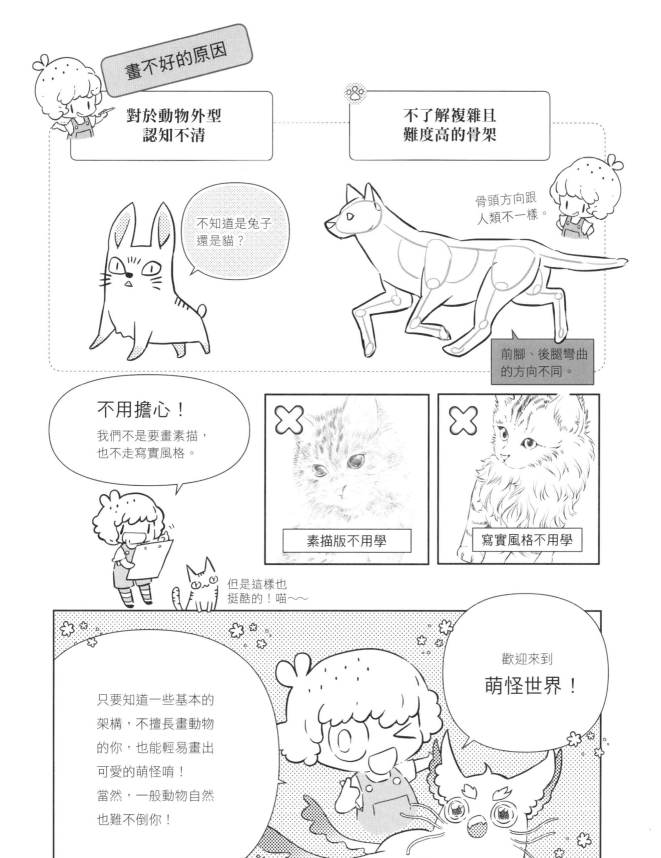

畫不好的原因

對於動物外型
認知不清

不了解複雜且
難度高的骨架

不知道是兔子
還是貓？

骨頭方向跟
人類不一樣。

前腳、後腿彎曲
的方向不同。

不用擔心！
我們不是要畫素描，
也不走寫實風格。

✕ 素描版不用學

✕ 寫實風格不用學

但是這樣也
挺酷的！喵～～

只要知道一些基本的
架構，不擅長畫動物
的你，也能輕易畫出
可愛的萌怪唷！
當然，一般動物自然
也難不倒你！

歡迎來到
萌怪世界！

目錄 CONTENTS

PART 5 創意萌怪周邊產品

解碼Q萌怪

Q萌怪的可愛祕密

為什麼他們會看起來可愛呢？

迷人的眼睛

有一雙圓滾滾、
閃亮亮的眼睛。

奇妙的表情

各種不可思議的表
情，增加了萌度。

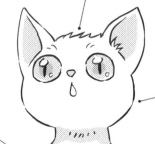

軟綿綿的身體

柔軟的身體讓
人感到舒適。

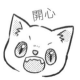

療癒的肉球

偶而露出腳底的肉
球，馬上萌翻天！

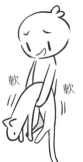

軟 軟

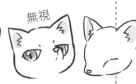

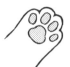

豐富的肢體動作

多變、有趣的動作，帶
出了萌怪的各種情緒。

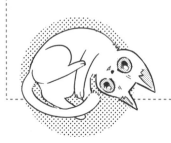
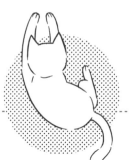
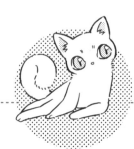

正常版跟萌化版的不同

 怎麼樣才能更可愛呢？

正常版
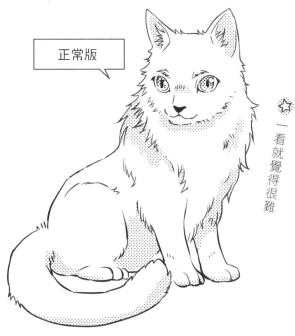

一看就覺得很難

萌化版
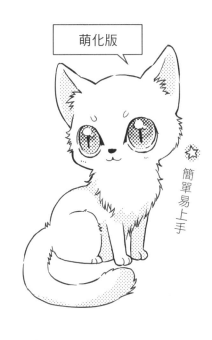

簡單易上手

🐾 比例正常

🐾 細節多

🐾 姿勢無法自由發揮

🐾 大頭小身體

🐾 超大魔幻眼睛

🐾 超乎常理的動作

👑 動作可以擬人化　　👑 骨架不精準也沒關係

重點是要 可愛！

站 ↑

骨架？
可以吃嗎？

不用在意
動作怪怪的。

其實，我們熟悉的環境中充滿了各種超萌動物，
都可以拿來當作畫萌怪的原型喔！

❀ 大致可分為：

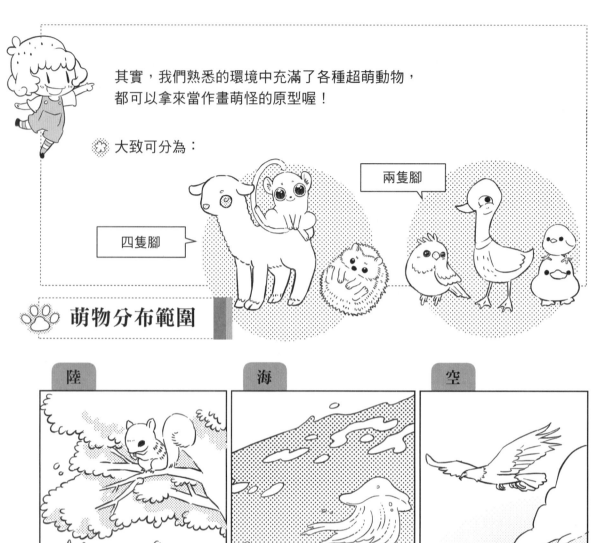

兩隻腳

四隻腳

🐾 **萌物分布範圍**

陸　　　海　　　空

有非常多的生物
可以畫呢！
好棒！

帥！

當我們對一般動物外型有了認知後，
便能畫出有存在感的幻想萌怪。
因為他們其實就是由我們所熟悉的生物
組合、變化而成的。

萌怪

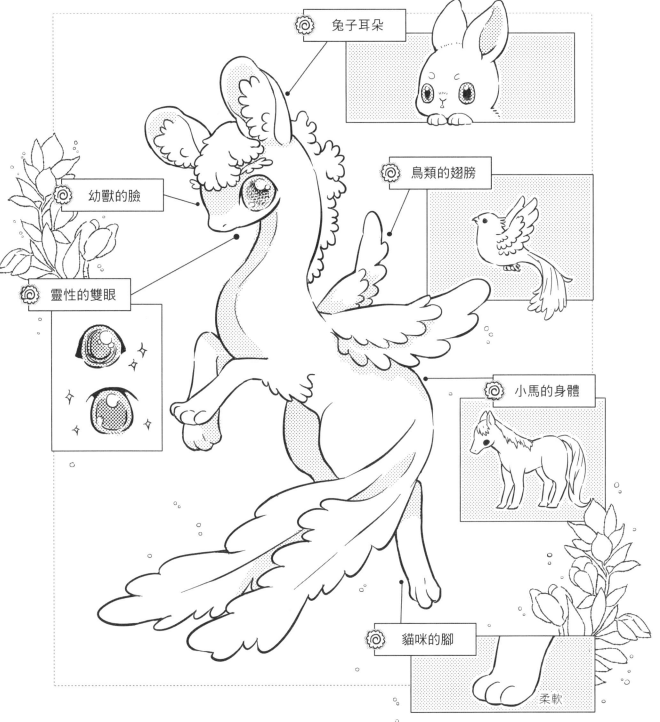

兔子耳朵

鳥類的翅膀

幼獸的臉

靈性的雙眼

小馬的身體

貓咪的腳

柔軟

解析萌怪

除了參照一般動物，也能用
簡單的圓形、方形、片狀來
構成萌怪喔！

我是用橢圓形
構成的，看得
出來嗎？

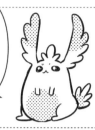

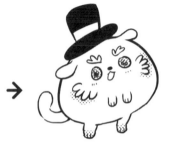

我是圓形＋動物五
官、手腳、尾巴和
其他小飾品。

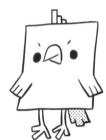

方形＋鳥類造型，
也是一種方式。

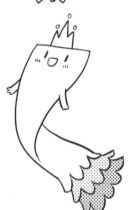

我是片狀＋簡易
五官和手的非動
物造型。

雖然這些造型簡易的萌怪也很可愛，但是好像缺少了

一些「存在感」和「親近感」耶！

一般動物轉化成的幻想萌怪，容易讓人有一種似曾相識的親近感。

延伸變化

舉例：貓咪

自創萌怪貓

鷹貓

麻糬貓

冰淇淋貓

鹿角貓

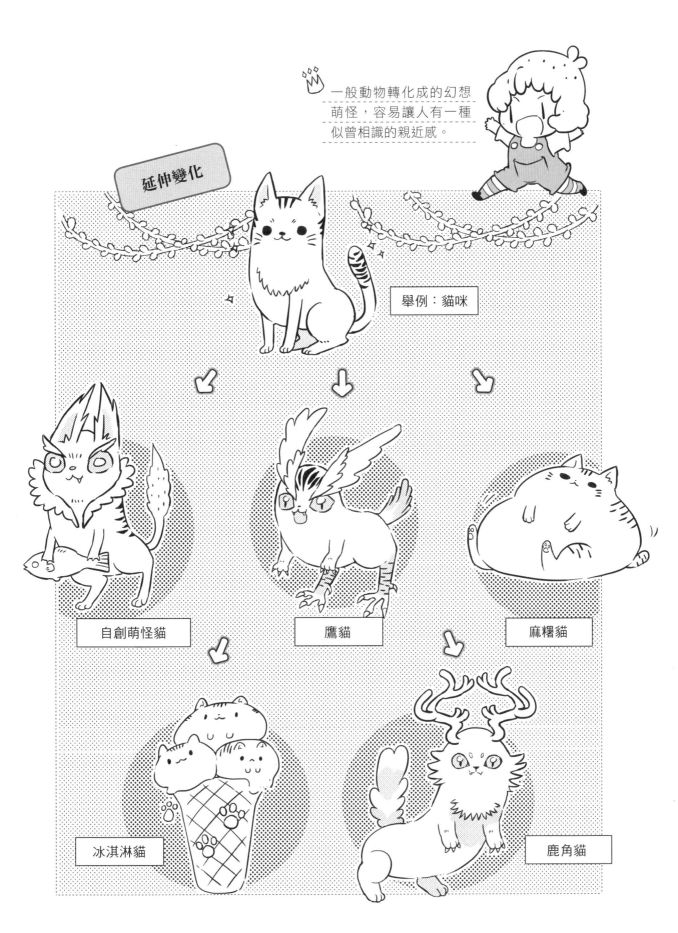

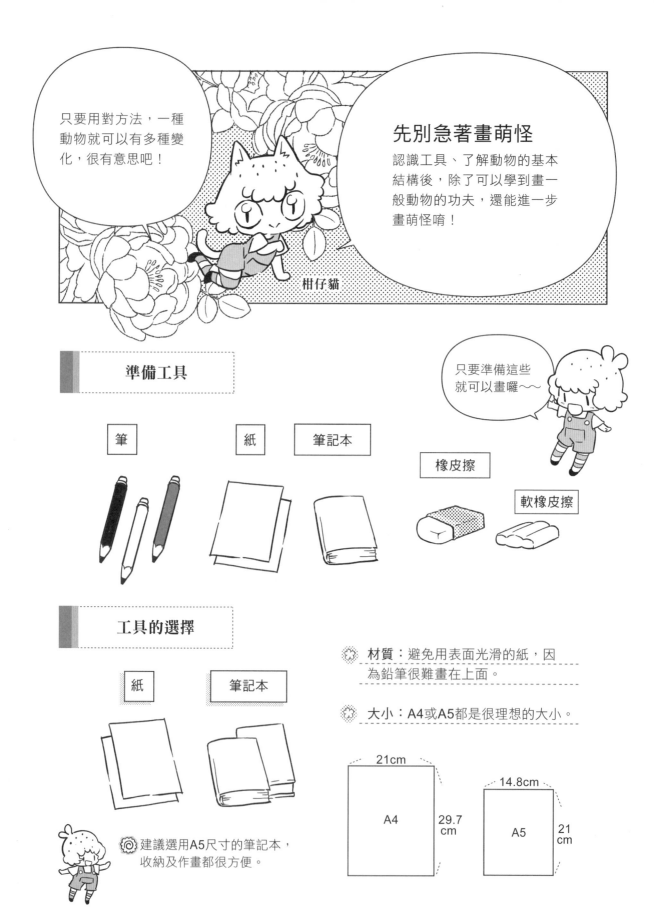

只要用對方法，一種動物就可以有多種變化，很有意思吧！

先別急著畫萌怪

認識工具、了解動物的基本結構後，除了可以學到畫一般動物的功夫，還能進一步畫萌怪唷！

柑仔貓

準備工具

只要準備這些就可以畫囉～～

筆　　　紙　　　筆記本

橡皮擦

軟橡皮擦

工具的選擇

紙　　　筆記本

材質：避免用表面光滑的紙，因為鉛筆很難畫在上面。

大小：A4或A5都是很理想的大小。

建議選用A5尺寸的筆記本，收納及作畫都很方便。

21cm

A4

29.7 cm

14.8cm

A5

21 cm

鉛筆	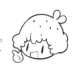

使用鉛筆或自動鉛筆來練習，比較容易修正。

HB	2B	黑筆
↓	↓	↓
顏色淺	顏色深	用於草稿之後
用於畫參考線	用於畫草稿線	以黑筆上線完稿

可以使用以下黑筆：
・原子筆
・中性筆
・代針筆
・可擦筆
……

如果你有其他習慣用的黑筆，也能拿來畫喔！

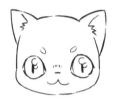

橡皮擦	軟橡皮擦

 一般硬質橡皮擦

 質地軟且具有延展性

可在美術社、文具行買到。通常是裝在透明小盒子裡面。

特性

軟

拉伸

畫完黑線後，擦掉多餘的鉛筆線。

多次輕壓

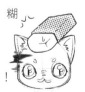

糊

記得等黑線墨水乾了之後再擦，不然線會糊掉喔！

軟橡皮擦有吸附碳粉的功能，輕壓在鉛筆線上，能讓線條變淡但不至於消失，很適合用於修改鉛筆線。

作畫心態

畫畫時，你是否
有以下想法呢？

畫圖是開心的，
但是有些重點還
是需要注意。

誤區1

覺得萌怪看起來不難畫，可以
不用畫草稿，直接上黑線。

這樣就不用擦
鉛筆線啦！

NO！NO！NO！
請千萬不要有這種想法！
尤其是初學者喔！

就算是看起來超簡單的萌怪，
還是需要了解其身體結構，才
不會畫出來後顯得怪異。

草稿結構　　　　　完成

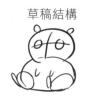 →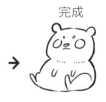

多多觀察動物的構造與特徵、記住關
節位置，對你畫畫會非常有幫助喔！

和人類
不一樣呢！

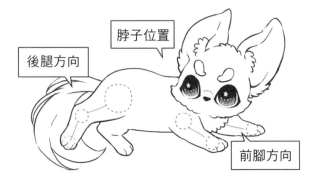

脖子位置

後腿方向

前腳方向

誤區2

既然是幻想萌怪，就表示可以隨意想像他們的樣子，根本不用參考動物，只要想像力夠，直接畫出來就好了！

太簡單了啦！我隨便想像一下就行！

🌀 當你開始畫畫時，會發現這個不會畫、那個也不會畫……

🌀 不然就是想不到其他的造型。

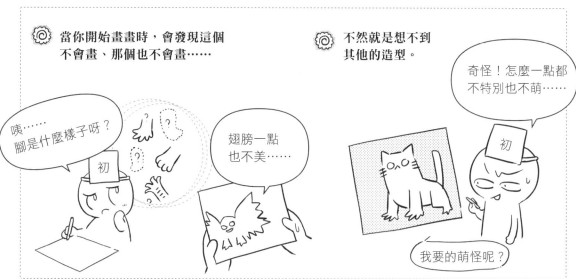

咦……腳是什麼樣子呀？

翅膀一點也不美……

奇怪！怎麼一點都不特別也不萌……

我要的萌怪呢？

貧窮限制了我的想像嗎？

並不是

泣

🌀 其實，這些想像中的生物，還是都建立在我們熟悉的動物上。

例如：
鳥翅
兔耳
貓手
獸爪

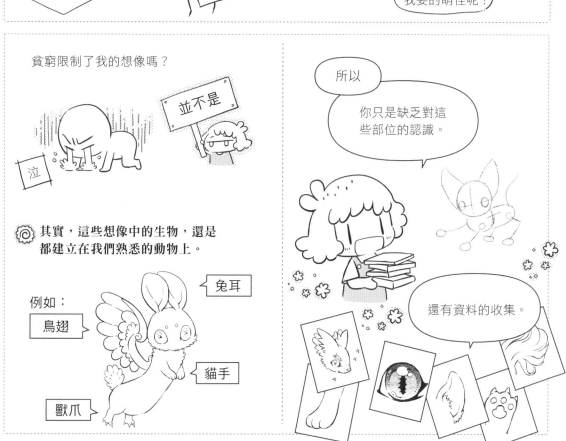

所以

你只是缺乏對這些部位的認識。

還有資料的收集。

15

應該怎麼做呢？

❋ 只要改造一下我們熟悉的動物，像是：變換一下器官位置、增加不同元素，就能創造出奇妙又可愛的萌怪囉！

除了依照本書的教學內容學習，資料的收集也非常重要。
當你了解的越多，畫出來的萌怪就越有創意。

❋ 資訊發達的現在，我們可以輕易在網路上找到動植物的參考圖片。

資料收集的方式

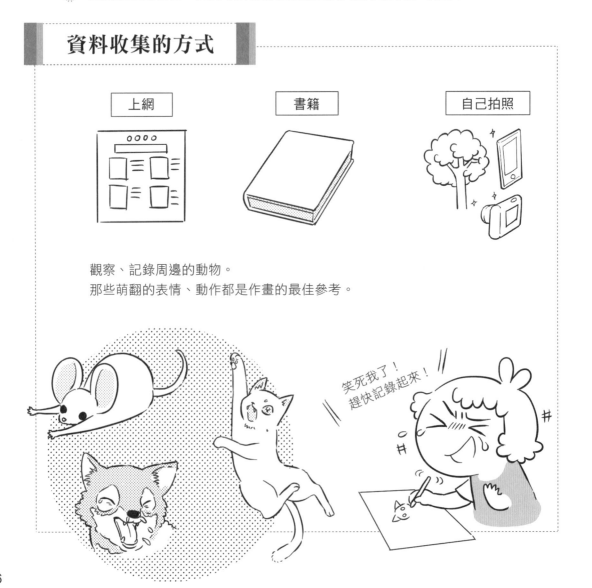

| 上網 | 書籍 | 自己拍照 |

觀察、記錄周邊的動物。
那些萌翻的表情、動作都是作畫的最佳參考。

笑死我了！
趕快記錄起來！

 短時間就能進步？

 用電腦畫，
馬上就能進步神速？

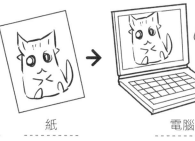

紙　　　　　電腦

電腦功能就算再強，也只是輔助你畫圖的工具而已。能不能畫得比較好，需要靠你自己的努力。

例如：五官、骨架、服裝、動作，都必須不斷練習才能畫得好。

電腦的繪圖軟體則是讓你畫畫速度變快（方便上色與修改）、節省紙跟筆的消耗，以及發表作品變得比較容易而已。

| 不二法門 | 練習 | + | 時間 | + | 方法 |

花時間好好練習，並研究該怎麼畫才是重點。

該怎麼做
才不會浪費
你練習的時間？

跟我來吧！

讓我一步步
教你掌握訣竅。

四腳動物的基本結構

四隻腳動物除了臉部、體型大小有個別
的不同，其餘結構基本上大同小異。

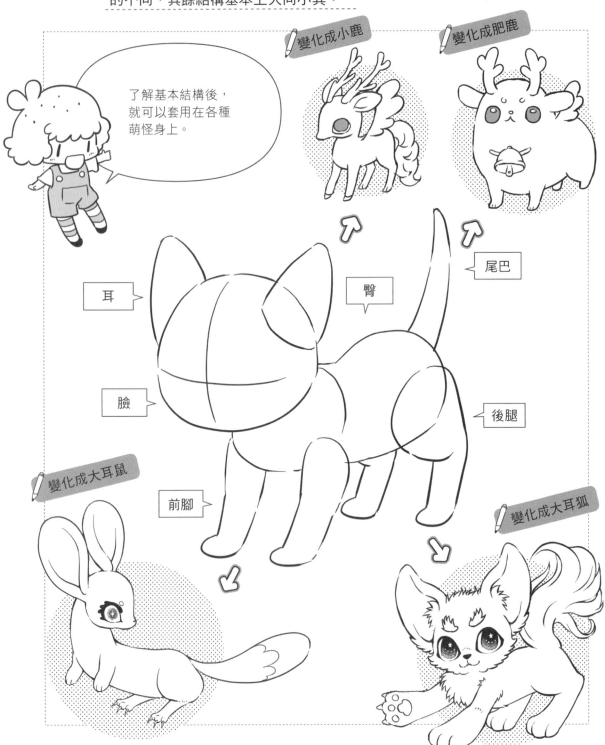

了解基本結構後，
就可以套用在各種
萌怪身上。

變化成小鹿

變化成肥鹿

耳

臀

尾巴

臉

後腿

變化成大耳鼠

前腳

變化成大耳狐

四肢及骨架

想將萌怪畫得可愛，首先頭身要迷你，通常以兩個頭身作為基本高度。

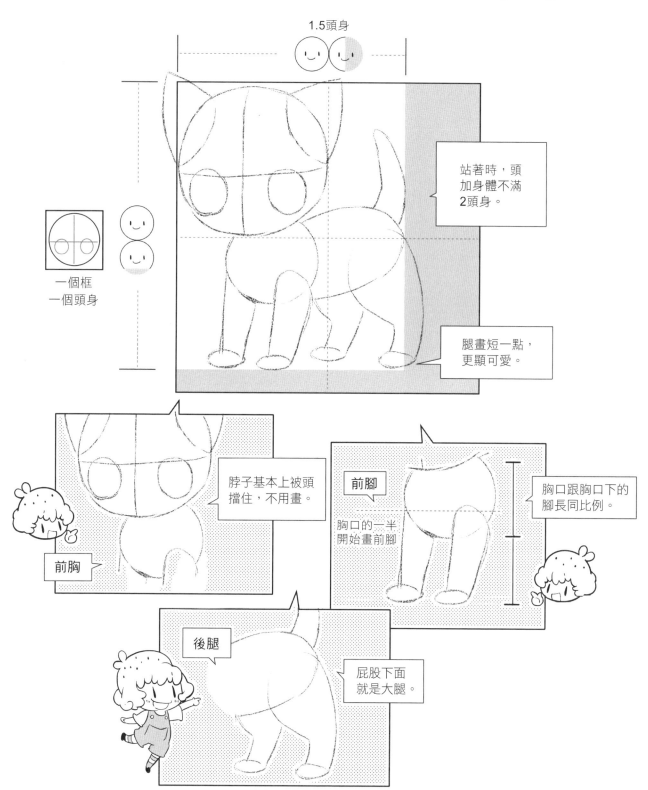

1.5頭身

站著時，頭加身體不滿2頭身。

腿畫短一點，更顯可愛。

一個框
一個頭身

脖子基本上被頭擋住，不用畫。

前胸

前腳

胸口的一半開始畫前腳

胸口跟胸口下的腳長同比例。

後腿

屁股下面就是大腿。

行走姿勢

我們在還沒熟悉動物身體比例之前，可以用格子來輔助畫圖。

 HB畫淺色格子

1.先畫正方形格子，
　平均分成四格。

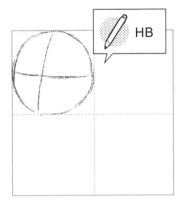

2.先在左上格畫出一個頭。

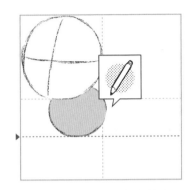

3.如圖，在頭下方畫出前胸。

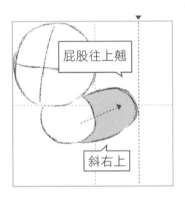

屁股往上翹

斜右上

4.畫上橢圓的身體。
　記得屁股要翹高。

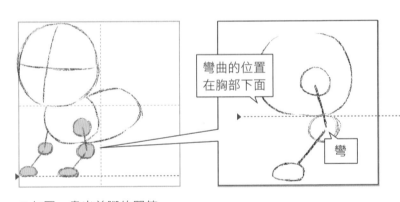

彎曲的位置
在胸部下面

彎

5.如圖，畫出前腳的關節。

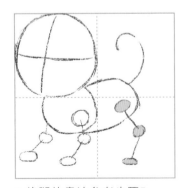

6.後腿的畫法參考步驟5。

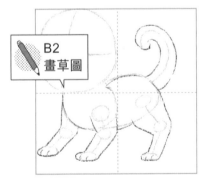

B2
畫草圖

7.加上腿的厚度、尾巴。

8.畫出五官，整體基本型完成。

腿部結構

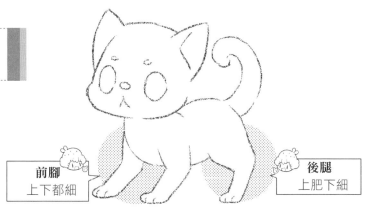

前腳
上下都細

後腿
上肥下細

前腳

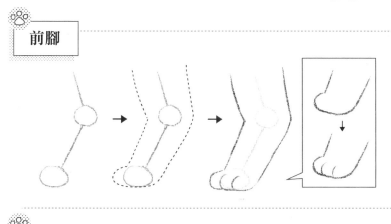

後腿

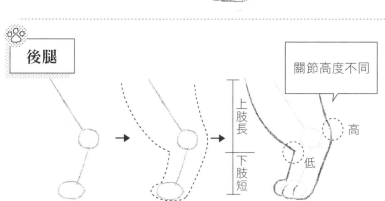

關節高度不同

高

低

上肢長
下肢短

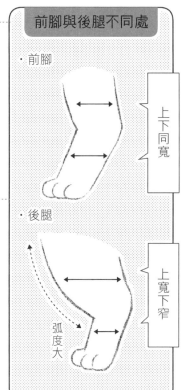

前腳與後腿不同處

・前腳

上下同寬

・後腿

弧度大

上寬下窄

關節位置

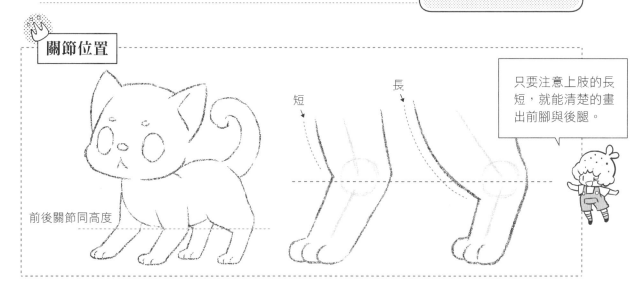

前後關節同高度

短

長

只要注意上肢的長短，就能清楚的畫出前腳與後腿。

作畫順序

坐姿

HB

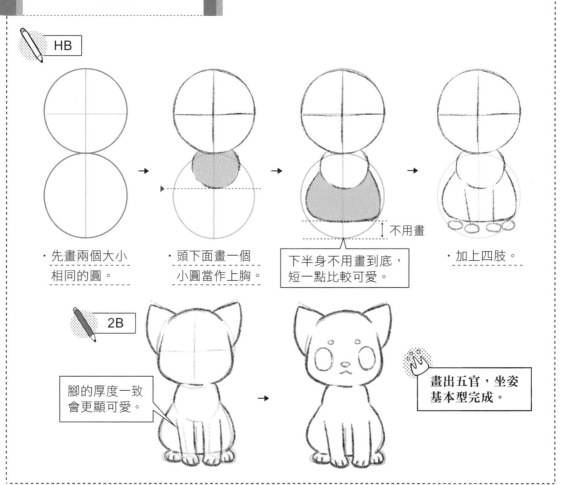

・先畫兩個大小相同的圓。

・頭下面畫一個小圓當作上胸。

下半身不用畫到底，短一點比較可愛。

不用畫

・加上四肢。

2B

腳的厚度一致會更顯可愛。

畫出五官，坐姿基本型完成。

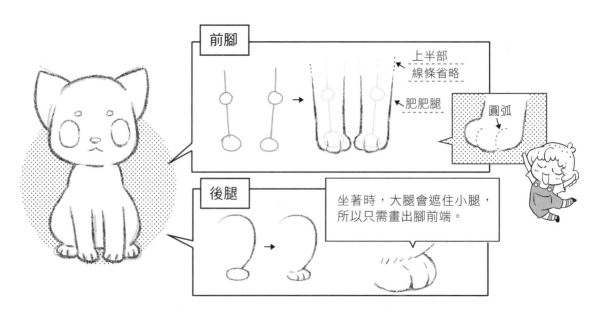

前腳

上半部線條省略

肥肥腿

圓弧

後腿

坐著時，大腿會遮住小腿，所以只需畫出腳前端。

側面

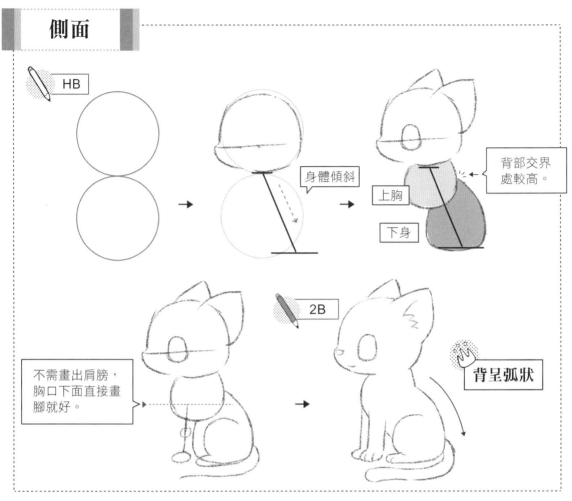

HB

身體傾斜

上胸

下身

背部交界處較高。

不需畫出肩膀，胸口下面直接畫腳就好。

2B

背呈弧狀

背面

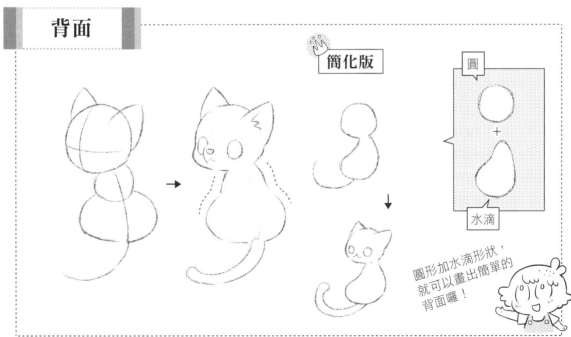

簡化版

圓

水滴

圓形加水滴形狀，就可以畫出簡單的背面囉！

Q萌版比例

1.將長方形平均分
　成兩格。

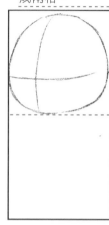

2.在上方格子畫出
　一顆頭。

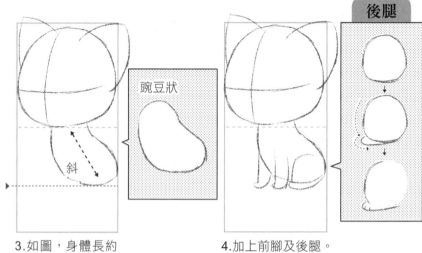

豌豆狀

斜

3.如圖，身體長約
　半個格子，從中
　間往右下斜畫。

後腿

4.加上前腳及後腿。

基本型完成

側面
基本型

圓

豌豆狀

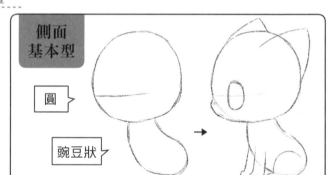

四腳著地

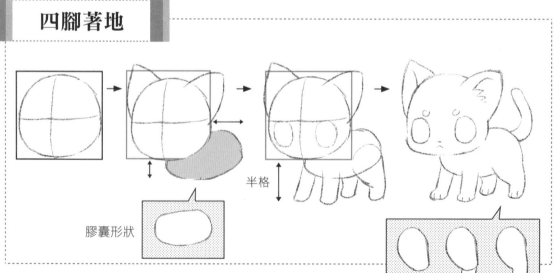

半格

膠囊形狀

 附贈

超簡易Q版

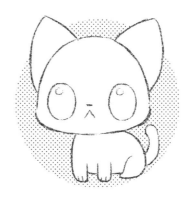

👑 右邊這種迷你型的
非常容易畫，大家
可以嘗試一下喔！

·加上四肢、尾巴。

·先畫一個饅頭形狀。

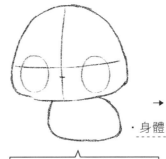

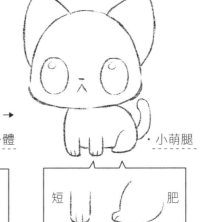

·身體

·小萌腿

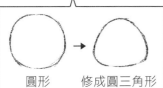

圓形　修成圓三角形

更扁的
饅頭形

短　　　　　肥

其他動作

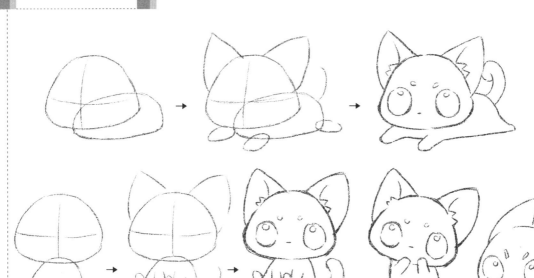

頭部結構

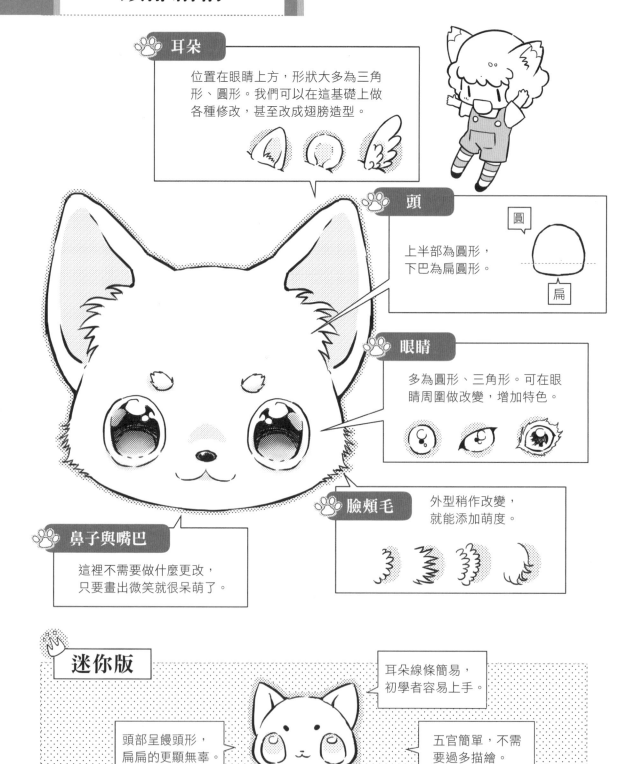

耳朵

位置在眼睛上方,形狀大多為三角形、圓形。我們可以在這基礎上做各種修改,甚至改成翅膀造型。

頭

上半部為圓形,下巴為扁圓形。

圓

扁

眼睛

多為圓形、三角形。可在眼睛周圍做改變,增加特色。

臉頰毛

外型稍作改變,就能添加萌度。

鼻子與嘴巴

這裡不需要做什麼更改,只要畫出微笑就很呆萌了。

迷你版

頭部呈饅頭形,扁扁的更顯無辜。

耳朵線條簡易,初學者容易上手。

五官簡單,不需要過多描繪。

五官位置

・先畫一個圓和五官位置參考線。

→

・畫出五官。

眼睛畫在橫線下面

兩眼間距一個眼睛寬

鼻子和嘴巴在雙眼中間

這階段用HB畫喔！

請注意「鼻子」的位置。

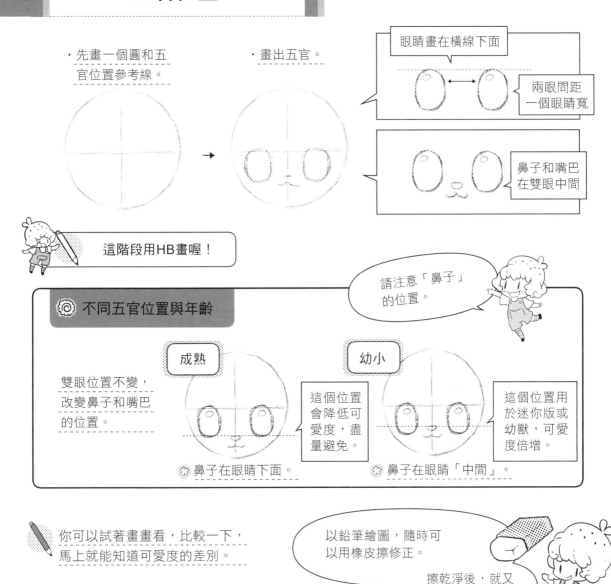

⊙ 不同五官位置與年齡

雙眼位置不變，改變鼻子和嘴巴的位置。

成熟

這個位置會降低可愛度，盡量避免。

⊙ 鼻子在眼睛下面。

幼小

這個位置用於迷你版或幼獸，可愛度倍增。

⊙ 鼻子在眼睛「中間」。

你可以試著畫畫看，比較一下，馬上就能知道可愛度的差別。

以鉛筆繪圖，隨時可以用橡皮擦修正。

擦乾淨後，就又可以無限練習啦！

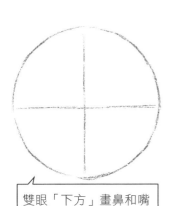

雙眼「下方」畫鼻和嘴

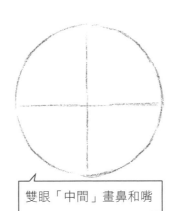

雙眼「中間」畫鼻和嘴

只畫雙眼也可以

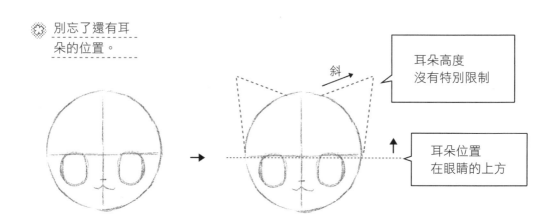

別忘了還有耳朵的位置。

斜

耳朵高度沒有特別限制

耳朵位置在眼睛的上方

正面基本輪廓

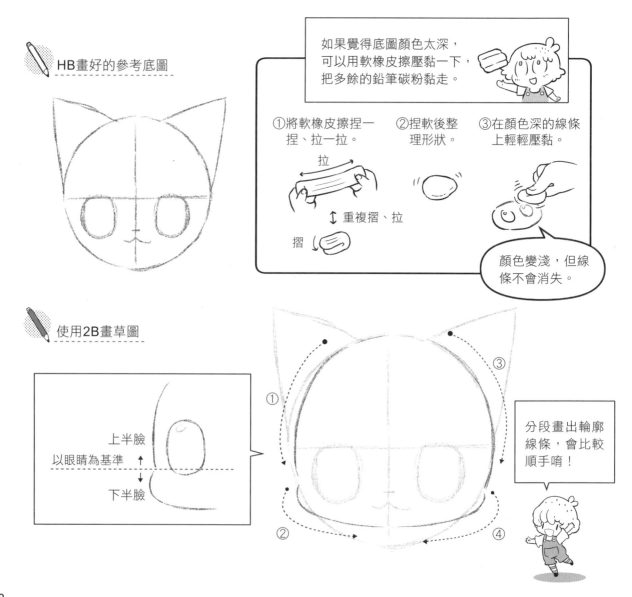

HB畫好的參考底圖

如果覺得底圖顏色太深，可以用軟橡皮擦壓黏一下，把多餘的鉛筆碳粉黏走。

①將軟橡皮擦捏一捏、拉一拉。

拉

↕ 重複摺、拉

摺

②捏軟後整理形狀。

③在顏色深的線條上輕輕壓黏。

顏色變淺，但線條不會消失。

使用2B畫草圖

上半臉
以眼睛為基準
下半臉

分段畫出輪廓線條，會比較順手唷！

比較一下兩種不同下巴的可愛度

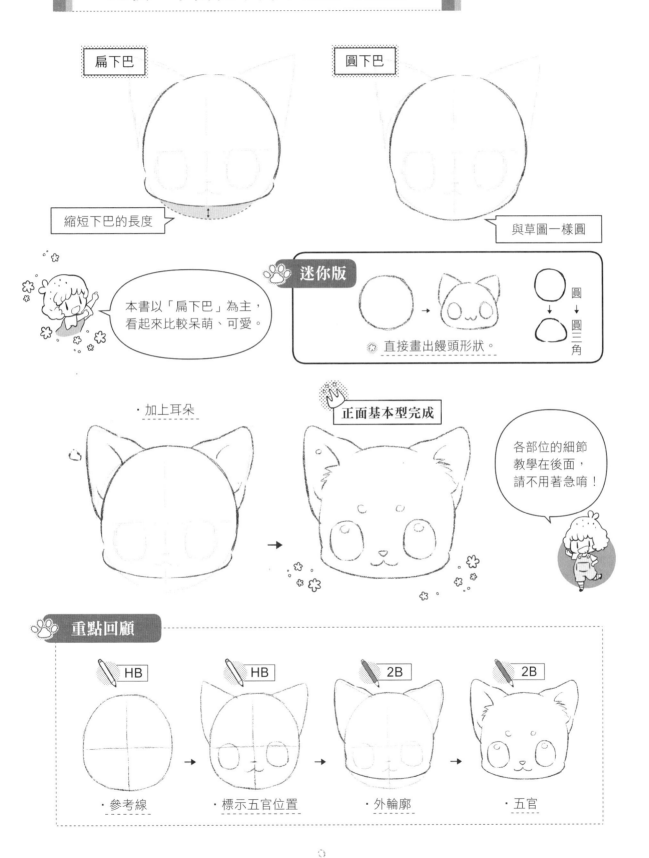

扁下巴

圓下巴

縮短下巴的長度

與草圖一樣圓

迷你版

◎ 直接畫出饅頭形狀。

圓
↓
圓三角

本書以「扁下巴」為主，
看起來比較呆萌、可愛。

・加上耳朵

正面基本型完成

各部位的細節
教學在後面，
請不用著急唷！

重點回顧

HB

HB

2B

2B

・參考線

・標示五官位置

・外輪廓

・五官

側面

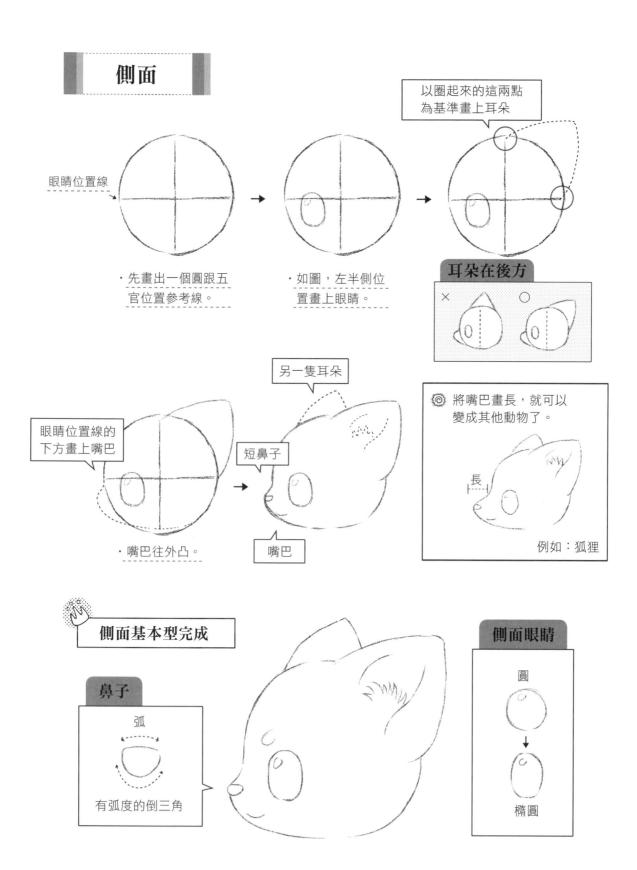

眼睛位置線

·先畫出一個圓跟五官位置參考線。

·如圖,左半側位置畫上眼睛。

以圈起來的這兩點為基準畫上耳朵

耳朵在後方

× ○

眼睛位置線的下方畫上嘴巴

另一隻耳朵

短鼻子

·嘴巴往外凸。

嘴巴

將嘴巴畫長,就可以變成其他動物了。

長

例如:狐狸

側面基本型完成

鼻子

弧

有弧度的倒三角

側面眼睛

圓

↓

橢圓

30

半側面

動物的半側面比較難畫，
要仔細觀察並且多練習喔！

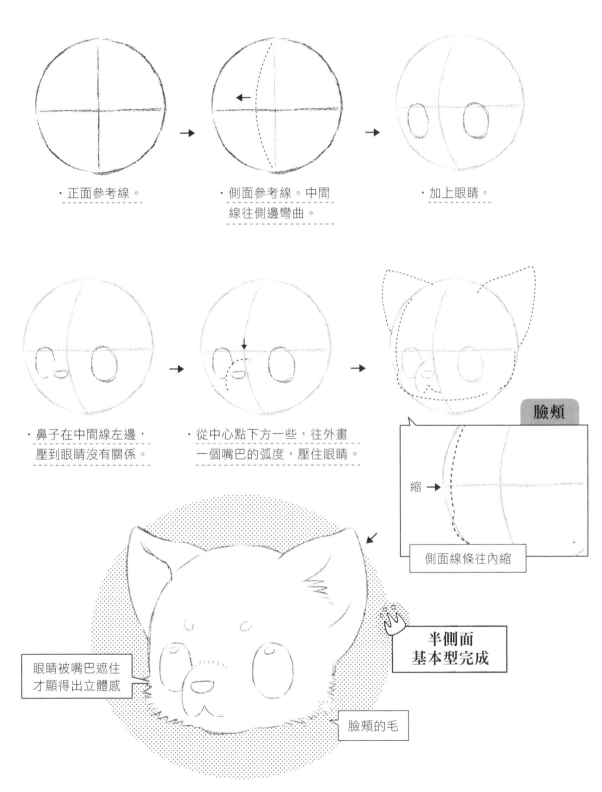

· 正面參考線。

· 側面參考線。中間
線往側邊彎曲。

· 加上眼睛。

· 鼻子在中間線左邊，
壓到眼睛沒有關係。

· 從中心點下方一些，往外畫
一個嘴巴的弧度，壓住眼睛。

臉頰

縮 ➡

側面線條往內縮

半側面
基本型完成

眼睛被嘴巴遮住
才顯得出立體感

臉頰的毛

斜上看角度

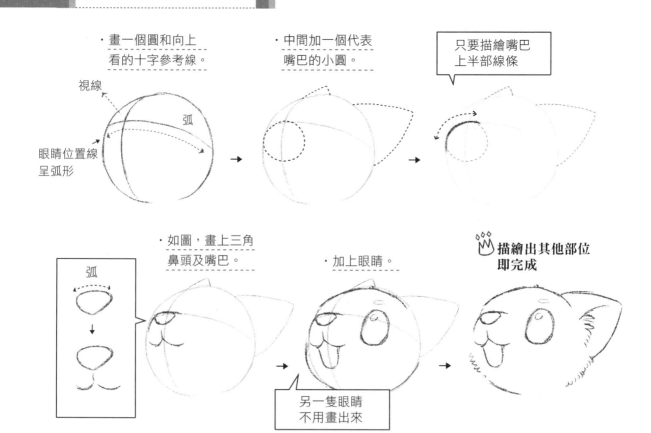

· 畫一個圓和向上
看的十字參考線。

· 中間加一個代表
嘴巴的小圓。

只要描繪嘴巴
上半部線條

視線

弧

眼睛位置線
呈弧形

弧

· 如圖，畫上三角
鼻頭及嘴巴。

· 加上眼睛。

描繪出其他部位
即完成

另一隻眼睛
不用畫出來

其他不同的角度

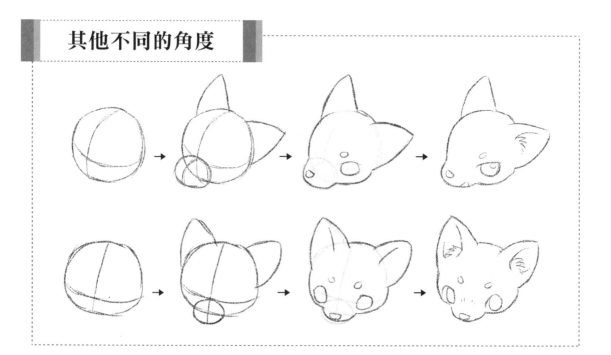

向下看角度

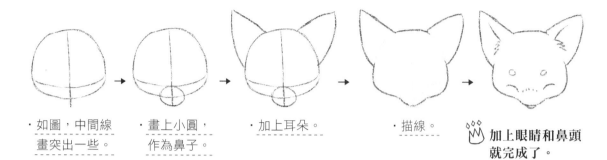

- 如圖，中間線畫突出一些。
- 畫上小圓，作為鼻子。
- 加上耳朵。
- 描線。
- 加上眼睛和鼻頭就完成了。

向上看角度

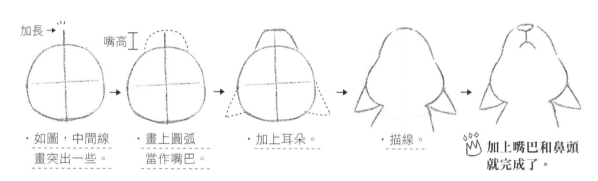

加長→

嘴高

- 如圖，中間線畫突出一些。
- 畫上圓弧當作嘴巴。
- 加上耳朵。
- 描線。
- 加上嘴巴和鼻頭就完成了。

迷你版頭部畫法

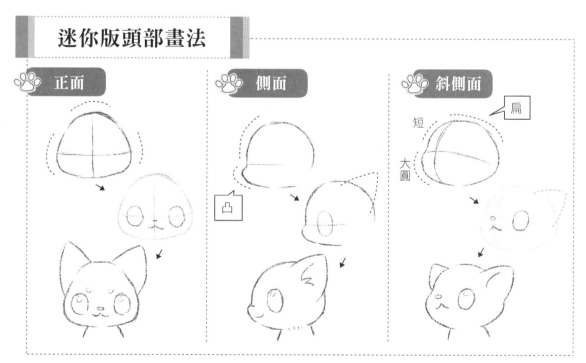

正面

側面

凸

斜側面

扁

短

大圓

眼睛結構與畫法

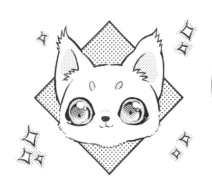

萌怪的眼睛不是只有看似簡單的圓形，還有很多獨特的外型結構。讓我們一起來看看吧！

短短、寬寬的眉毛。

眼睛外面多了一層外框。

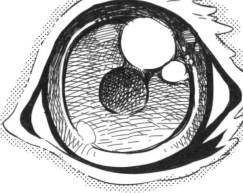

受光時，瞳孔成一直線，表現出獸性。

瞳孔
裡面的畫法不限，可以很簡單也可以畫滿天星。

瞇上眼睛時成彎月狀，樣子相當Q萌。

各種眼睛的畫法

不一樣的瞳孔畫法，可以增加眼睛的變化。

· 裡面的閃光可以變換各種形狀。

◇ → ♡ ☆ ✿ ◇

· 線條交錯，可以營造不同的深淺效果。

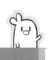

側面眼睛

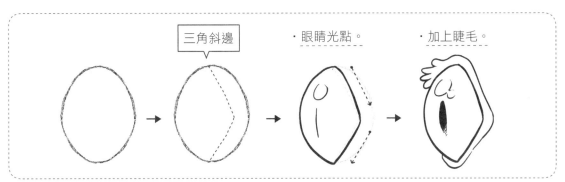

三角斜邊

·眼睛光點。

·加上睫毛。

正面閉眼　　　　側面閉眼　　　　　半閉眼

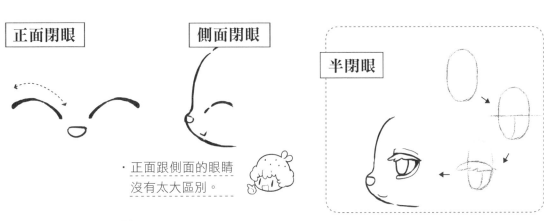

·正面跟側面的眼睛沒有太大區別。

鼻子

萌怪鼻子變化不大,以下舉幾個常用的造型,大家可以根據需求使用。

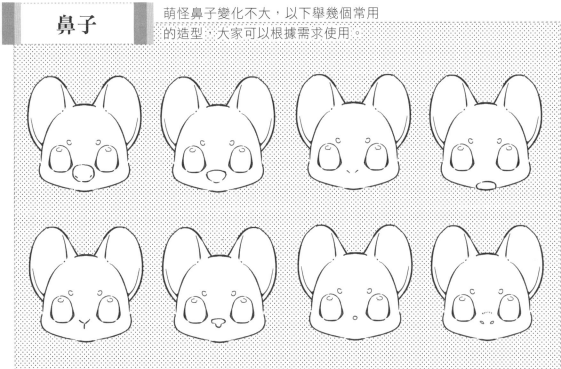

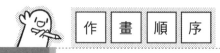

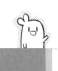

各種造型的耳朵

豐富表情的五官

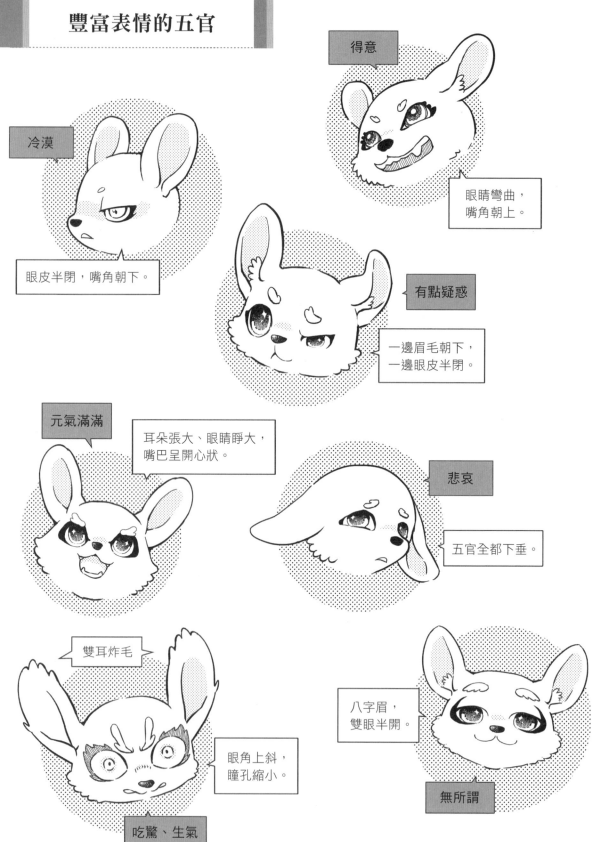

得意

眼睛彎曲，
嘴角朝上。

冷漠

眼皮半閉，嘴角朝下。

有點疑惑

一邊眉毛朝下，
一邊眼皮半閉。

元氣滿滿

耳朵張大、眼睛睜大，
嘴巴呈開心狀。

悲哀

五官全都下垂。

雙耳炸毛

眼角上斜，
瞳孔縮小。

吃驚、生氣

八字眉，
雙眼半開。

無所謂

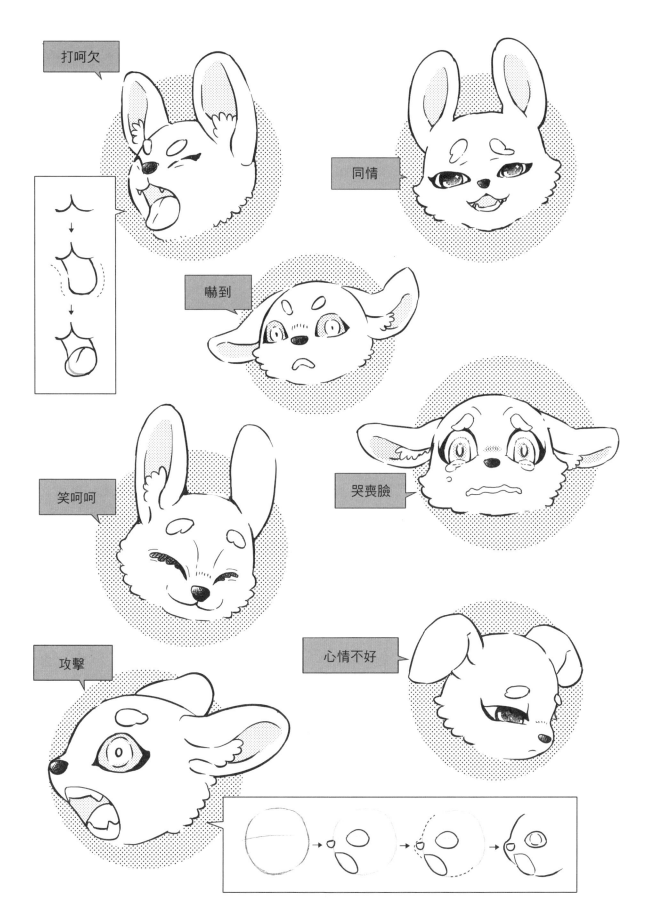

替寵物變身

❀　看到這裡，相信你對萌怪已經有了基本概念。
那麼，要怎樣開始畫萌怪呢？

❀　前面曾介紹，萌怪基本上是由我們看過的動物改
造而成，那麼，我們就從熟悉的動物開始吧！

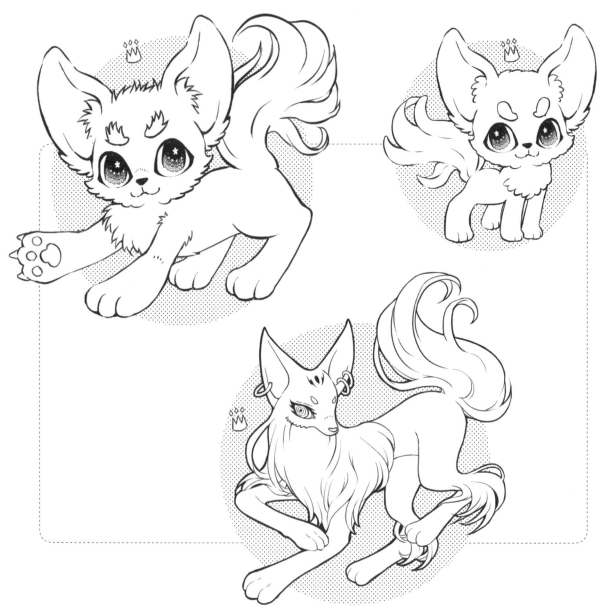

誇張放大

我們只要放大身體的某些部位,
就能提高萌怪感唷!

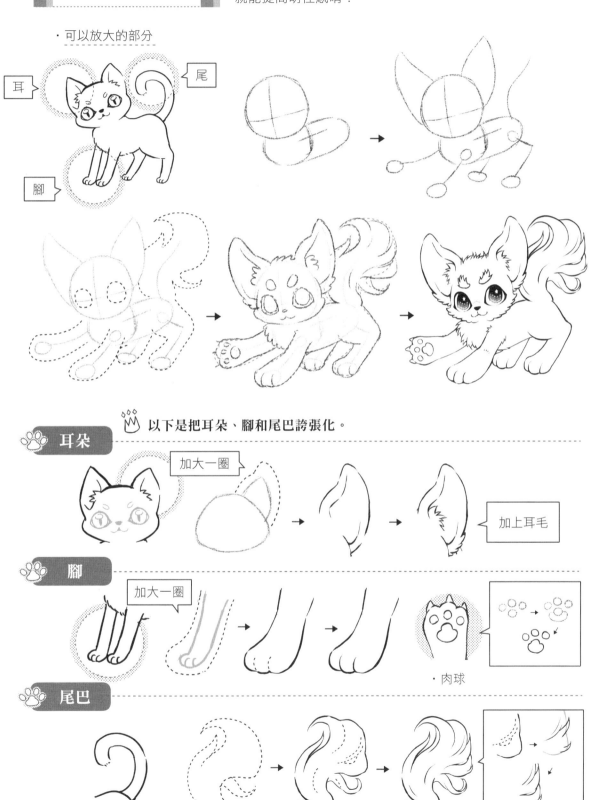

・可以放大的部分

耳

尾

腳

👑 以下是把耳朵、腳和尾巴誇張化。

耳朵

加大一圈

加上耳毛

腳

加大一圈

・肉球

尾巴

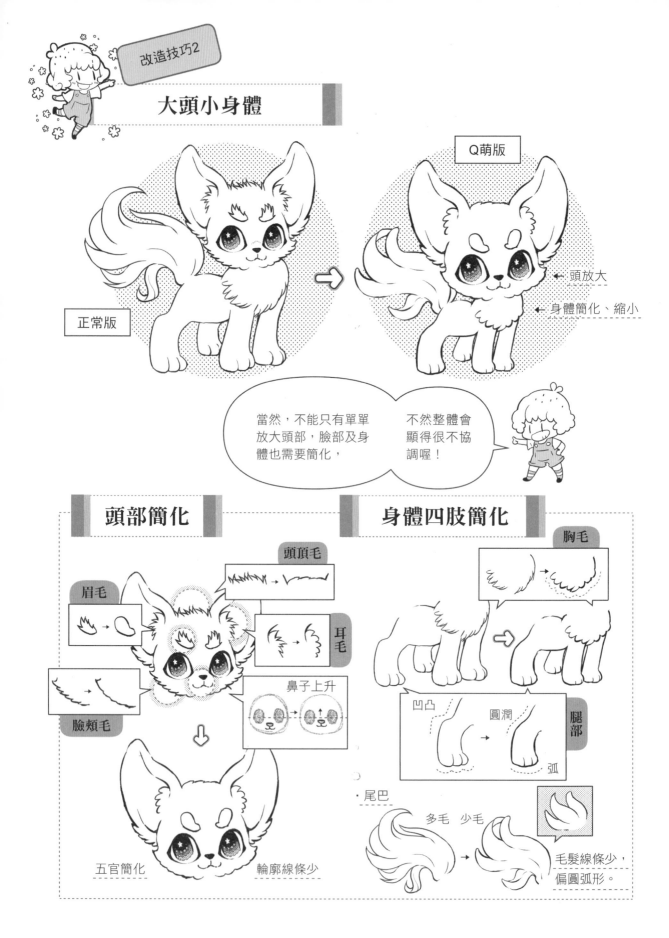

改造技巧2

大頭小身體

正常版

Q萌版

← 頭放大

← 身體簡化、縮小

當然,不能只有單單放大頭部,臉部及身體也需要簡化,不然整體會顯得很不協調喔!

頭部簡化

眉毛

頭頂毛

耳毛

鼻子上升

臉頰毛

五官簡化　　　　　輪廓線條少

身體四肢簡化

胸毛

凹凸　→　圓潤　弧　腿部

·尾巴

多毛　少毛

毛髮線條少,偏圓弧形。

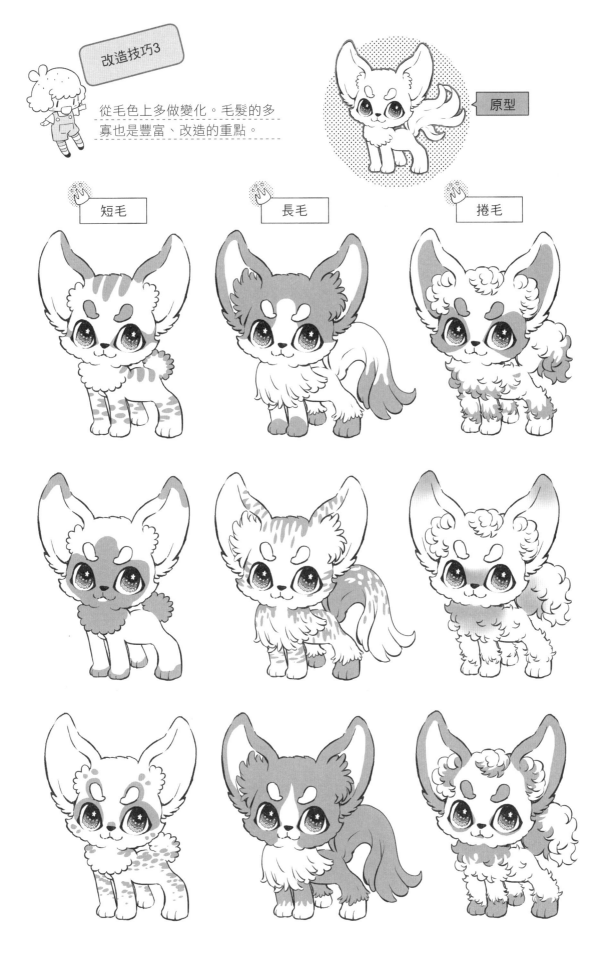

改造技巧3

從毛色上多做變化。毛髮的多
寡也是豐富、改造的重點。

原型

短毛

長毛

捲毛

改變體型

可以是長身體、長腿，
塑造不同萌怪氣息。

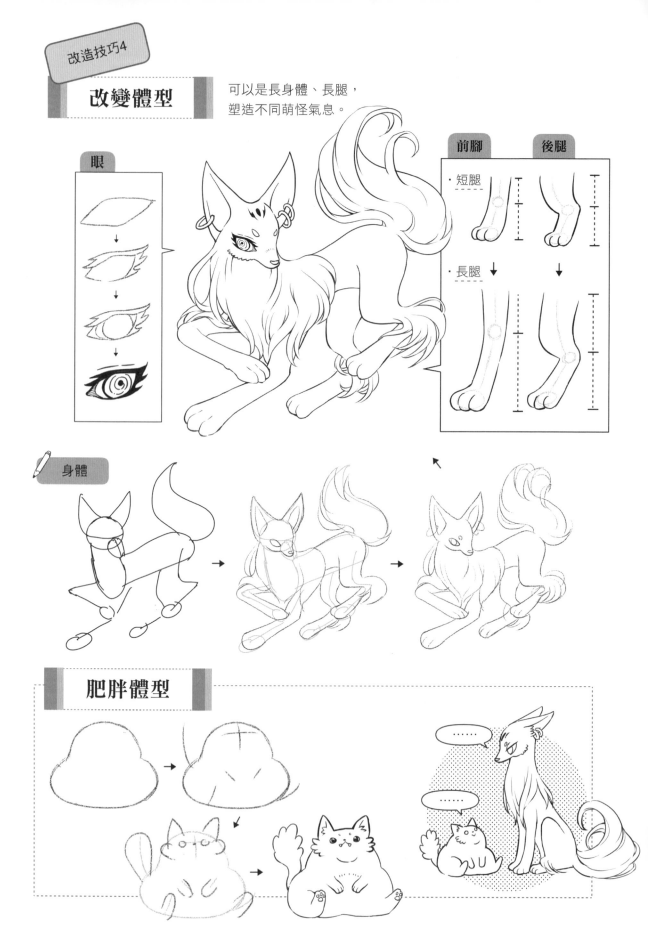

眼

前腳　　後腿

・短腿

・長腿 ↓

身體

肥胖體型

改造技巧5

最後，可畫出動物特有的超萌動作，你的萌怪就所向無敵了。

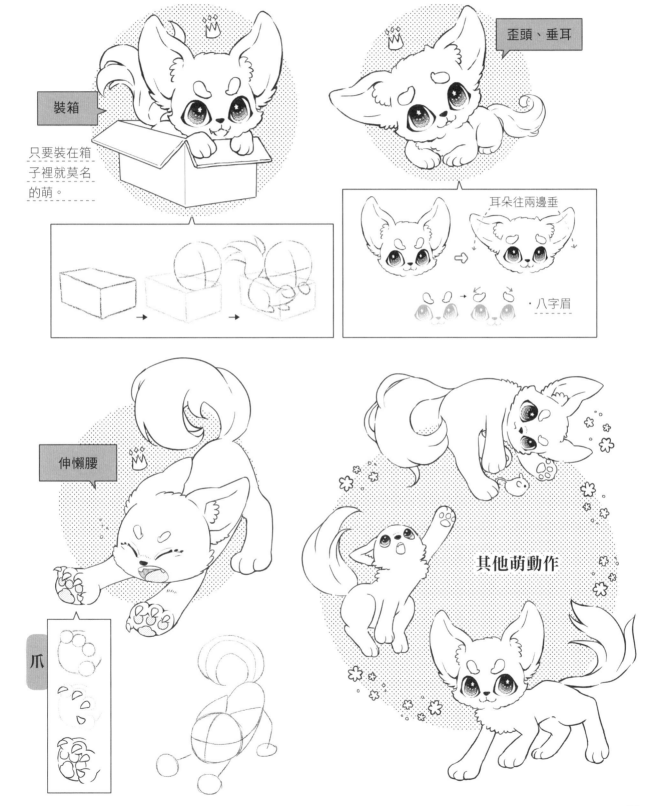

裝箱

只要裝在箱子裡就莫名的萌。

歪頭、垂耳

耳朵往兩邊垂

・八字眉

伸懶腰

爪

其他萌動作

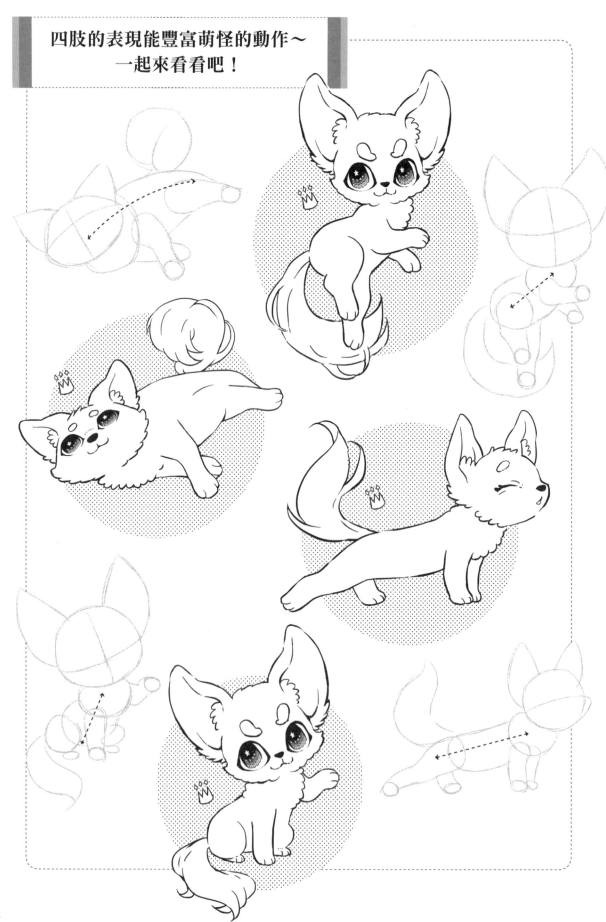

四肢的表現能豐富萌怪的動作～
一起來看看吧！

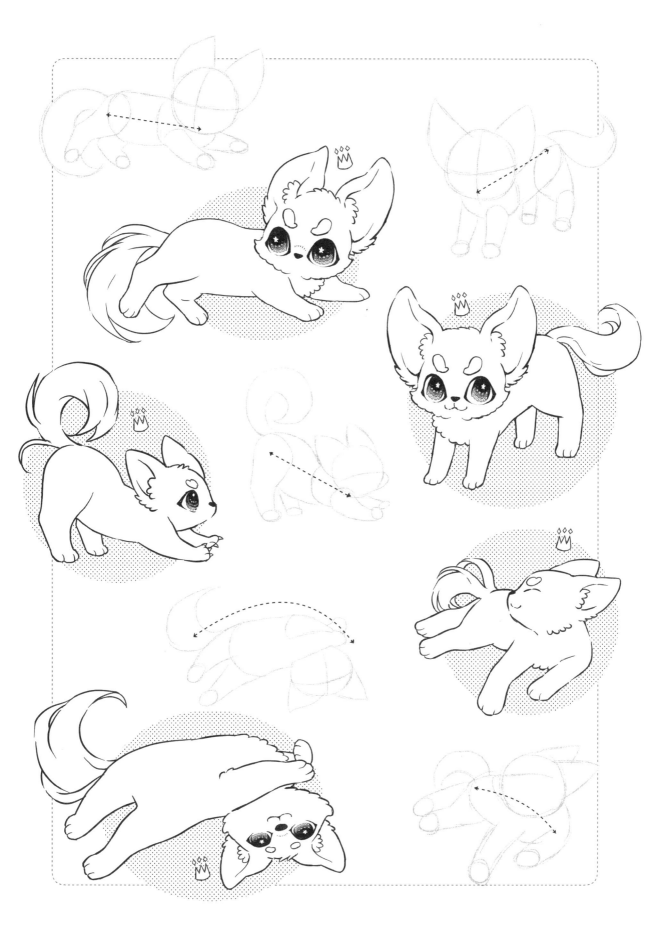

創 造 專 屬 萌 怪

寵物貂

♛ **特色**
身體超長、四肢短小。

本身就非常討喜。

超長身體

這個視角看起來，真是萌翻了！

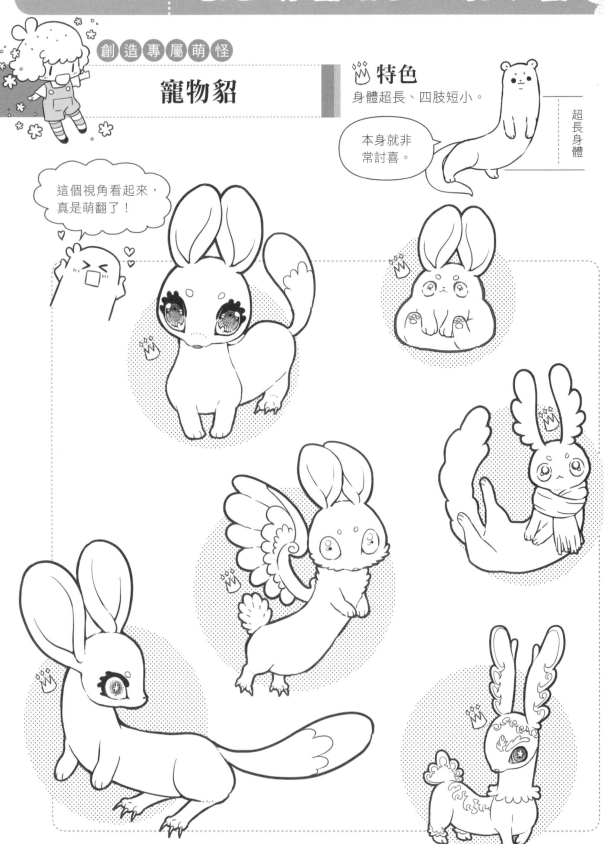

大耳萌貂

· 大耳朵
· 長身體
· 長尾巴
· 後腿獸爪

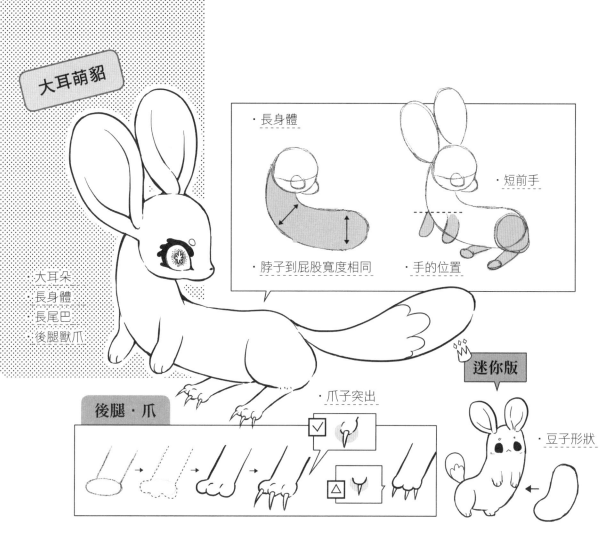

· 長身體

· 短前手

· 脖子到屁股寬度相同

· 手的位置

後腿 · 爪

· 爪子突出

迷你版

· 豆子形狀

其他眼　　可以更換不同的眼睛和耳朵,來幫萌怪變身。

其他耳朵與眉毛

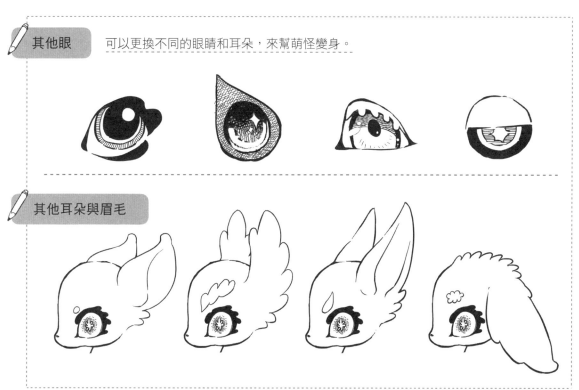

表情與五官

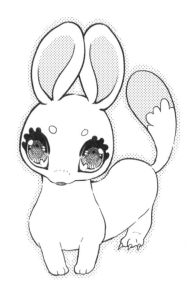

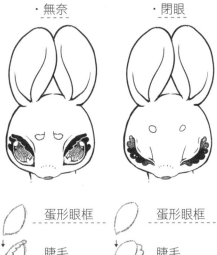

·無奈　　·閉眼　　·吃驚

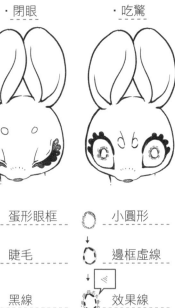

蛋形眼框	蛋形眼框	小圓形
睫毛	睫毛	邊框虛線
黑線	黑線	效果線

可愛重點

✏️ 眼睛

◎ 雙眼間要保持一個眼球的距離才可愛。

◎ 雙眼太接近，視覺上會有壓迫感，可愛度減分。

✏️ 鼻·嘴

◎ 雖然看起來差異不大，但是小鼻子就是可愛一些。

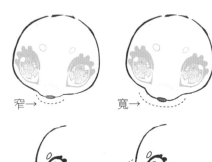

窄→　　　寬→

小鼻　　大鼻

✏️ 小嘴加上牙齒更添萌度

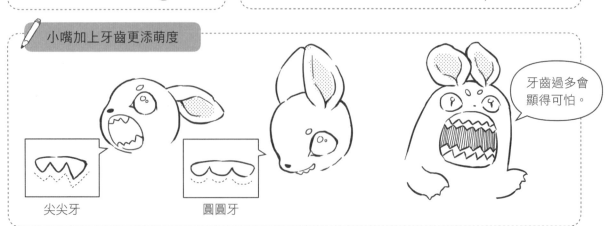

尖尖牙　　　圓圓牙

牙齒過多會顯得可怕。

身體長度變化

肥

長

手的大小變化　大手、小手,各有各的可愛。

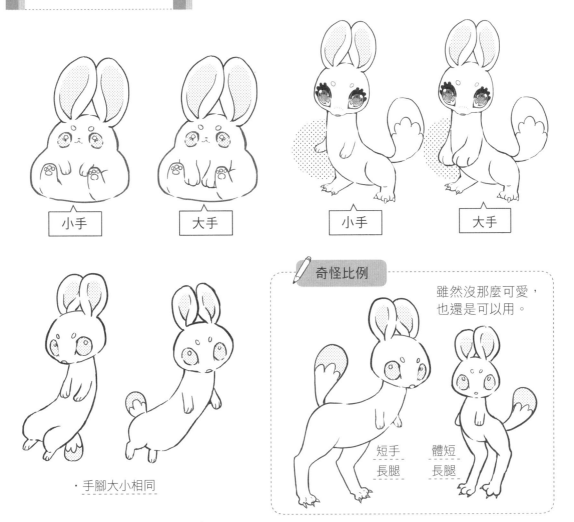

小手

大手

小手

大手

· 手腳大小相同

✎ 奇怪比例

雖然沒那麼可愛,
也還是可以用。

短手
長腿

體短
長腿

改變毛髮長度

原型

蓬蓬毛

超長毛

部分毛多

尾巴

脖子

蓬毛

蓬毛

腳踝

背部加上翅膀

第86至91頁還有更詳細的翅膀教學。

迷你翅膀

華麗裝飾

長
短
短

Q萌版

・如圖，在框內
畫一個圓。

・加上身體
和四肢。

・完成♥

作畫過程

長長兔耳

棉花般的尾巴

・耳朵改成翅膀

蹄

彎腳

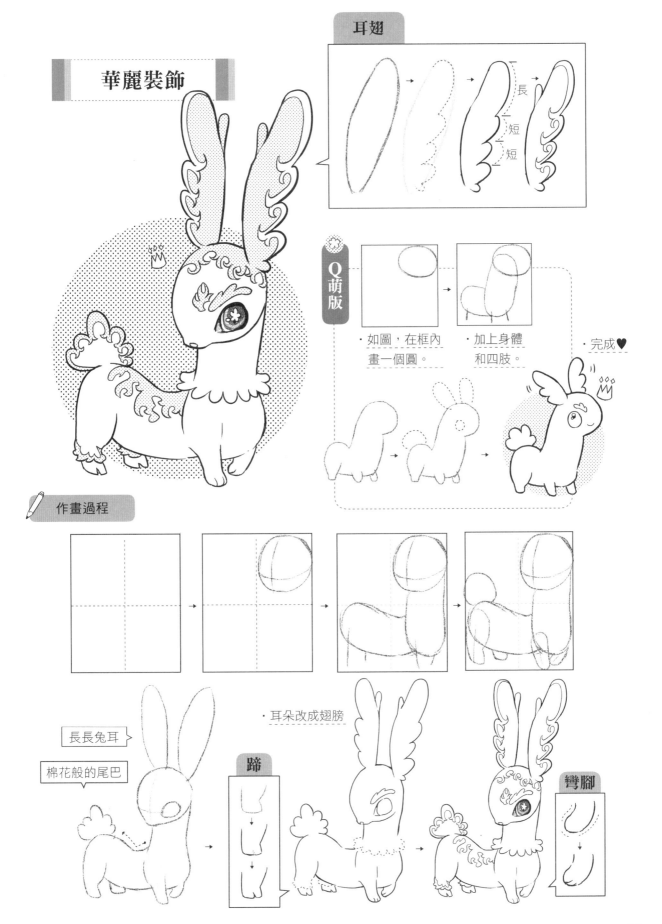

55

我們也可以試著加上「角」，增加神祕氣息。

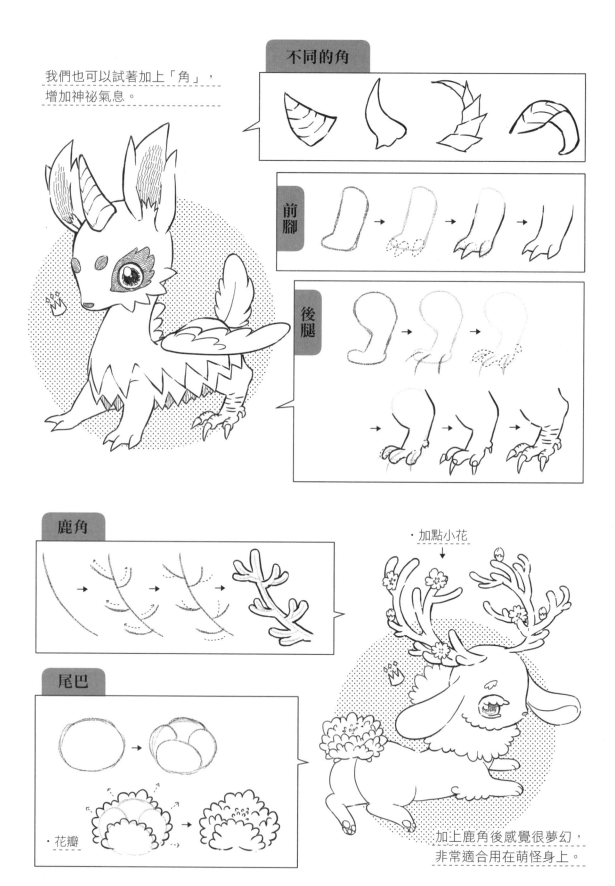

不同的角

前腳

後腿

鹿角

尾巴

・花瓣

・加點小花

加上鹿角後感覺很夢幻，非常適合用在萌怪身上。

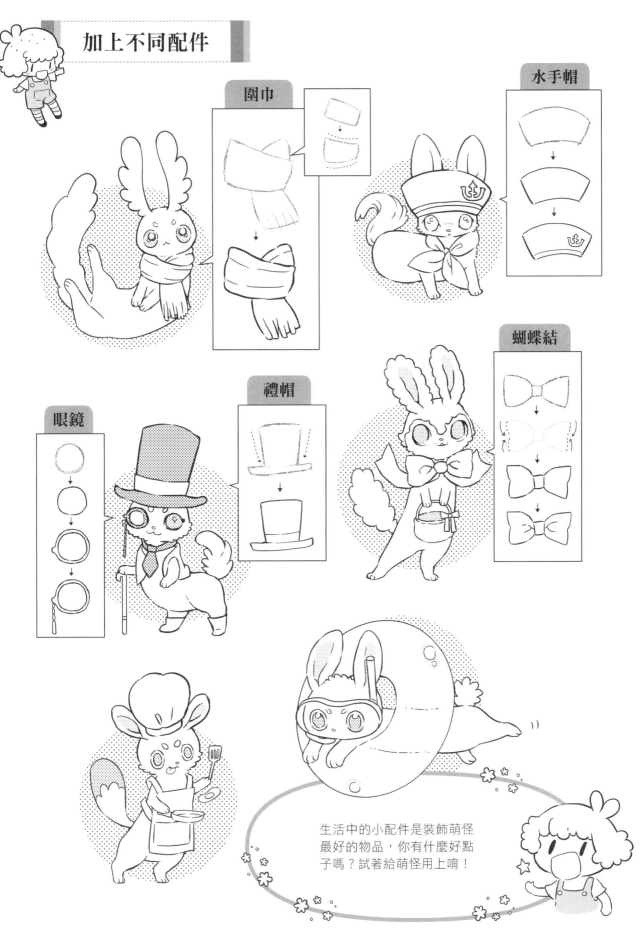

圍巾

水手帽

蝴蝶結

眼鏡

禮帽

生活中的小配件是裝飾萌怪
最好的物品,你有什麼好點
子嗎?試著給萌怪用上唷!

絕對可愛的動作

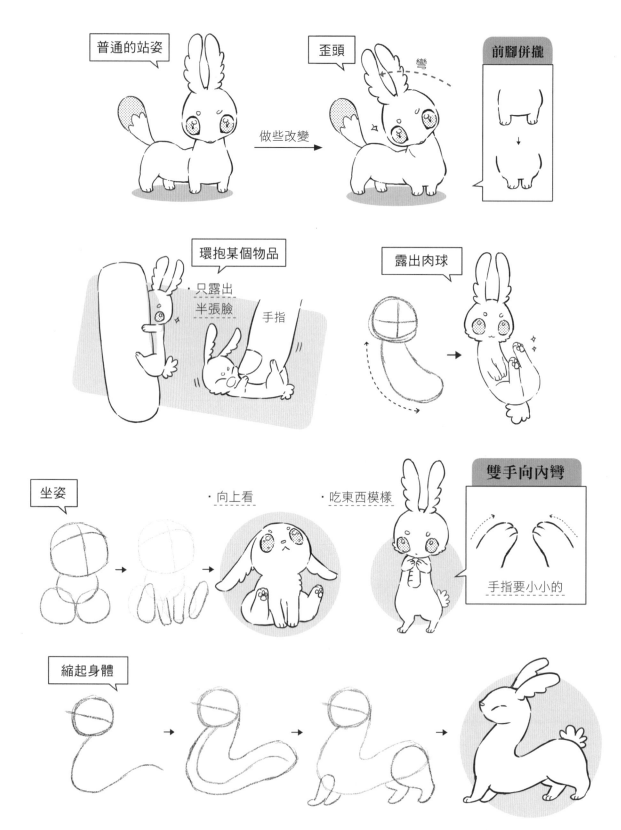

普通的站姿

歪頭

彎

前腳併攏

做些改變

環抱某個物品

·只露出
半張臉

手指

露出肉球

坐姿

·向上看

·吃東西模樣

雙手向內彎

手指要小小的

縮起身體

靈氣鹿精

·本單元使用鹿作為改造體。充滿靈氣的鹿兒，堪稱森林中的精靈。

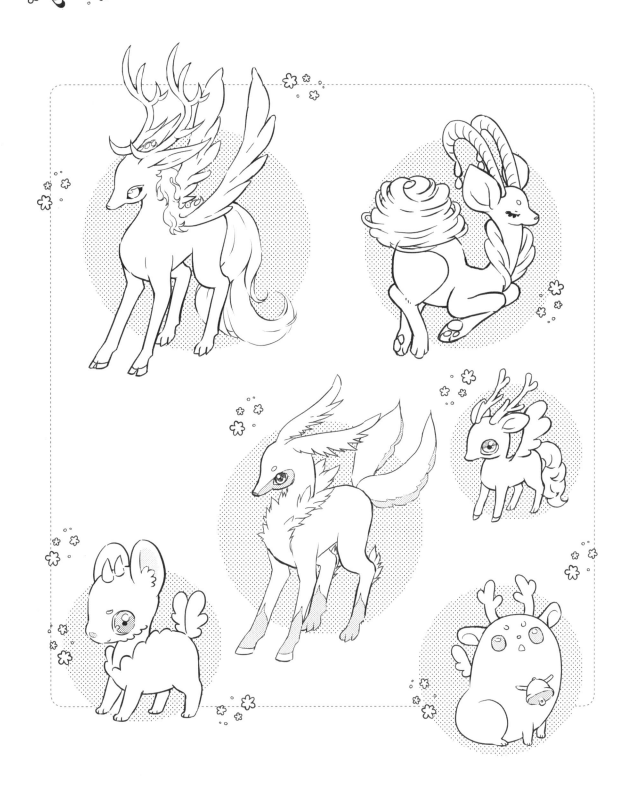

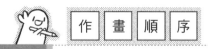

夢幻萌鹿精

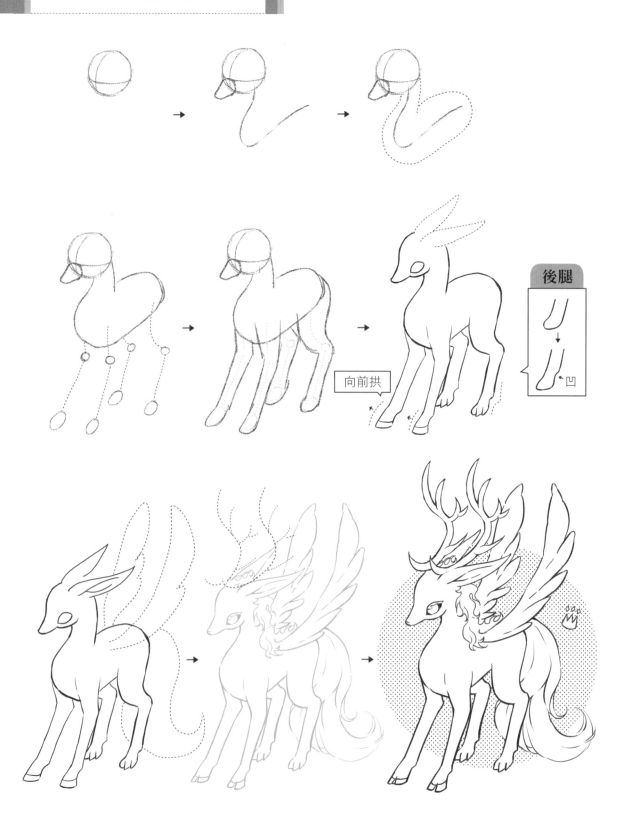

後腿

向前拱

凹

美麗鹿角

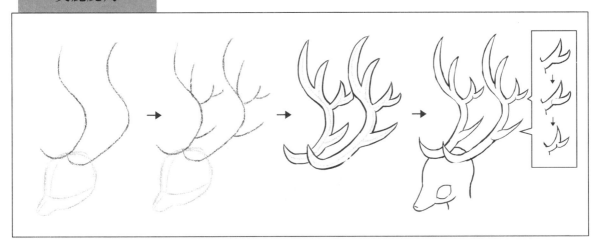

各種萌角

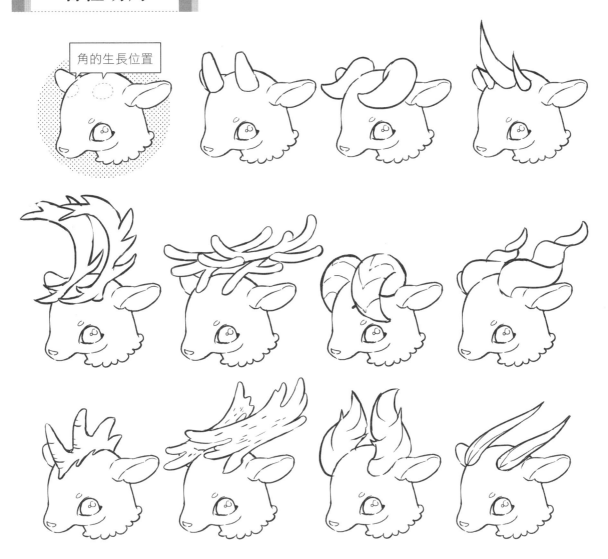

角的生長位置

61

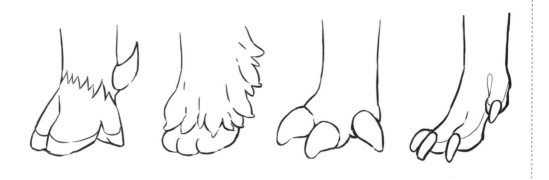

各種尾巴

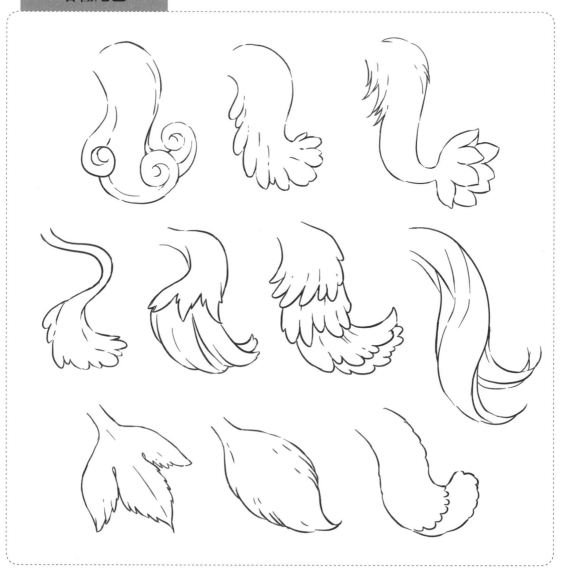

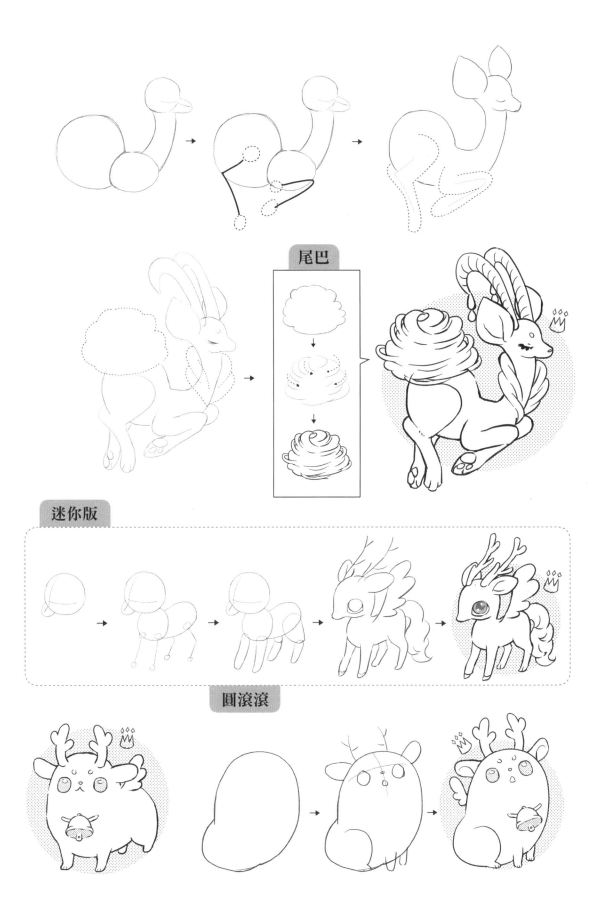

尾巴

迷你版

圓滾滾

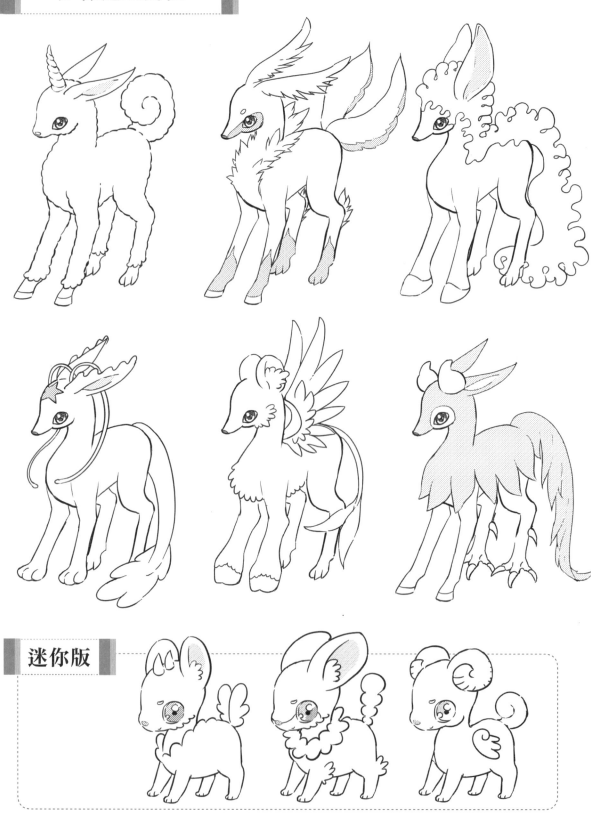

迷你版

古靈精怪猴

· 本單元使用猴子作為改造體。活蹦亂
跳的猴子,一副古靈精怪的模樣。

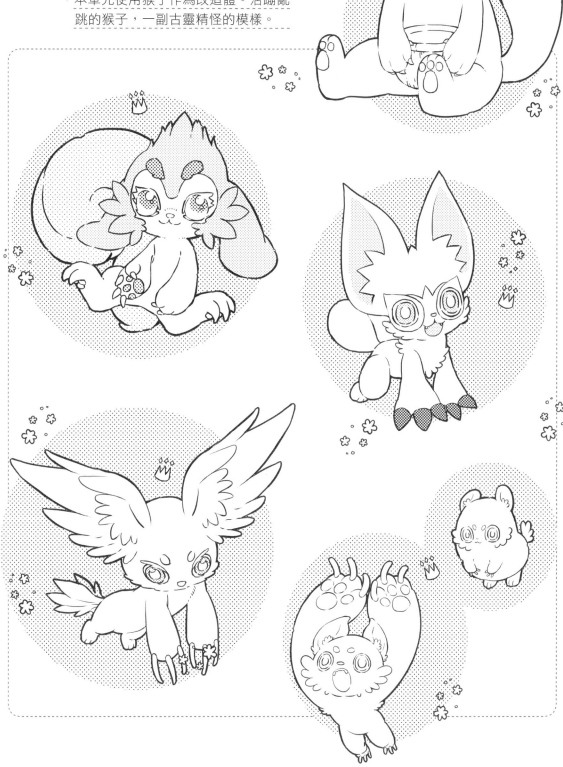

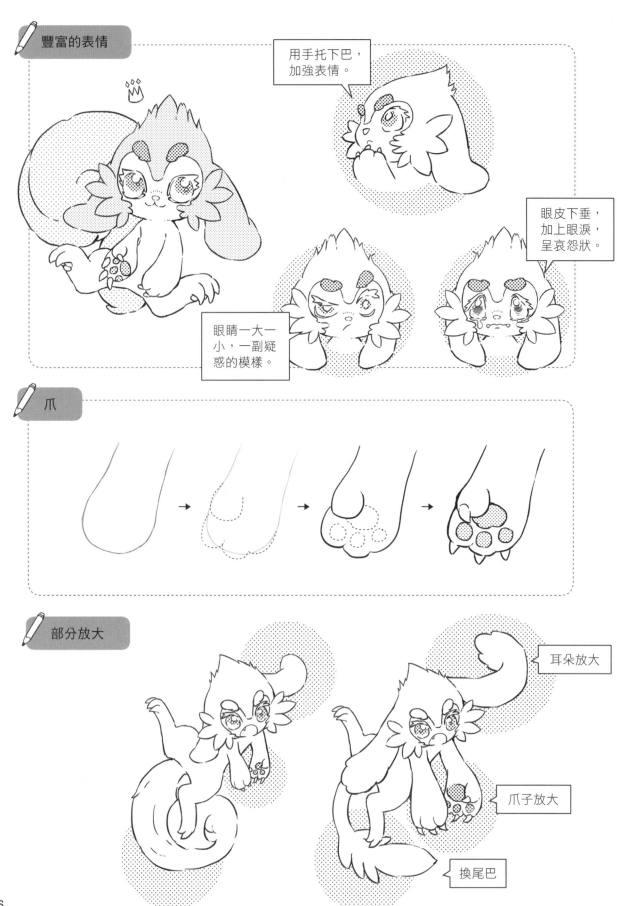

豐富的表情

用手托下巴，加強表情。

眼皮下垂，加上眼淚，呈哀怨狀。

眼睛一大一小，一副疑惑的模樣。

爪

部分放大

耳朵放大

爪子放大

換尾巴

各種造型

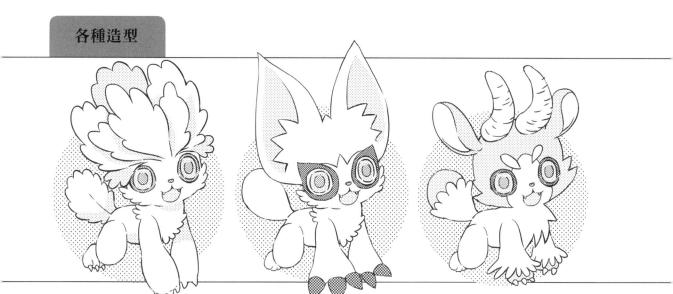

姿勢的畫法

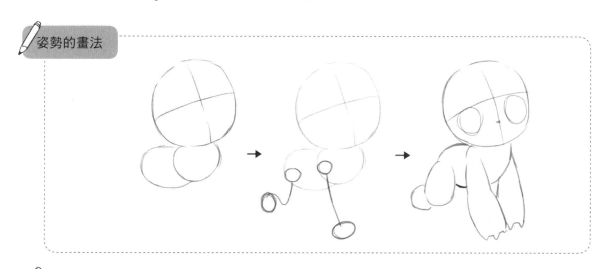

其他變化

長毛

耳朵改成翅膀

腿部加粗

爪子加長

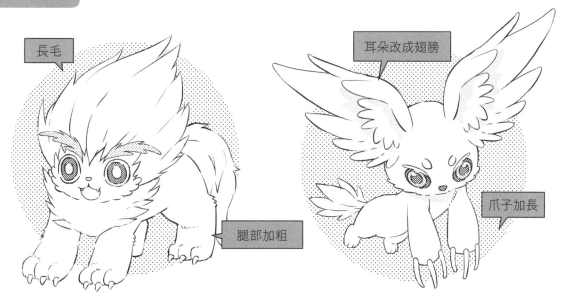

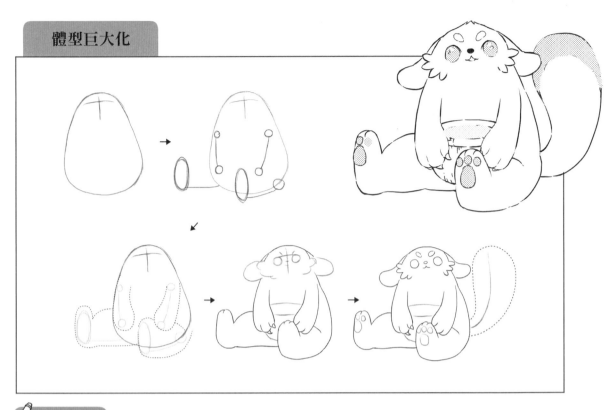

站立

各式尾巴

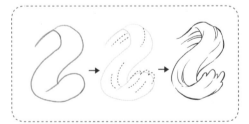

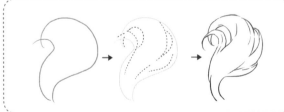

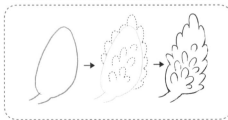

Q萌動作

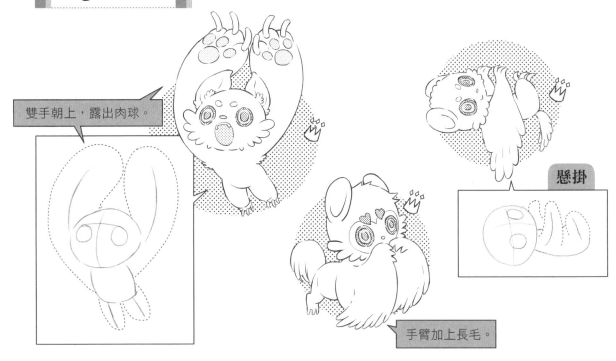

雙手朝上，露出肉球。

懸掛

手臂加上長毛。

迷你萌

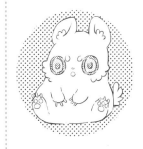

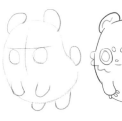
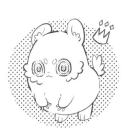

花中小萌怪

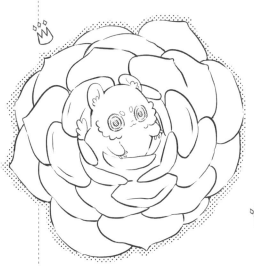

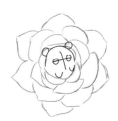

① ② ③

花瓣從裡到外，由三種形狀組成。
①裡圈 → ②中圈 → ③外圈。

創造專屬萌怪

獅子萌獸

・本單元使用獅子作為改造體。
凶猛的獅子也能變身為萌怪。

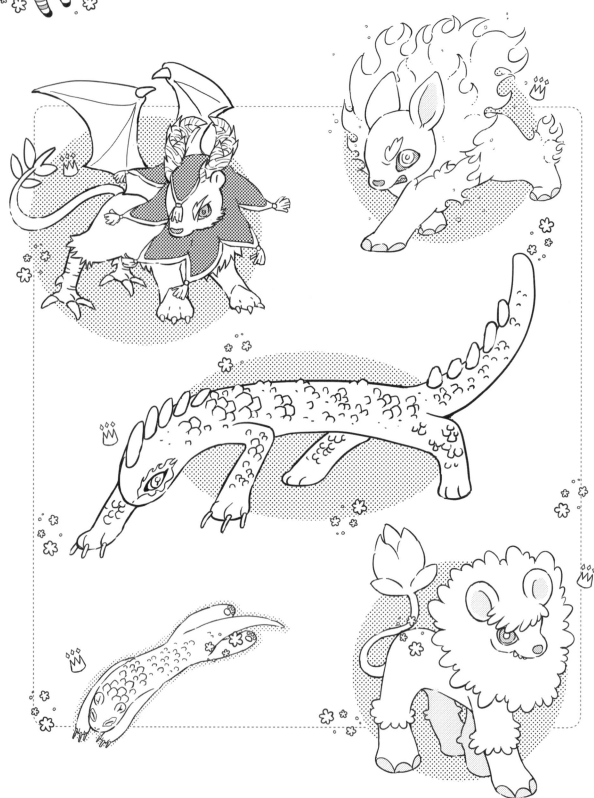

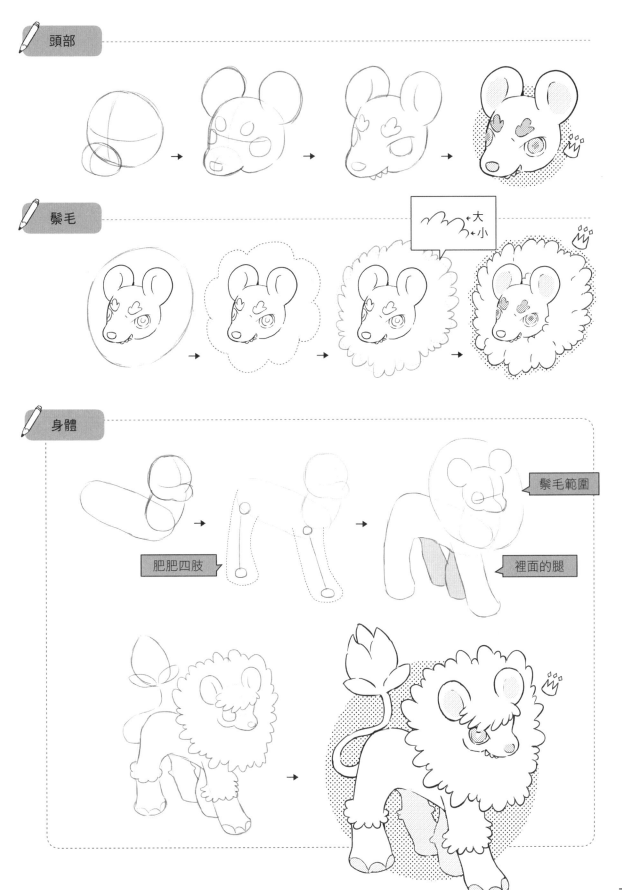

頭部

鬃毛

大
小

身體

鬃毛範圍

肥肥四肢

裡面的腿

 特殊毛髮：火焰毛

熊熊烈火

火焰毛很酷吧！

將毛髮改成火焰，
表現出萌獸性質。

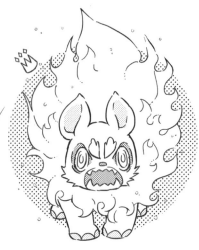

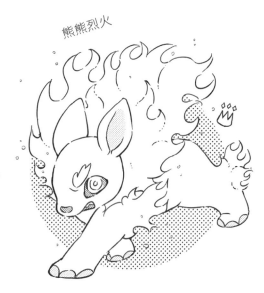

火焰

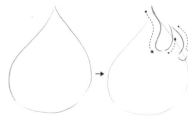

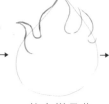

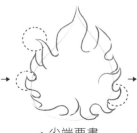

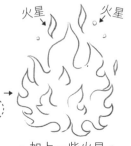

火星　火星

・水滴形狀。

・如彎月的曲線。

・許多彎月曲
　線的組合。

・尖端要畫
　得尖尖的。

・加上一些火星。

應用

・火柴獸

・油燈獸

迷你萌獅

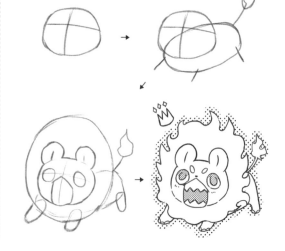

✏️ 水珠毛

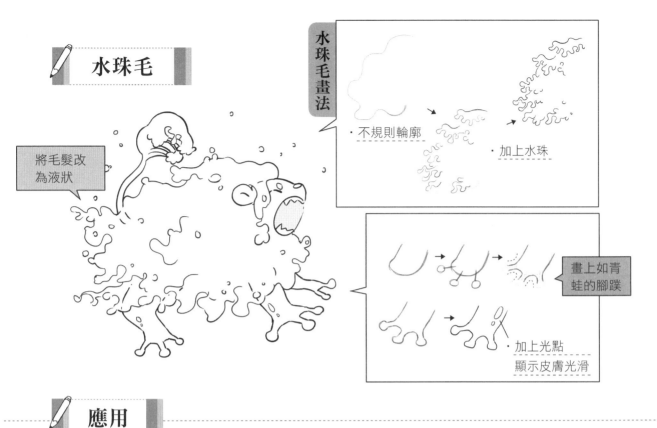

將毛髮改
為液狀

水珠毛畫法

・不規則輪廓

・加上水珠

畫上如青
蛙的腳蹼

・加上光點
顯示皮膚光滑

✏️ 應用

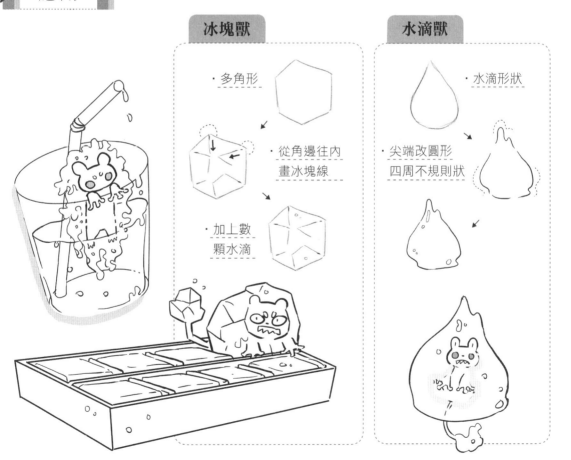

冰塊獸

・多角形

・從角邊往內
畫冰塊線

・加上數
顆水滴

水滴獸

・水滴形狀

・尖端改圓形
四周不規則狀

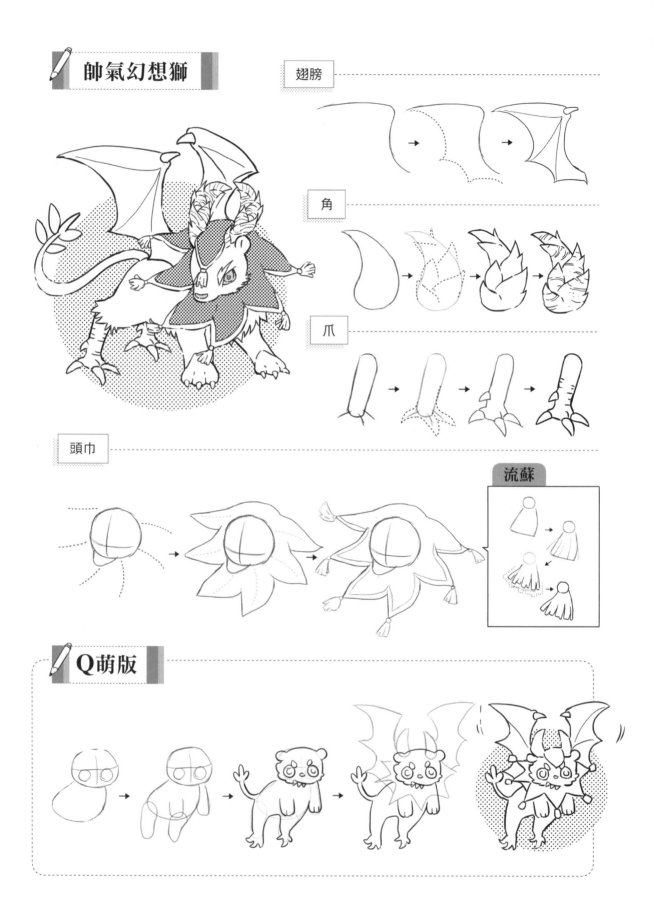

帥氣幻想獅

翅膀

角

爪

頭巾

流蘇

Q萌版

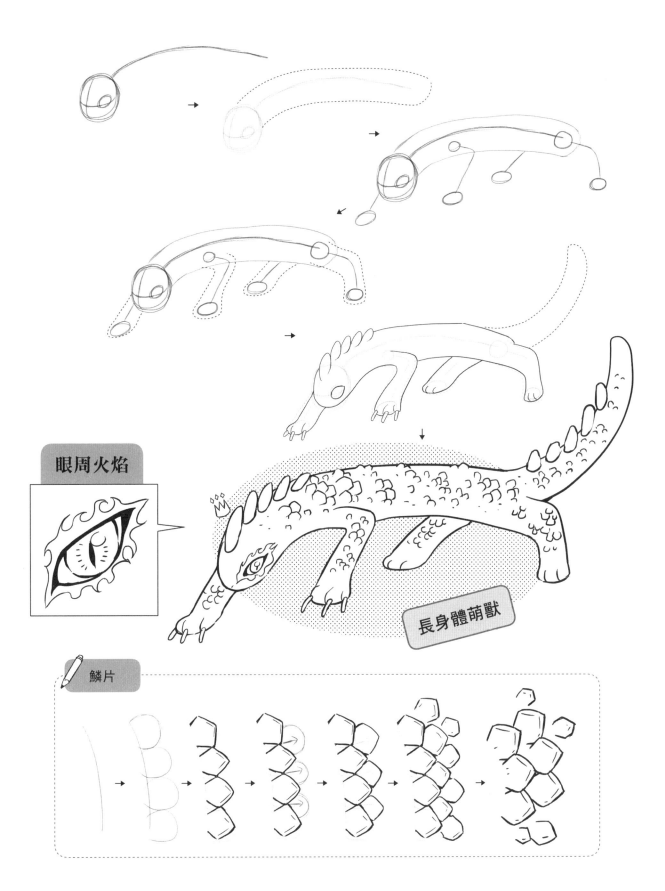

眼周火焰

長身體萌獸

鱗片

眼睛與耳朵的各種變化

坐

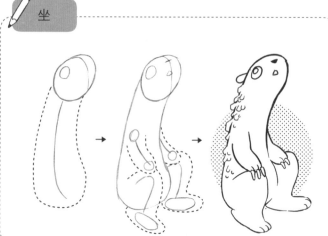

趴

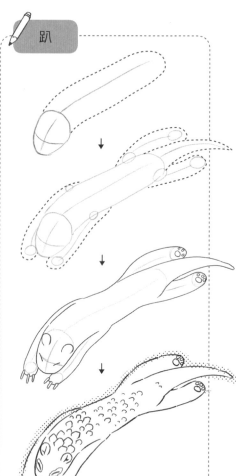

伸展

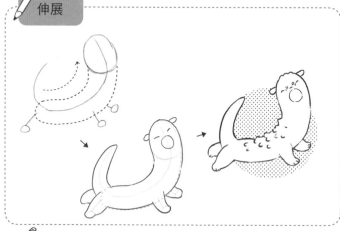

裝可愛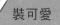

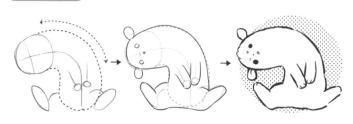

小萌獸坐在頭上，
超級可愛萌呢～～

創造專屬萌怪

蹦蹦跳跳萌袋鼠

· 本單元使用袋鼠作為改造體。活力十足、蹦蹦跳跳的袋鼠也很適合改造為萌怪。

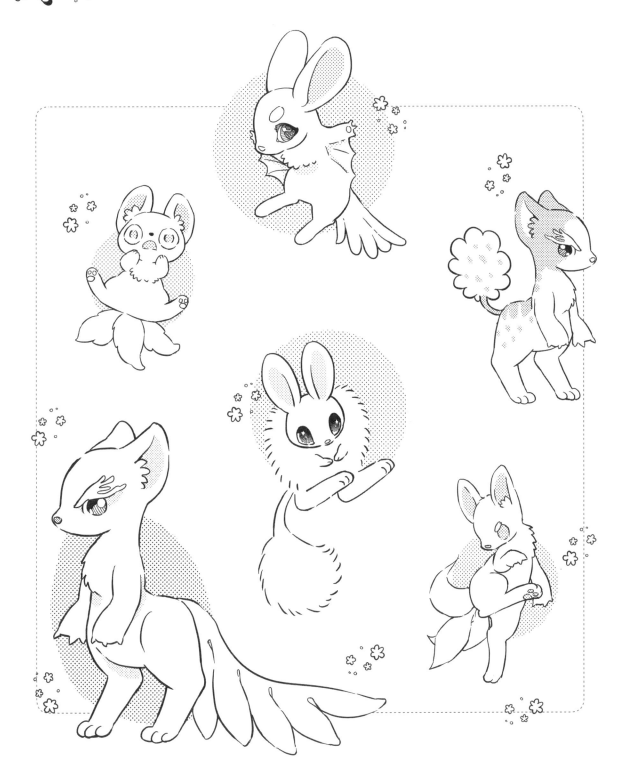

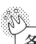
各種嘴長的表現　‧不同的嘴長有不同的可愛表情。

‧短　‧長　‧超短　‧平滑

眼睛的各種造型

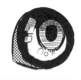

身體畫法

尾巴

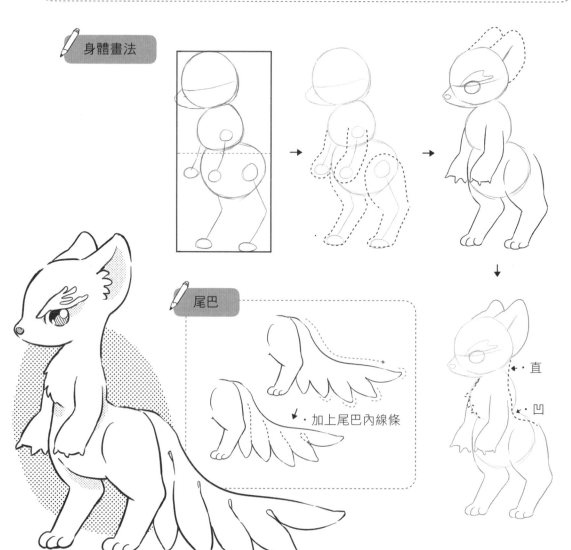

‧加上尾巴內線條

‧直

‧凹

各式耳朵與眉毛

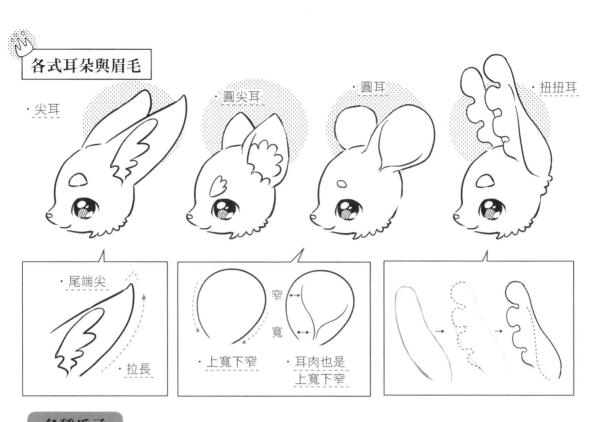

・尖耳

・圓尖耳

・圓耳

・扭扭耳

・尾端尖　・拉長

・上寬下窄

窄　寬　・耳肉也是上寬下窄

各種爪子

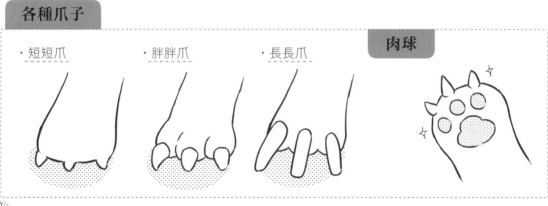

・短短爪

・胖胖爪

・長長爪

肉球

不同斑紋與尾巴

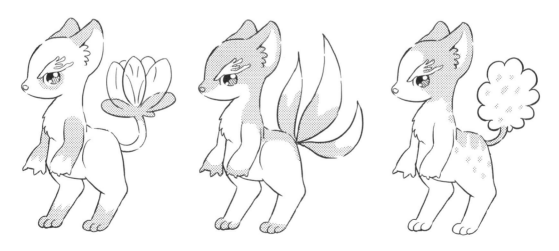

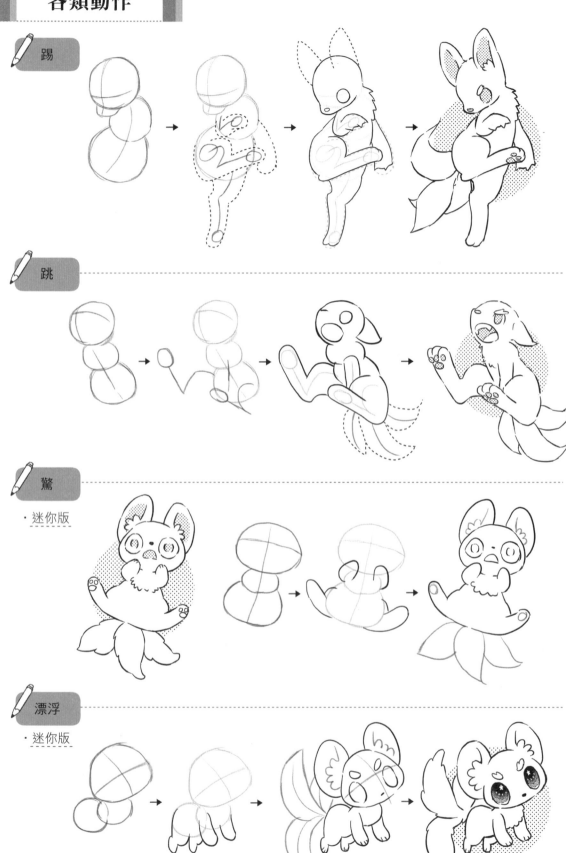

踢

跳

驚
・迷你版

漂浮
・迷你版

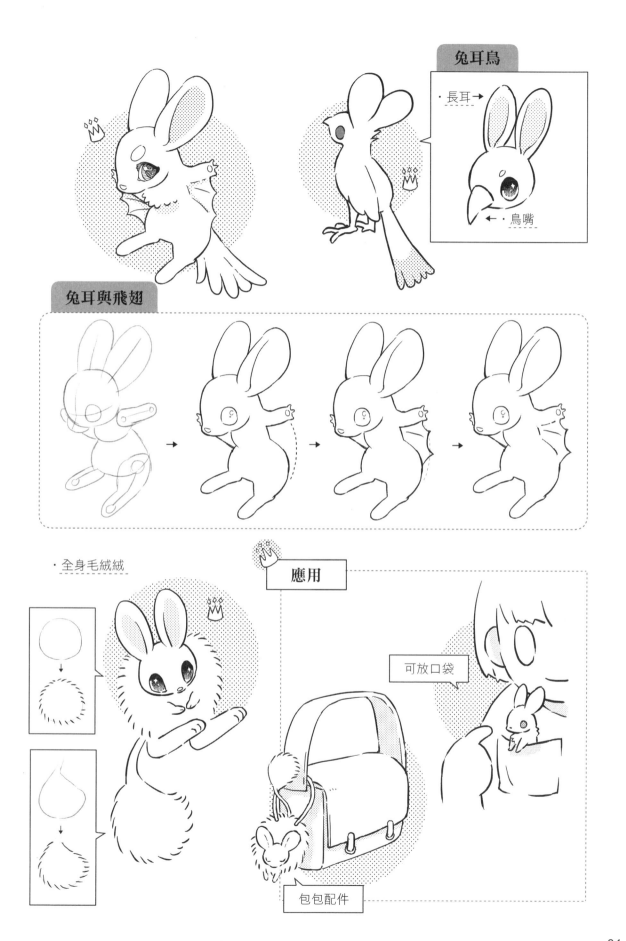

兔耳鳥

・長耳→

←・鳥嘴

兔耳與飛翅

・全身毛絨絨

應用

可放口袋

包包配件

創造專屬萌怪

天空霸者

・本單元使用老鷹作為改造體。擁有王者
　風範的老鷹，也可以改造成萌怪呢！

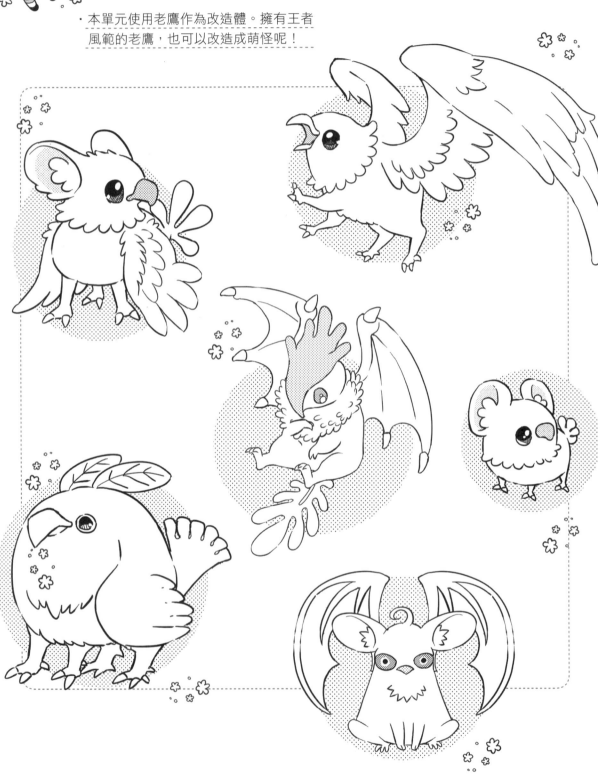

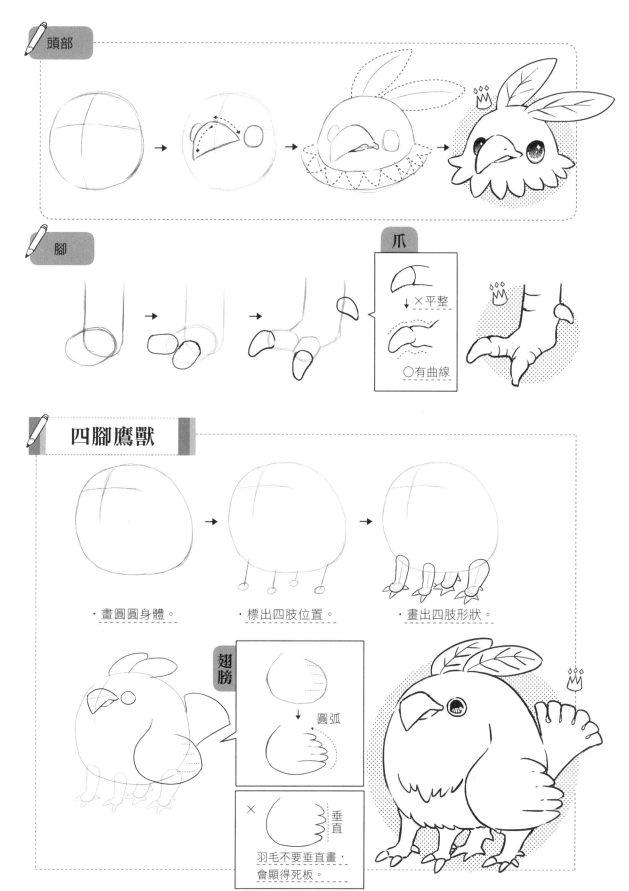

頭部

腳

爪

↓ ✕平整

○有曲線

四腳鷹獸

・畫圓圓身體。

・標出四肢位置。

・畫出四肢形狀。

翅膀

圓弧

✕

垂直

羽毛不要垂直畫，
會顯得死板。

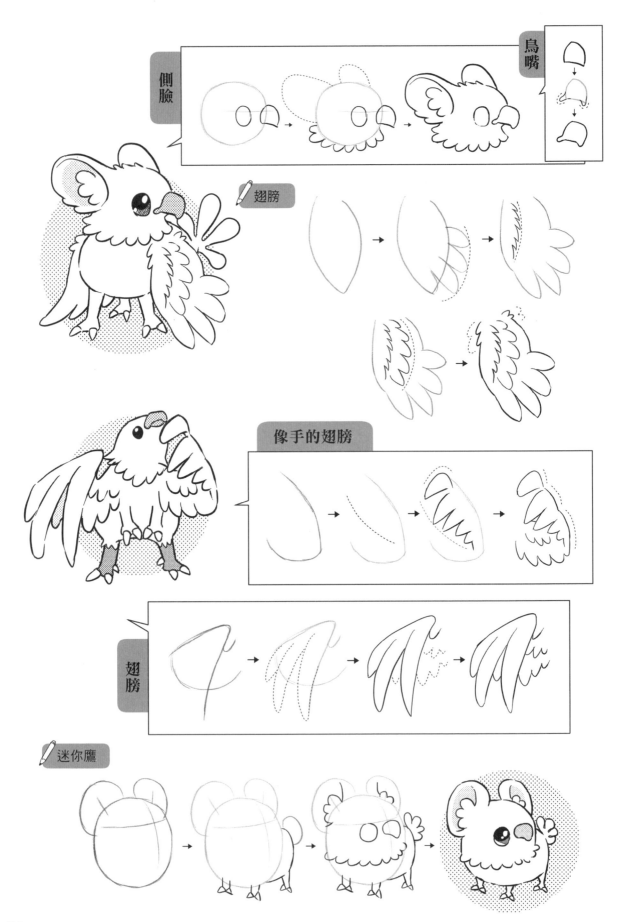

側臉

鳥嘴

翅膀

像手的翅膀

翅膀

迷你鷹

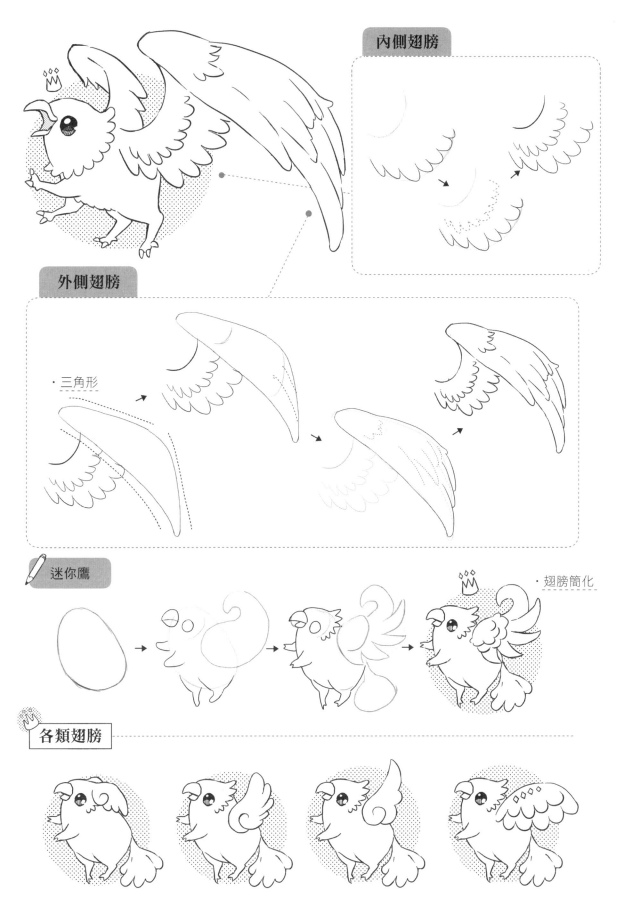

內側翅膀

外側翅膀

・三角形

迷你鷹

・翅膀簡化

各類翅膀

・耳朵改成翅膀

翅膀畫法教學講座

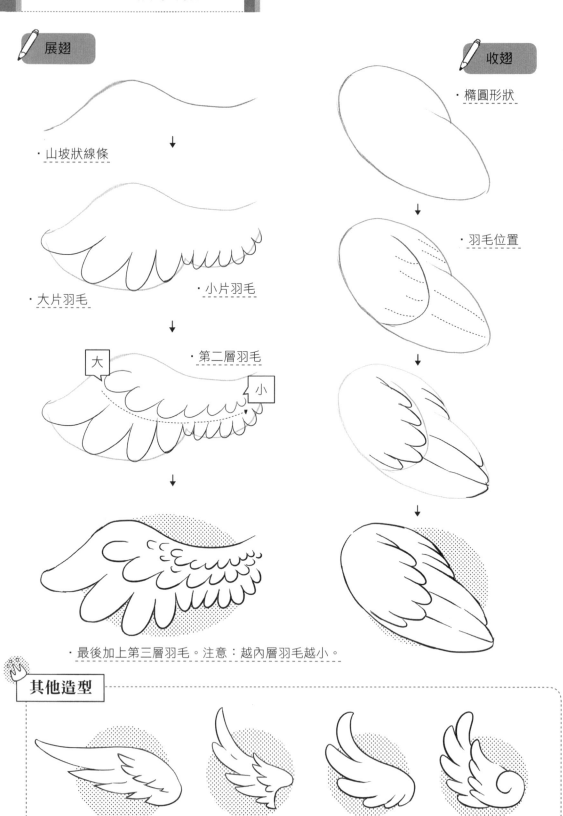

展翅

· 山坡狀線條

· 大片羽毛

· 小片羽毛

· 第二層羽毛

大

小

收翅

· 橢圓形狀

· 羽毛位置

· 最後加上第三層羽毛。注意：越內層羽毛越小。

其他造型

 奇幻造型翅膀

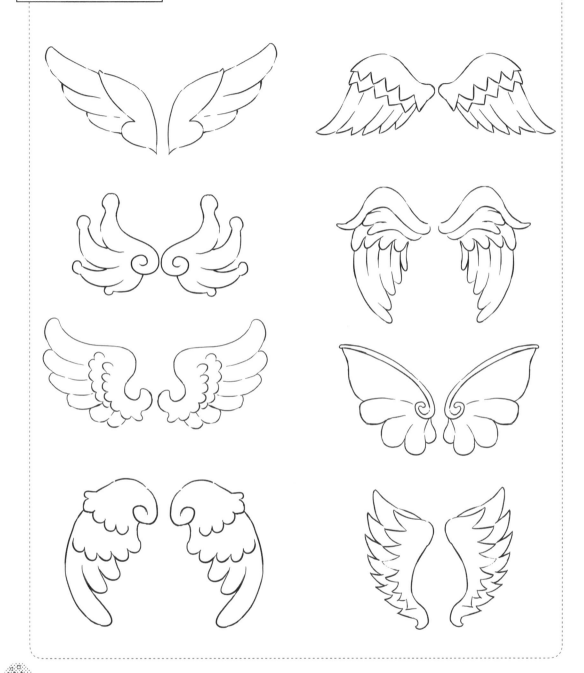

迷你翅膀

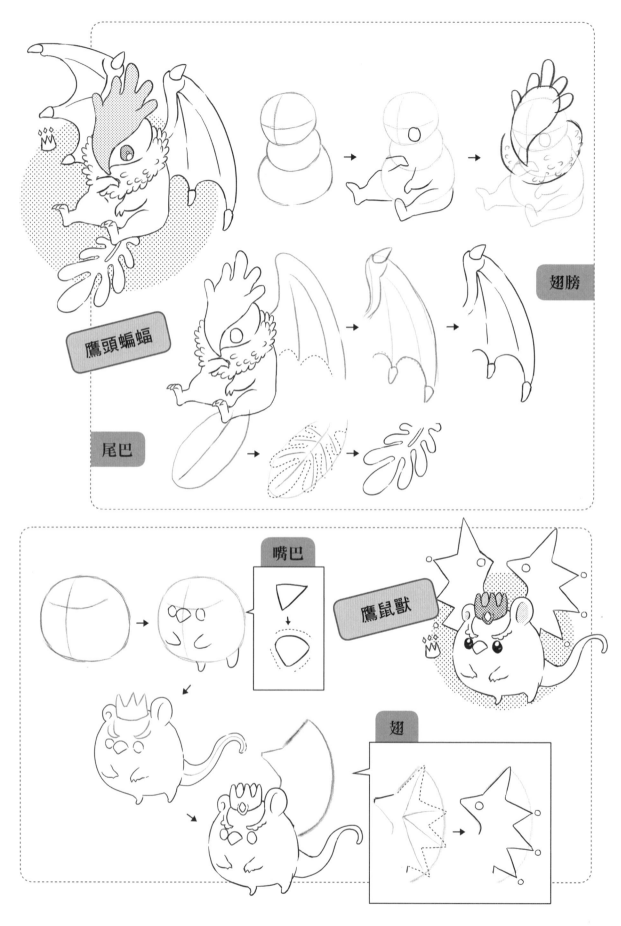

翅膀

鷹頭蝙蝠

尾巴

嘴巴

鷹鼠獸

翅

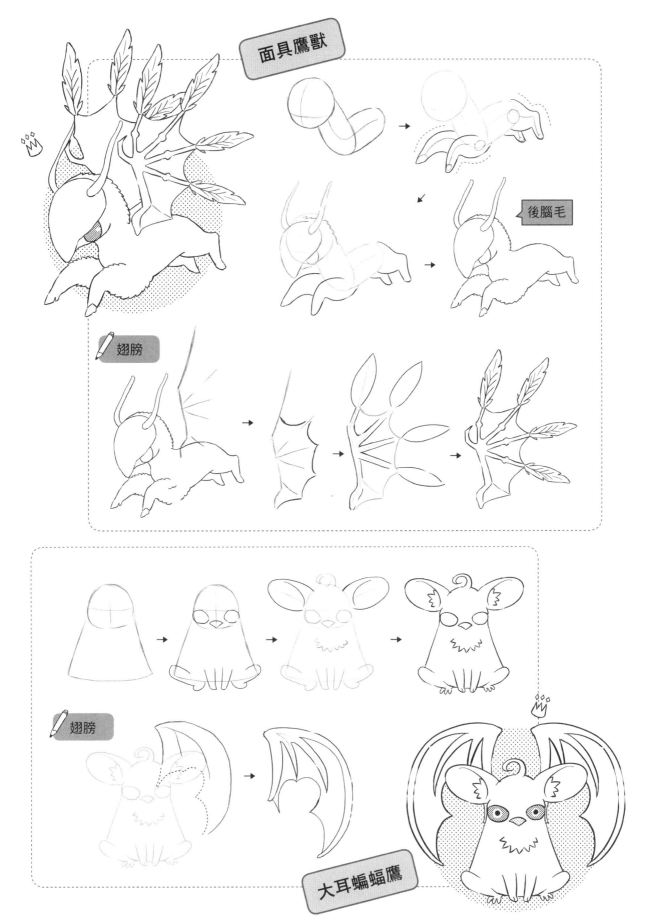

面具鷹獸

後腦毛

翅膀

翅膀

大耳蝙蝠鷹

小惡魔造型翅膀

展翅A

展翅B

收翅

・線條從
尖端放射
出去。

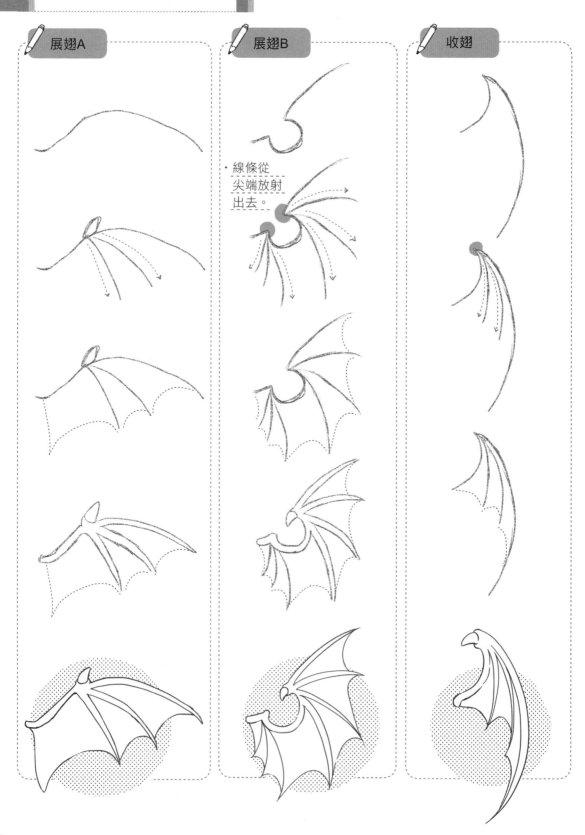

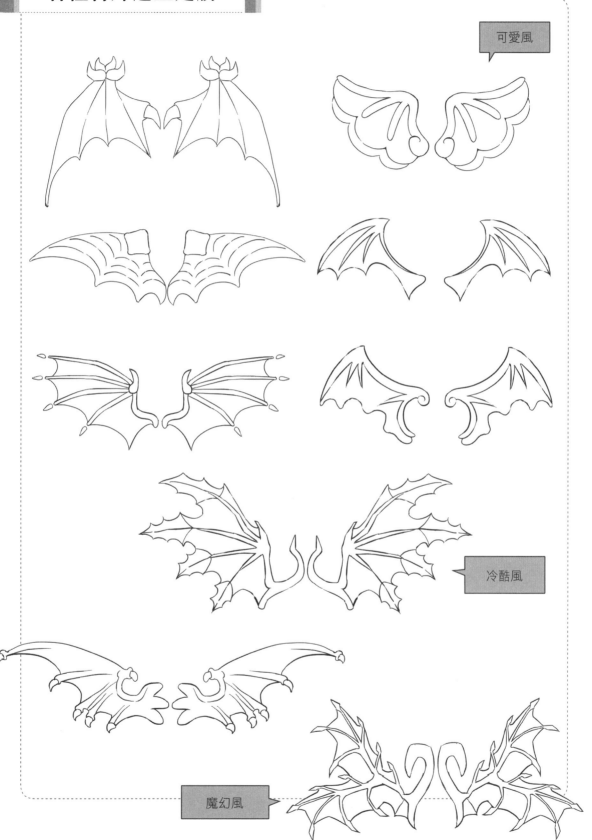

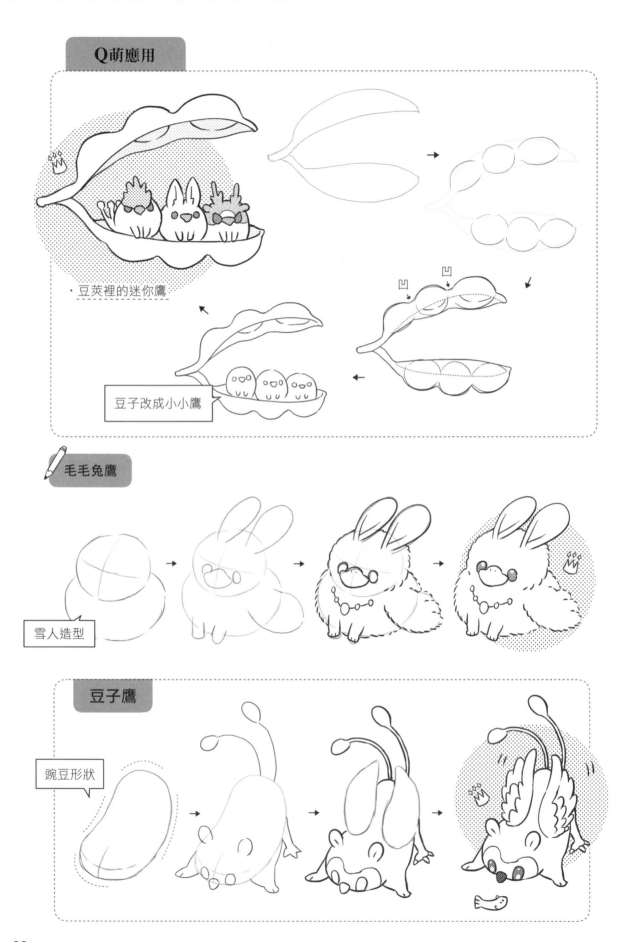

Q萌應用

・豆莢裡的迷你鷹

凹 凹

豆子改成小小鷹

毛毛兔鷹

雪人造型

豆子鷹

豌豆形狀

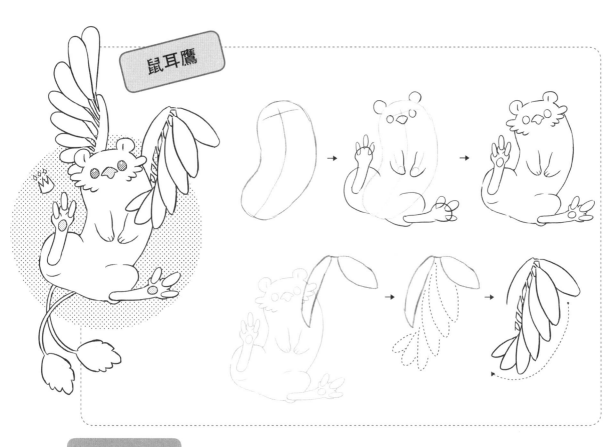

鼠耳鷹

各種嘴型

大嘴鳥

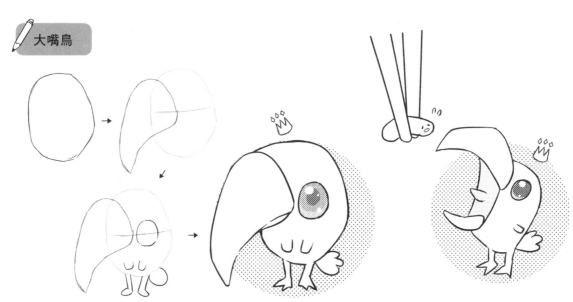

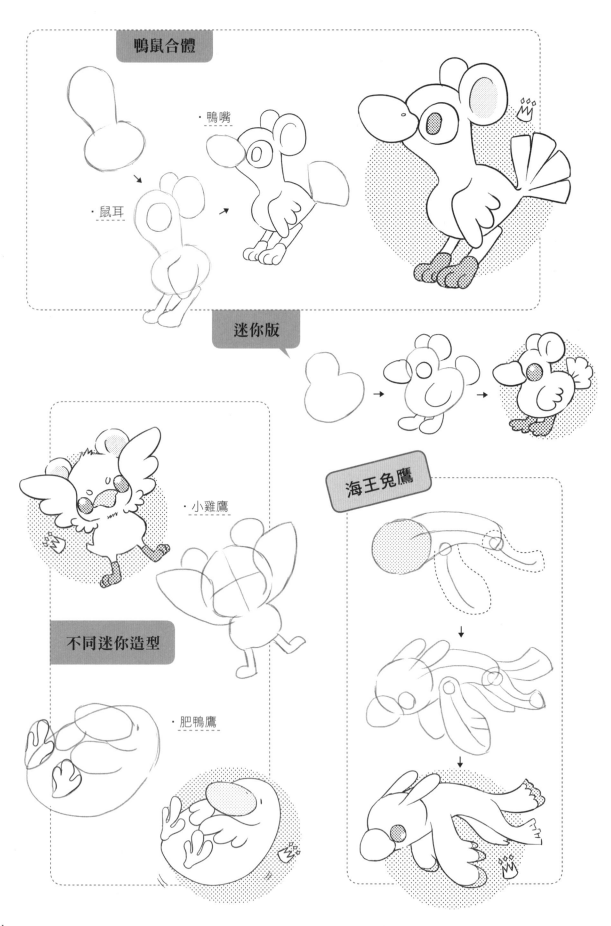

鴨鼠合體

‧鴨嘴

‧鼠耳

迷你版

不同迷你造型

‧小雞鷹

‧肥鴨鷹

海王兔鷹

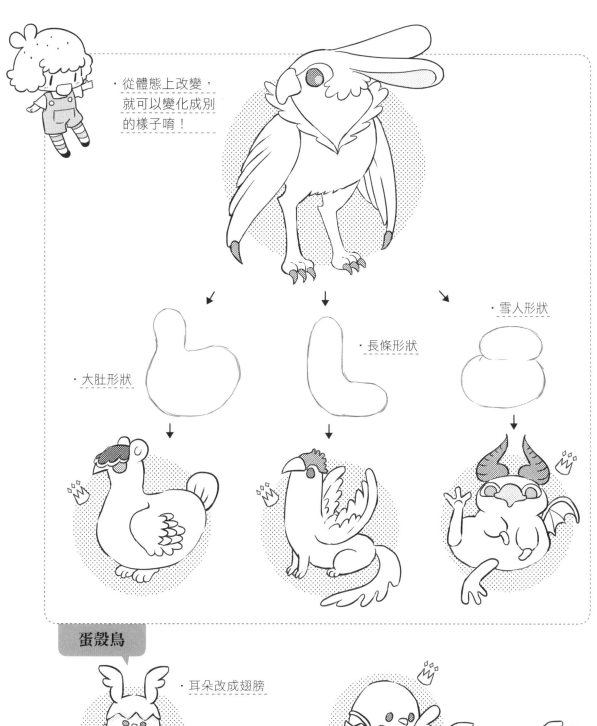

・從體態上改變，就可以變化成別的樣子唷！

・雪人形狀

・長條形狀

・大肚形狀

蛋殼鳥

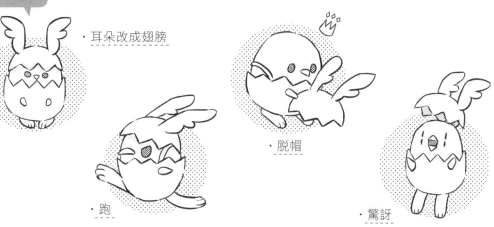

・耳朵改成翅膀

・脫帽

・跑

・驚訝

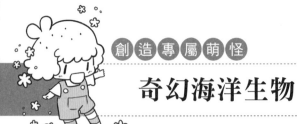

奇幻海洋生物

・本單元使用海兔及水母來做變化。
外表可愛的海兔和美麗的水母,很
適合變身為萌怪。

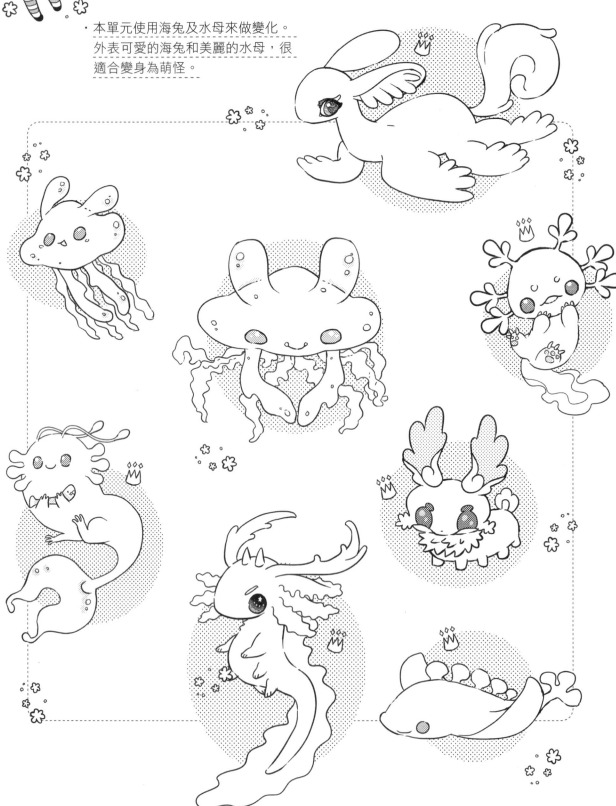

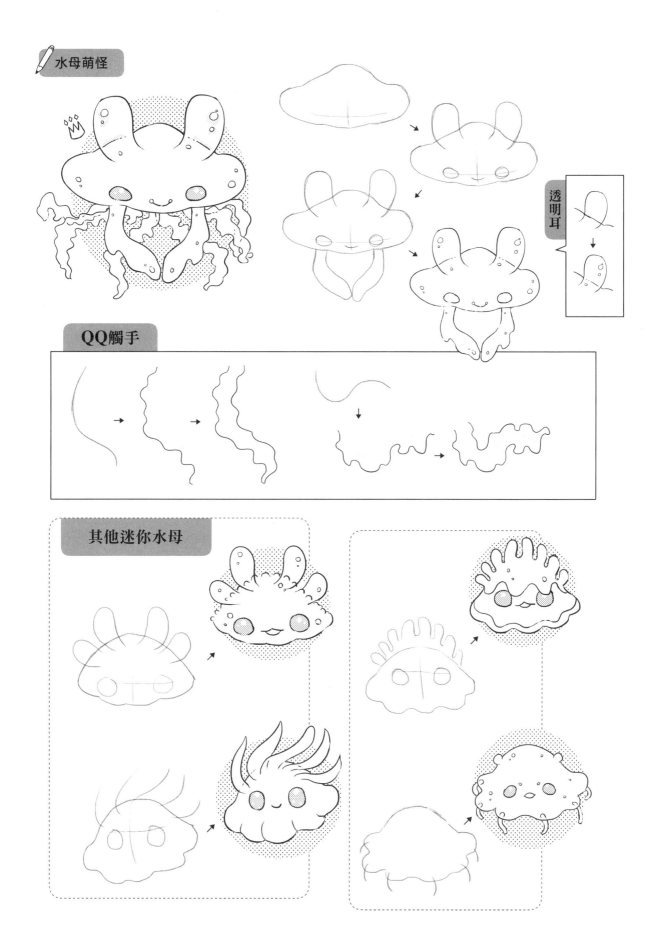

水母萌怪

透明耳

QQ觸手

其他迷你水母

動作與形狀

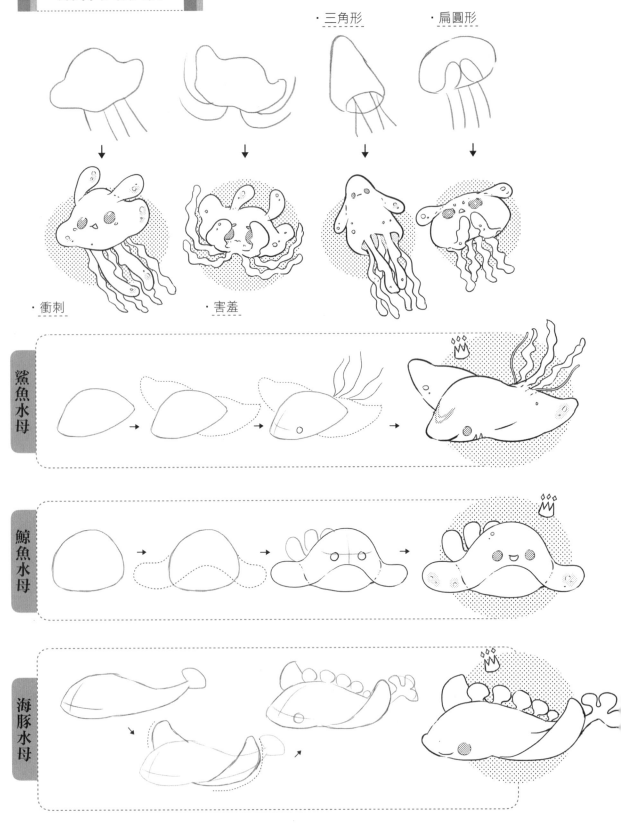

·三角形　·扁圓形

·衝刺　·害羞

鯊魚水母

鯨魚水母

海豚水母

可愛的兩棲萌怪

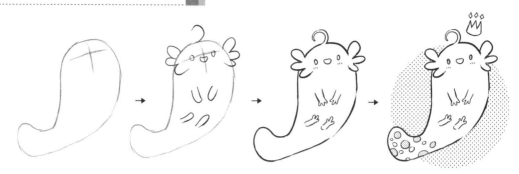

迷你版動作與表情

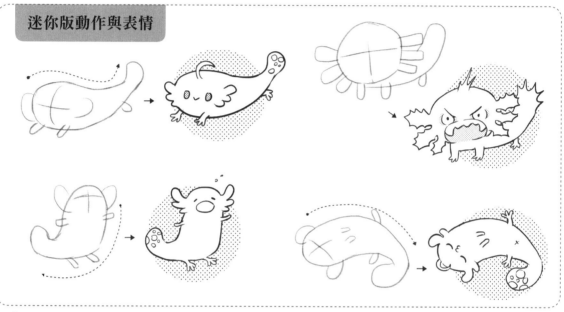

各種臉頰

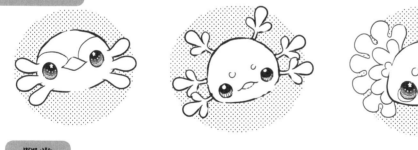

腳掌

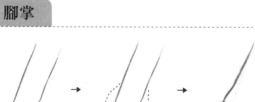

・腳掌範圍

・三根腳趾頭

・扁圓

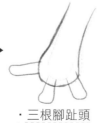

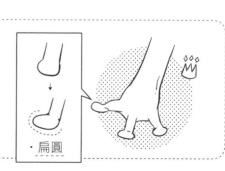

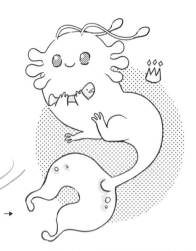

A				
B				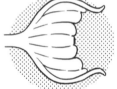
C	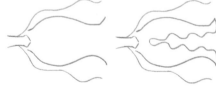	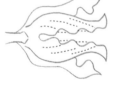		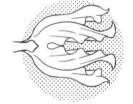
D				
E				

其他造型兩棲萌怪

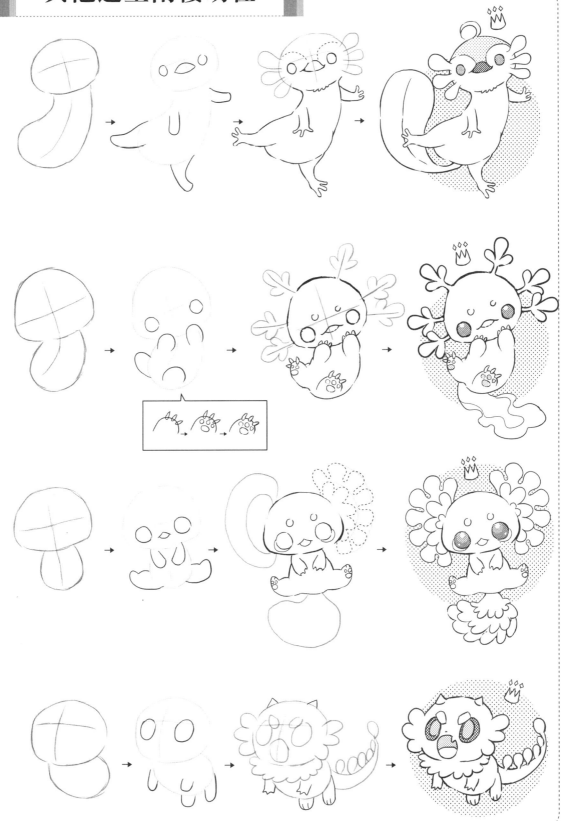

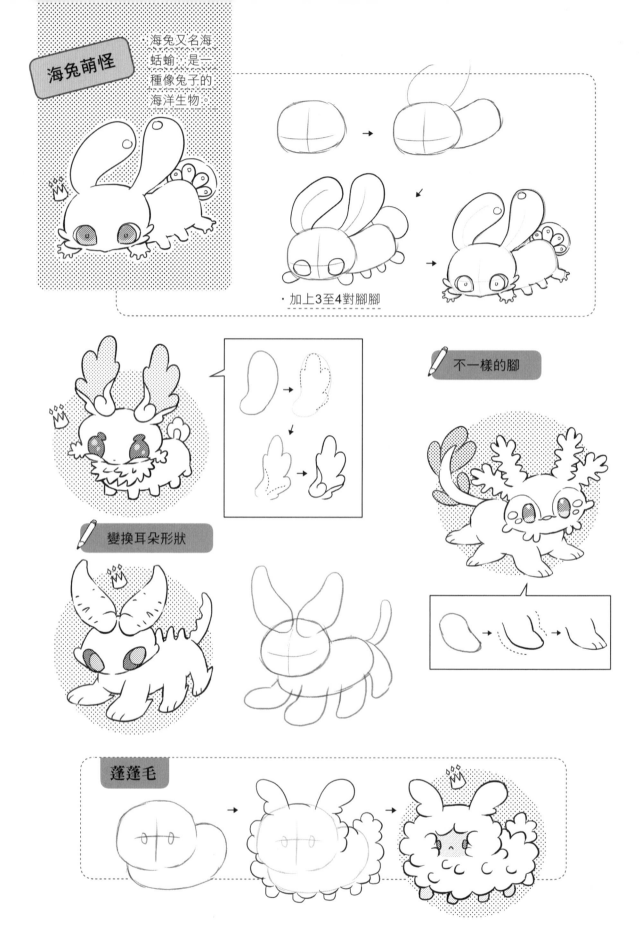

海兔萌怪

海兔又名海蛞蝓，是一種像兔子的海洋生物。

· 加上3至4對腳腳

✏️ 不一樣的腳

✏️ 變換耳朵形狀

蓬蓬毛

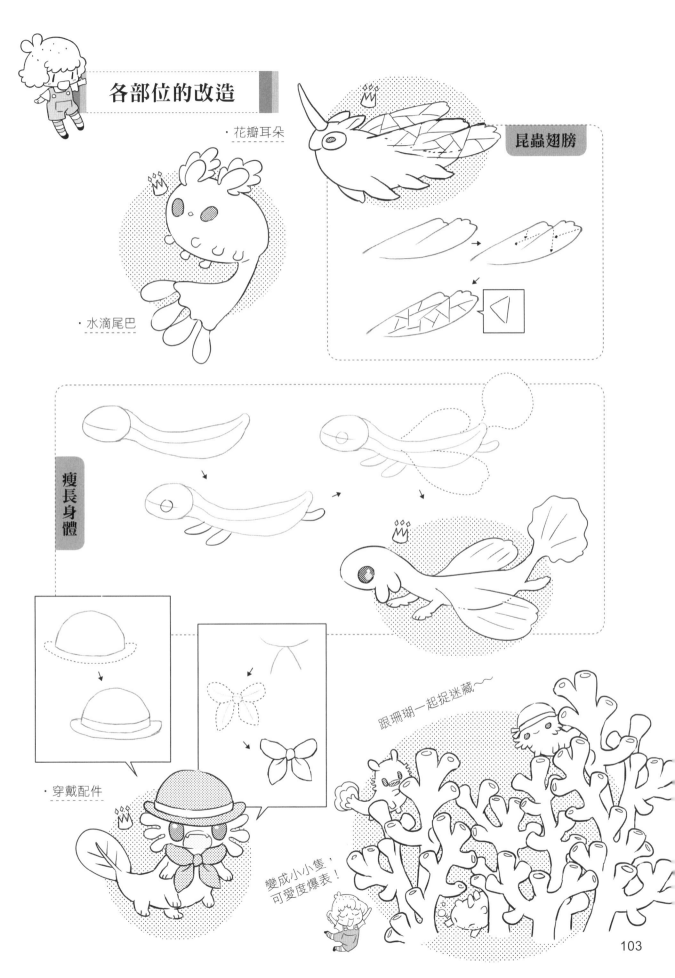

各部位的改造

· 花瓣耳朵

昆蟲翅膀

· 水滴尾巴

瘦長身體

· 穿戴配件

跟珊瑚一起捉迷藏～

變成小小隻，
可愛度爆表！

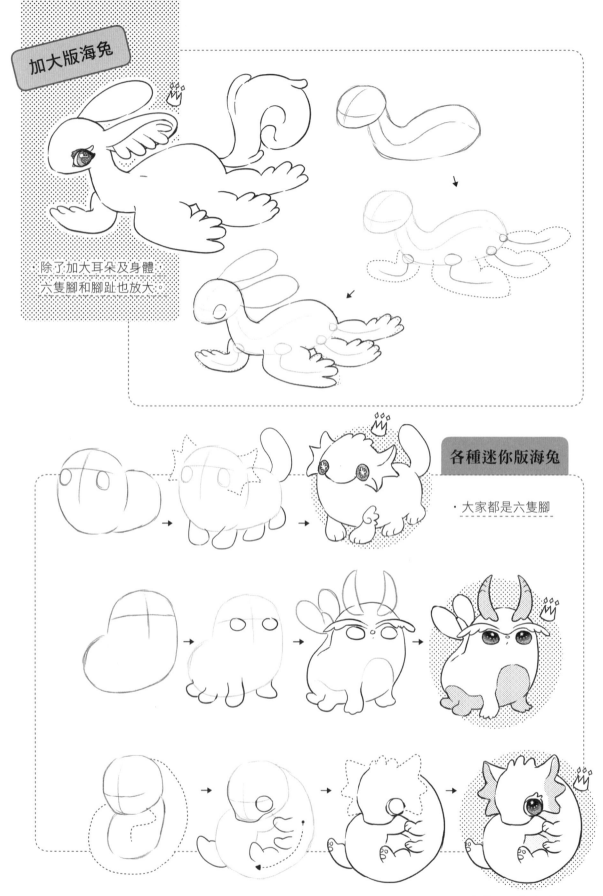

加大版海兔

・除了加大耳朵及身體，
六隻腳和腳趾也放大。

各種迷你版海兔

・大家都是六隻腳

・咬著尾巴超卡哇伊

如流蘇的毛髮

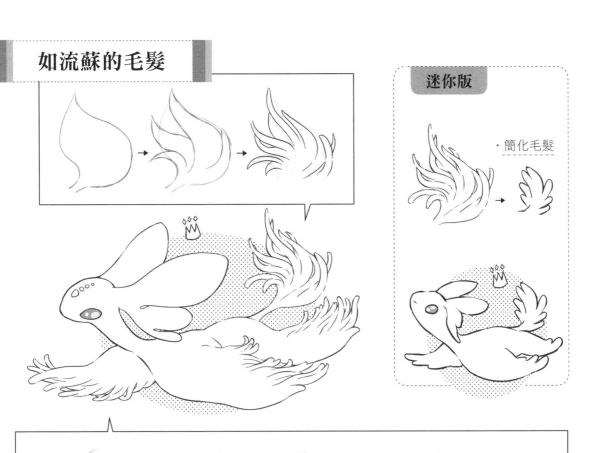

迷你版

・簡化毛髮

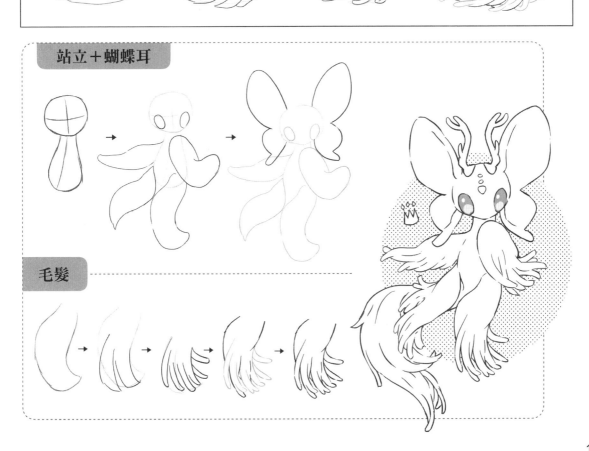

站立＋蝴蝶耳

毛髮

變身成海馬造型

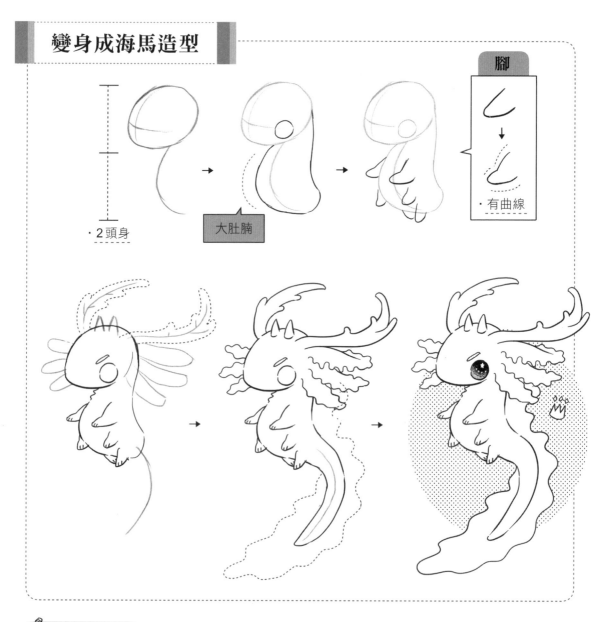

腳

・有曲線

・2頭身

大肚腩

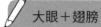

大眼＋翅膀

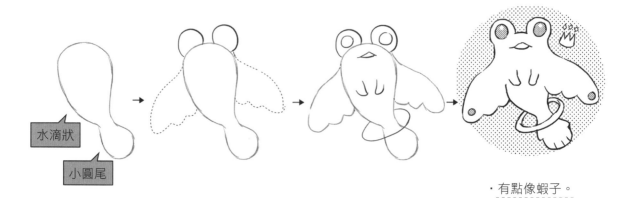

水滴狀

小圓尾

・有點像蝦子。

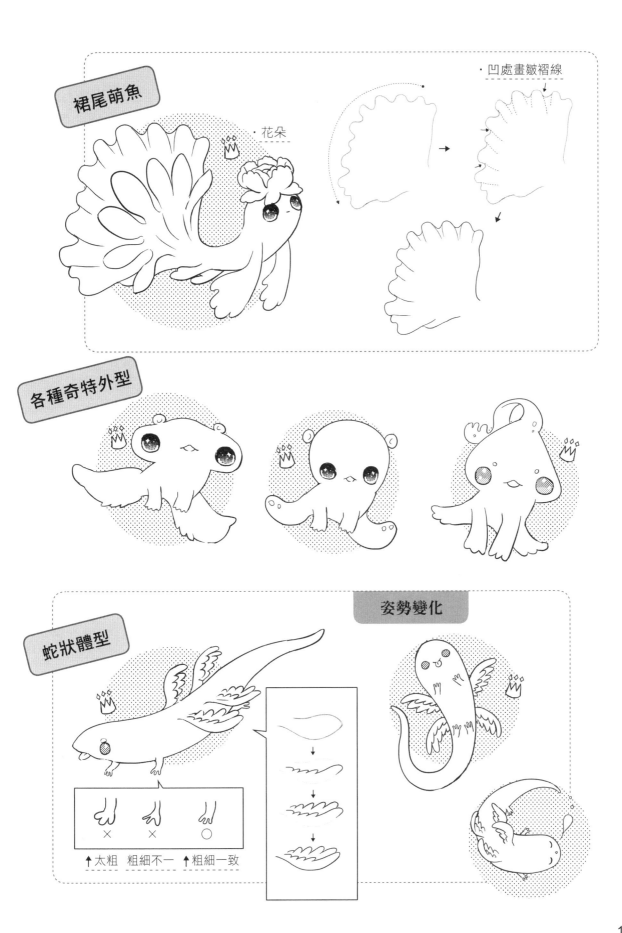

裙尾萌魚

・花朵

・凹處畫皺褶線

各種奇特外型

蛇狀體型

姿勢變化

×　×　○

↑太粗　粗細不一　↑粗細一致

海洋萌獸

創造專屬萌怪

・本單元使用海洋生物作為改造體，
　將各式各樣海洋生物繪製成萌怪。

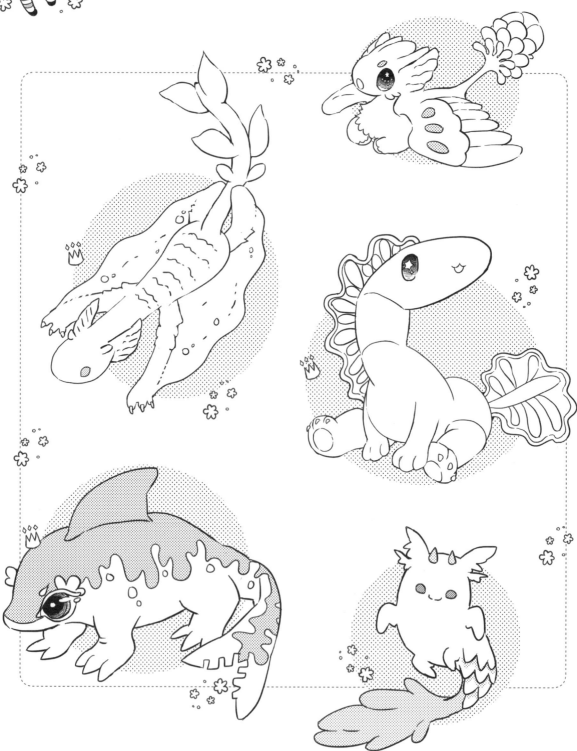

小鯊萌獸 ·將小鯊魚加上四肢，就變身成另一種萌獸了。

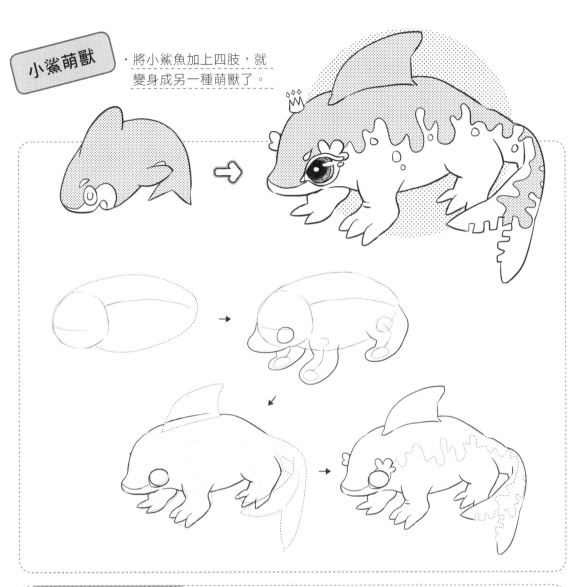

Q萌版＋各種背鰭

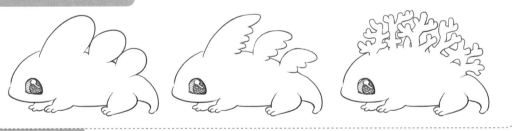

不同的腳

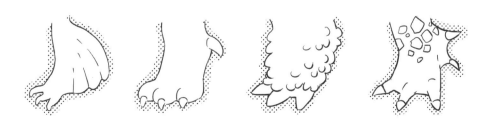

多種Q萌海怪

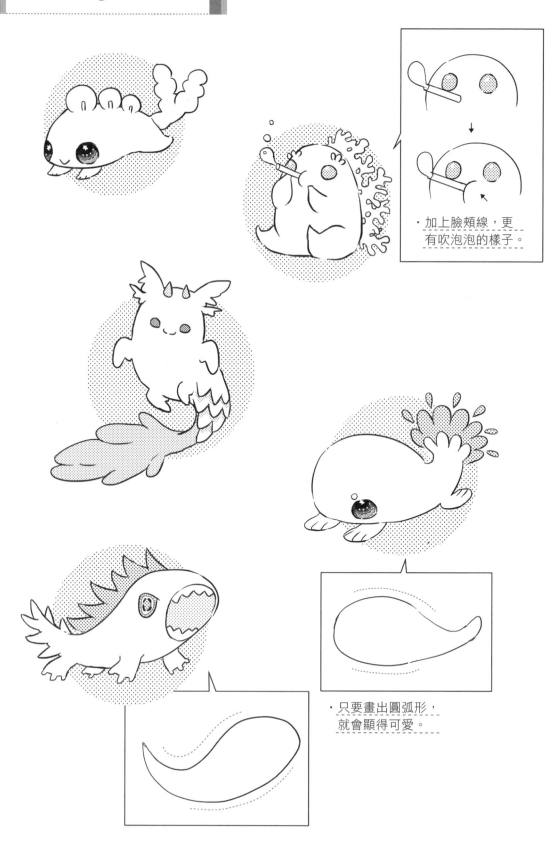

・加上臉頰線，更
有吹泡泡的樣子。

・只要畫出圓弧形，
就會顯得可愛。

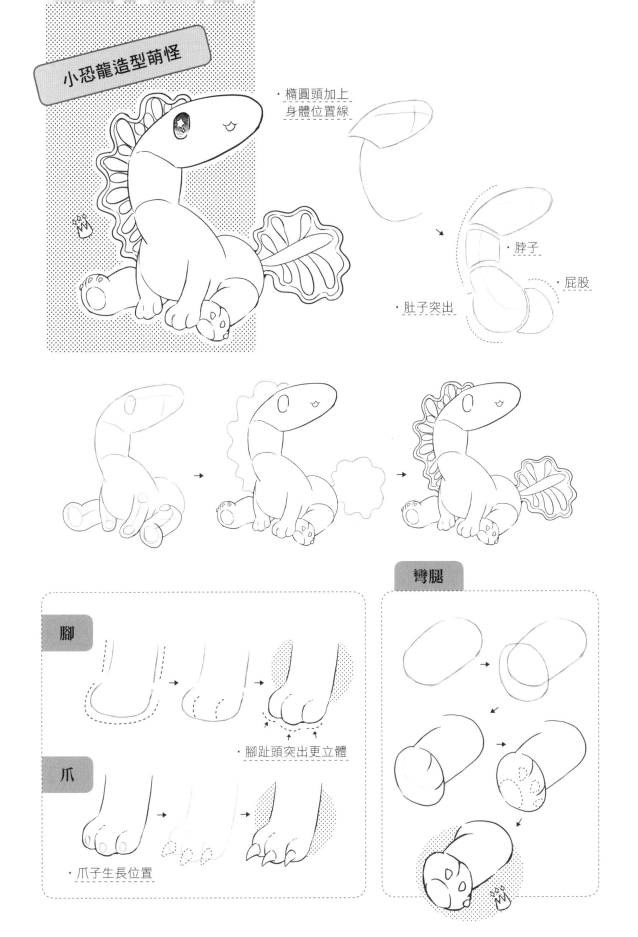

小恐龍造型萌怪

・橢圓頭加上
　身體位置線

・脖子

・屁股

・肚子突出

彎腿

腳

・腳趾頭突出更立體

爪

・爪子生長位置

1

2

・2頭身

・側邊長

←・短

潛水造型萌怪

・脖子範圍

・手長

・蹼
由手連接到腳

・加水珠

・鱗片

各部位的改造

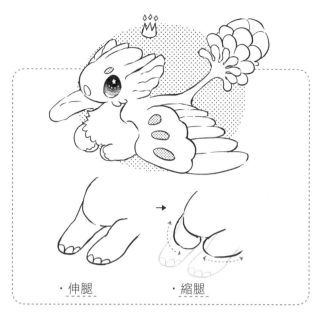

・伸腿　　　　・縮腿

・花朵頭

・水滴翅膀

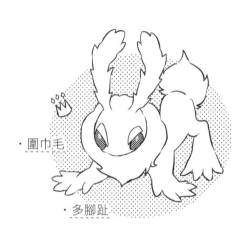

・圍巾毛

・多腳趾・

・全身炸毛

・魚尾巴

小貝比版

・圓圓毛髮

・抱小貝比

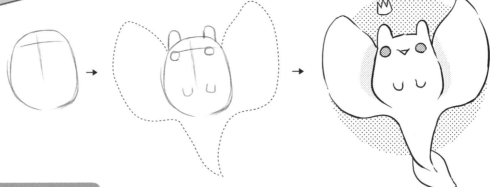

海天使造型

各種耳朵與嘴巴

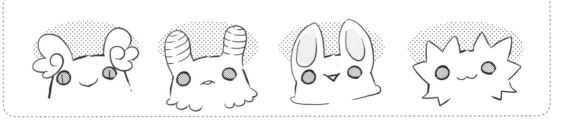

翅膀的變化

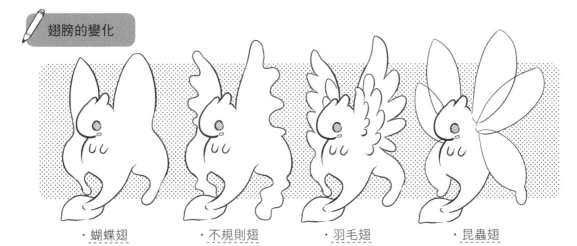

・蝴蝶翅　　　・不規則翅　　　・羽毛翅　　　・昆蟲翅

創意大變身

・發揮你的想像
　力與創意，為
　海天使加上其
　他動物的特徵，
　畫出屬於你的
　萌怪吧！

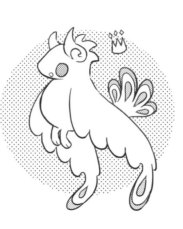

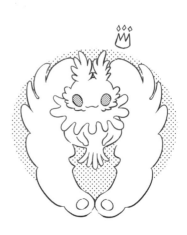

爬蟲類萌怪

‧本單元使用蜥蜴、壁虎作為改造體。不管是蜥蜴還是壁虎,基本上都有長長的尾巴,來看看他們怎麼變身成萌怪吧!

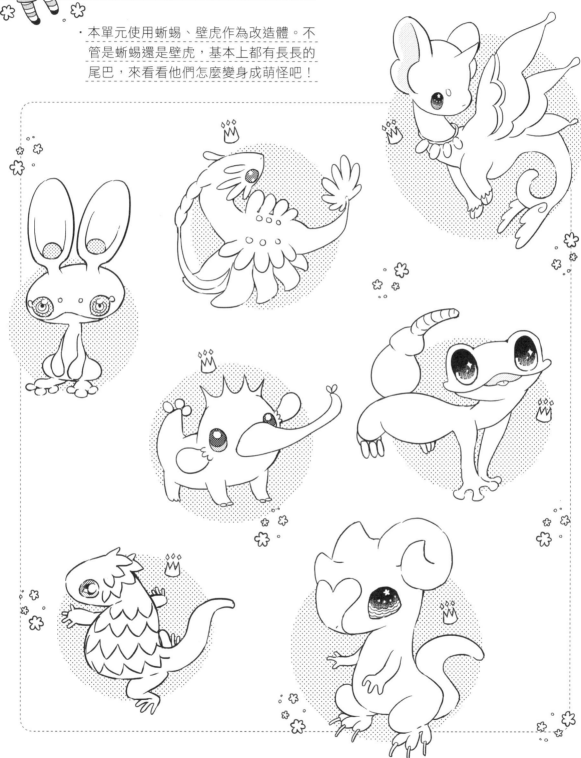

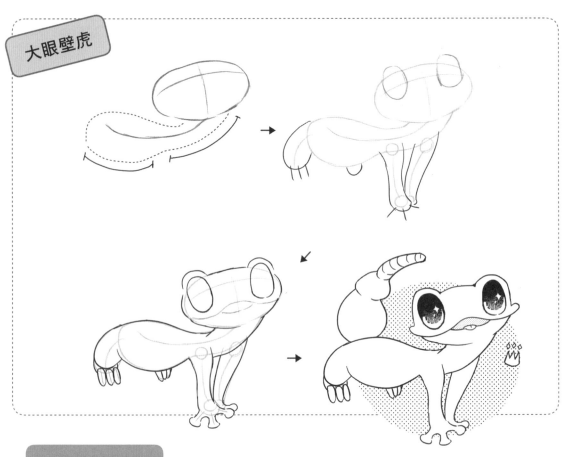

不同眉毛・臉頰

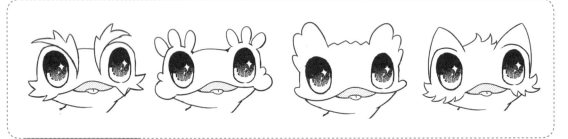

其他體型

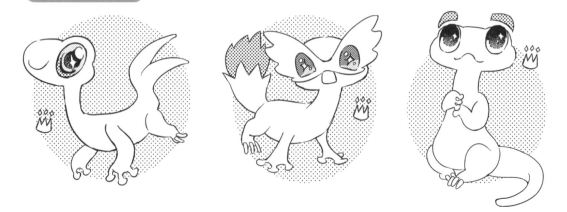

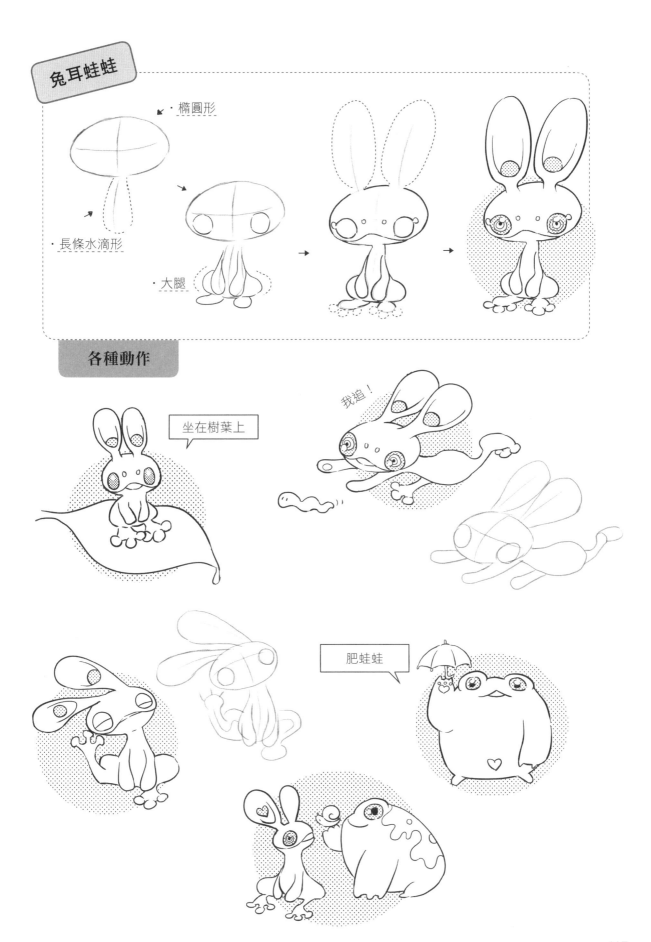

兔耳蛙蛙

・橢圓形

・長條水滴形

・大腿

各種動作

坐在樹葉上

我追！

肥蛙蛙

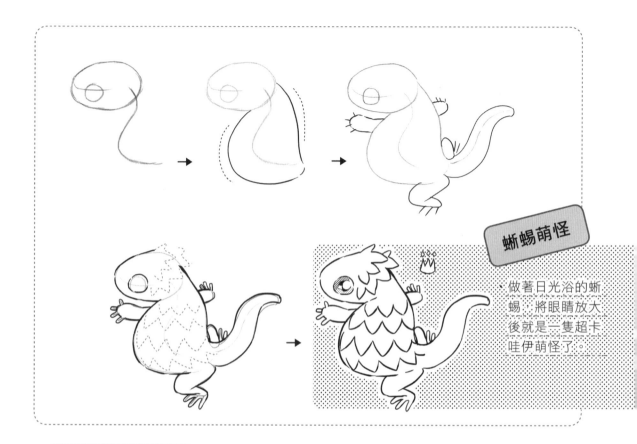

蜥蜴萌怪

・做著日光浴的蜥蜴；將眼睛放大後就是一隻超卡哇伊萌怪了。

各種耳朵和鱗片

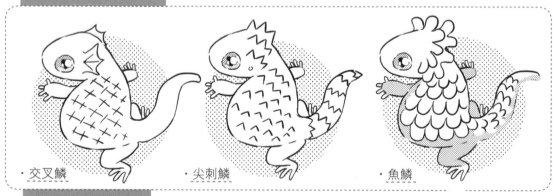

・交叉鱗　　　　　・尖刺鱗　　　　　・魚鱗

各類頭部造型

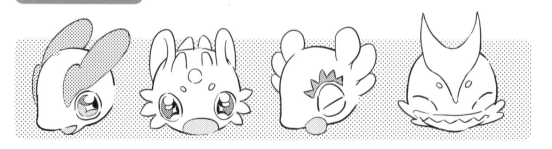

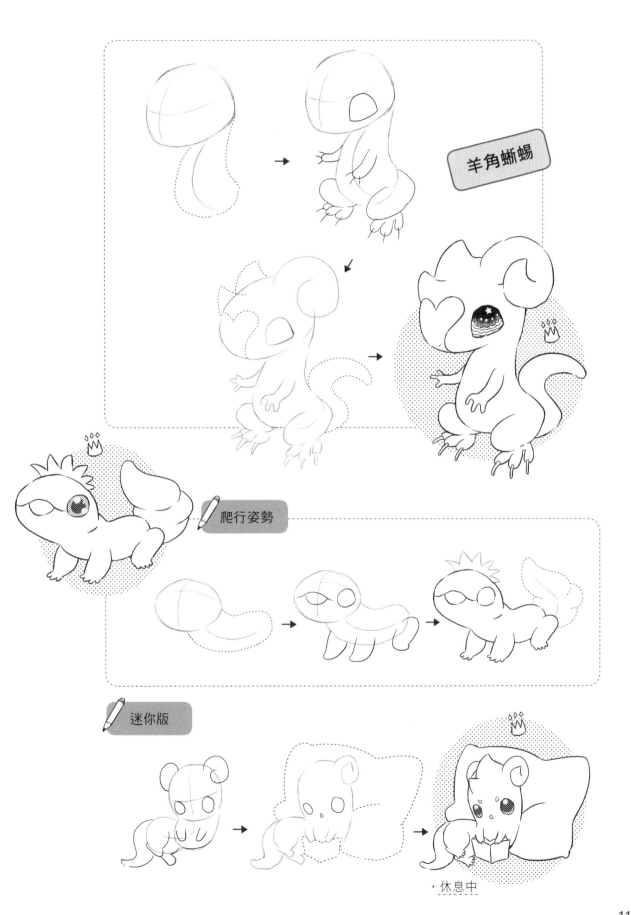

羊角蜥蜴

爬行姿勢

迷你版

・休息中

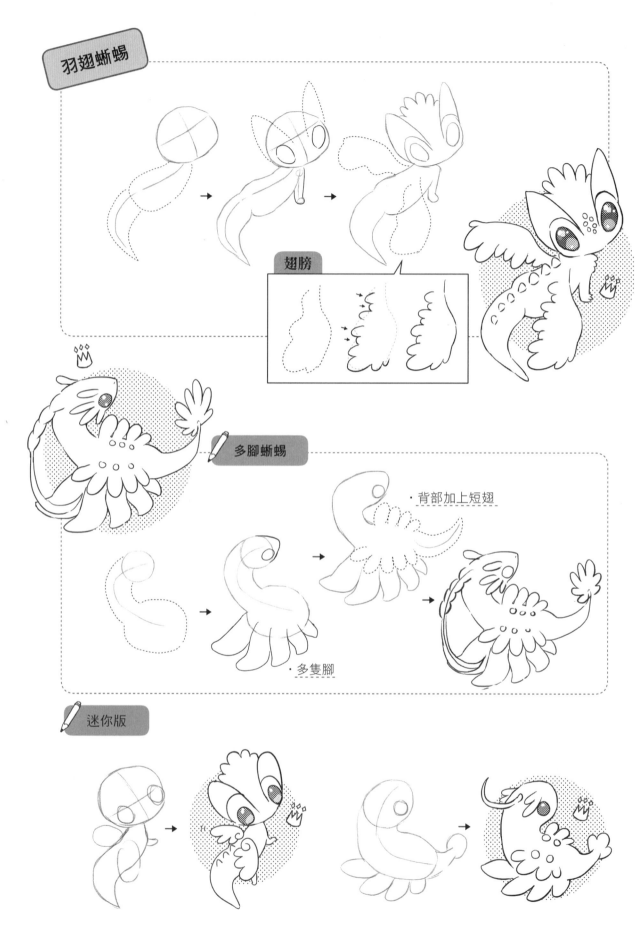

羽翅蜥蜴

翅膀

多腳蜥蜴

・背部加上短翅

・多隻腳

迷你版

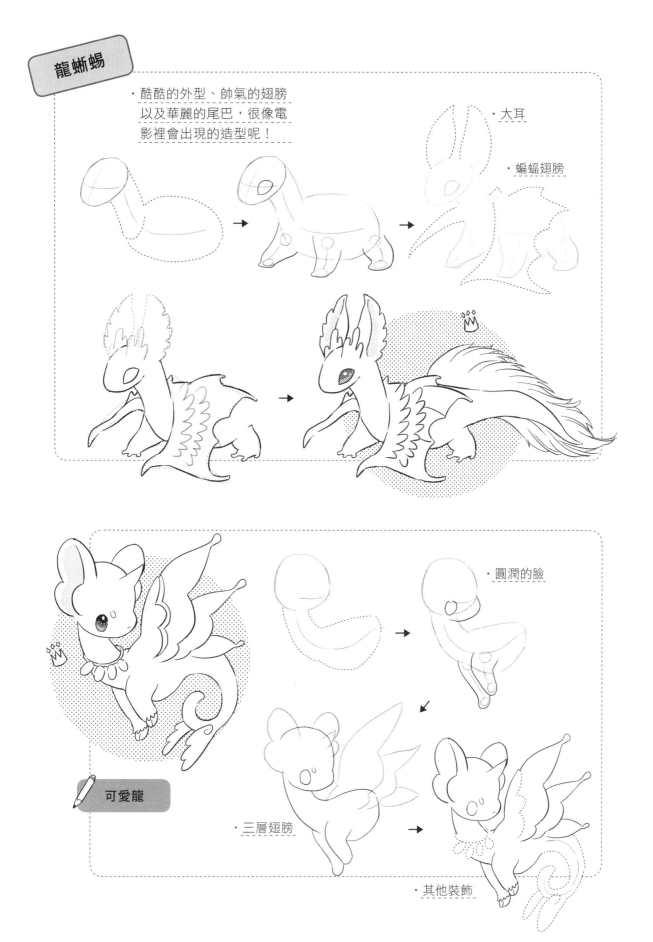

龍蜥蜴

・酷酷的外型、帥氣的翅膀以及華麗的尾巴，很像電影裡會出現的造型呢！

・大耳

・蝙蝠翅膀

可愛龍

・圓潤的臉

・三層翅膀

・其他裝飾

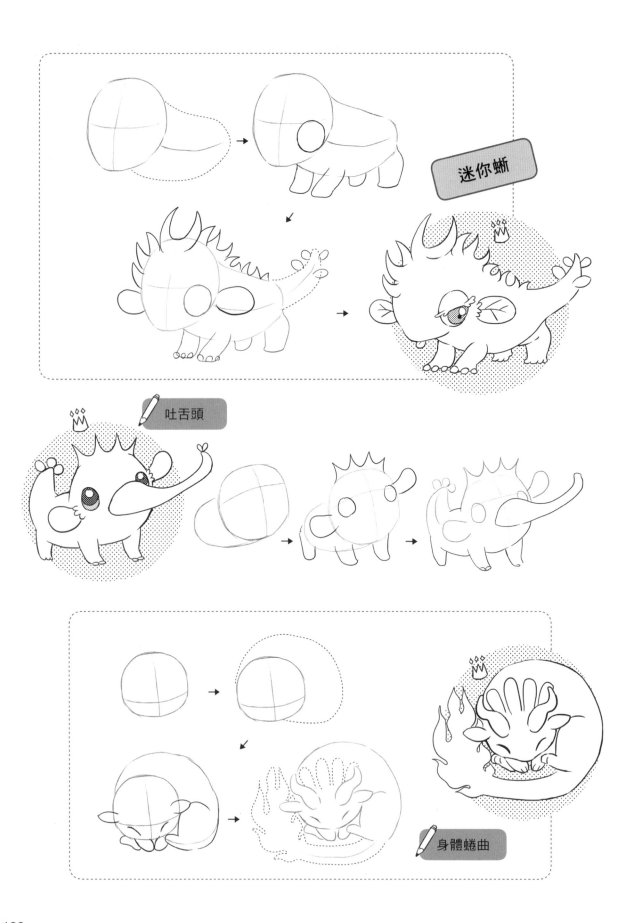

迷你蜥

吐舌頭

身體蜷曲

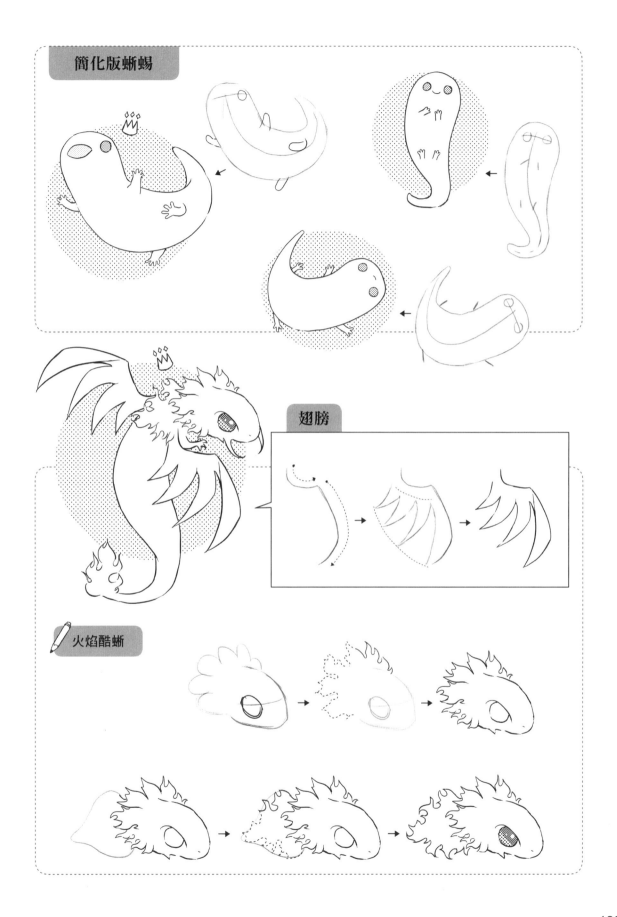

簡化版蜥蜴

翅膀

火焰酷蜥

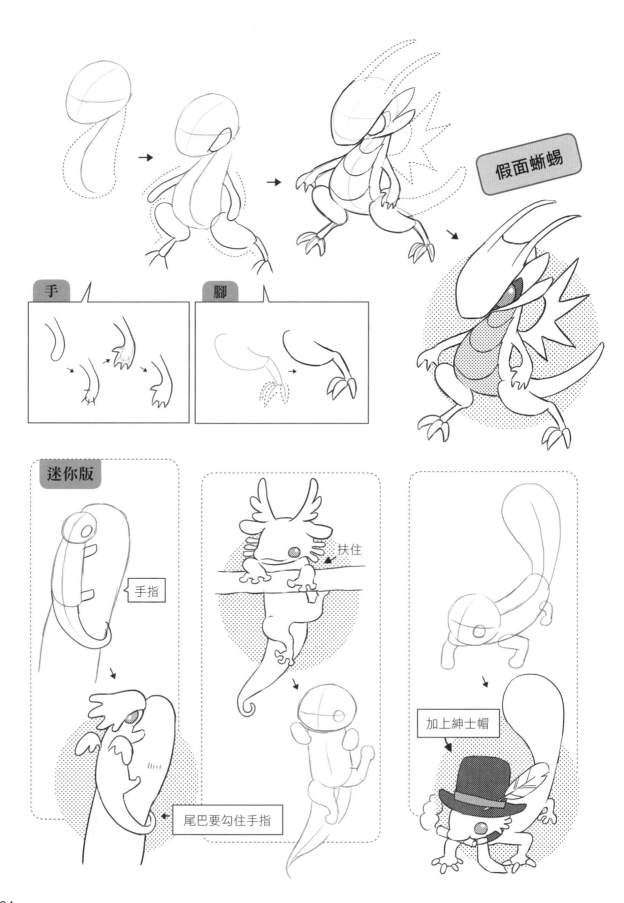

假面蜥蜴

手

腳

迷你版

手指

尾巴要勾住手指

扶住

加上紳士帽

食蟻萌怪

・本單元以食蟻獸作為改造體。大部分時間都在睡覺的食蟻獸，變身萌怪會是怎樣的呢？

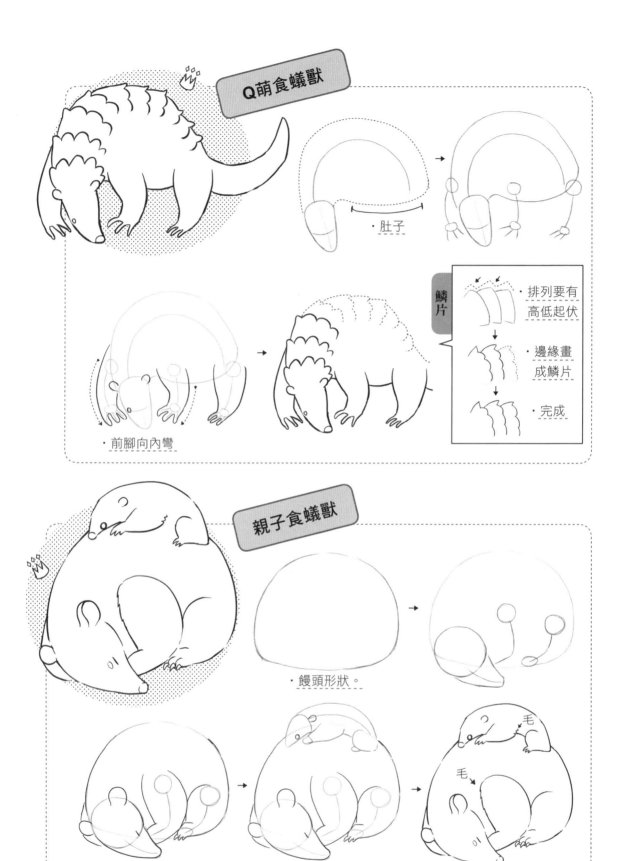

Q萌食蟻獸

・肚子

鱗片
・排列要有高低起伏
・邊緣畫成鱗片
・完成

・前腳向內彎

親子食蟻獸

・饅頭形狀。

・肩膀邊緣加點毛髮，增添柔軟感。

毛
毛

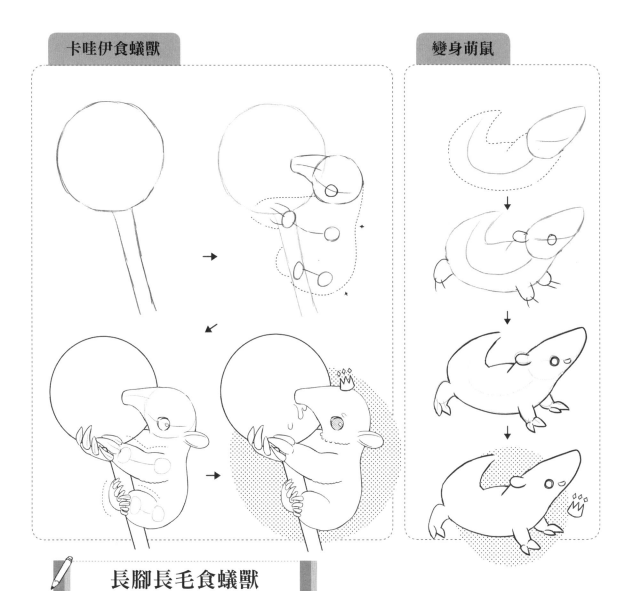

長腳長毛食蟻獸

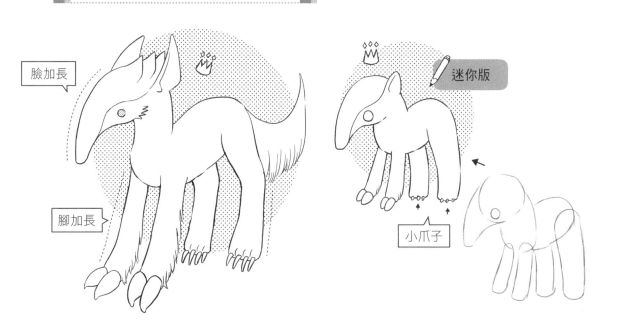

臉加長

腳加長

迷你版

小爪子

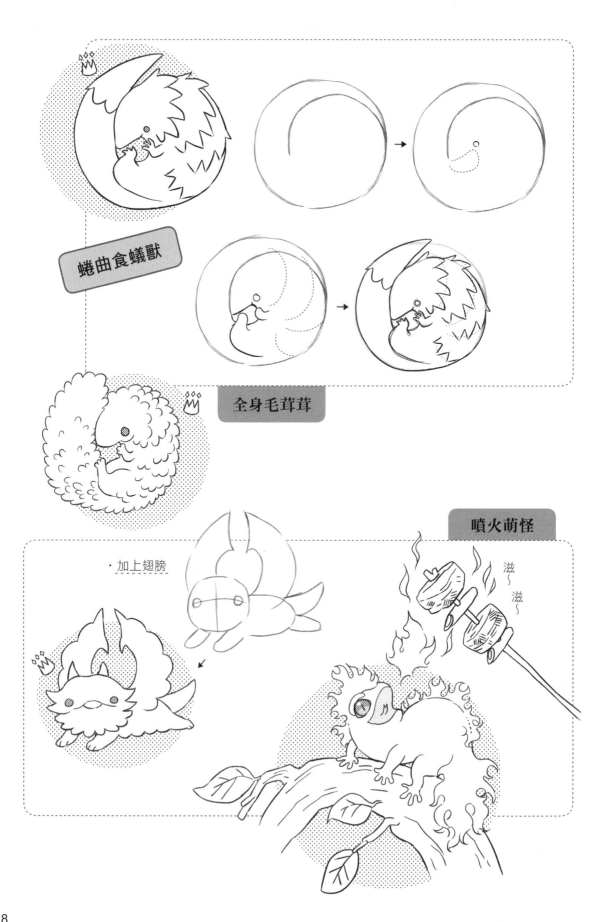

蜷曲食蟻獸

全身毛茸茸

噴火萌怪

·加上翅膀

滋~
滋~

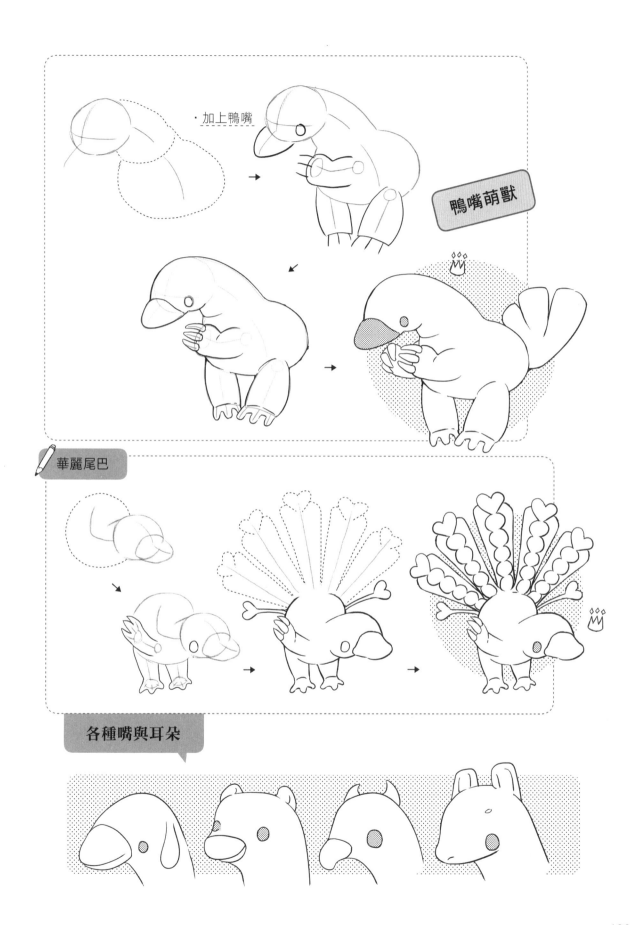

・加上鴨嘴

鴨嘴萌獸

華麗尾巴

各種嘴與耳朵

紳士食蟻萌怪

坐

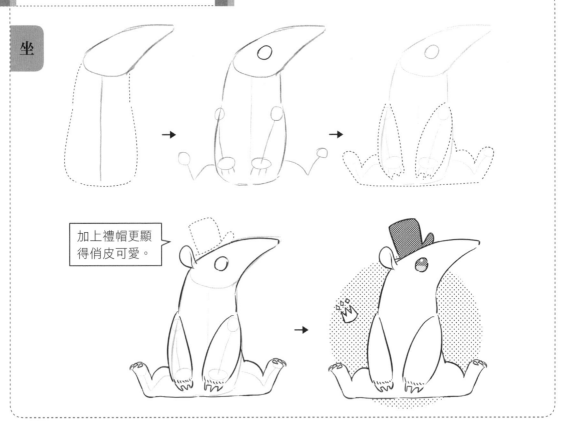

加上禮帽更顯
得俏皮可愛。

躺

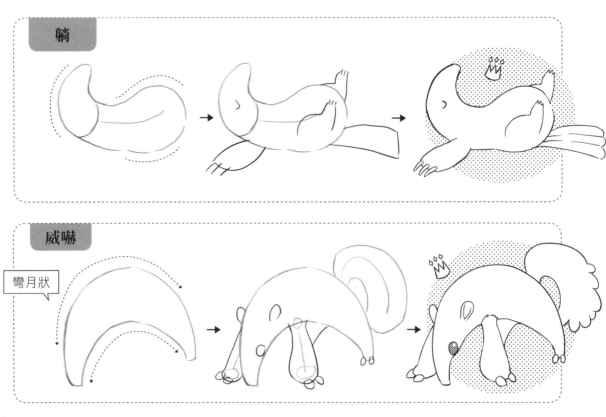

威嚇

彎月狀

森林幻獸

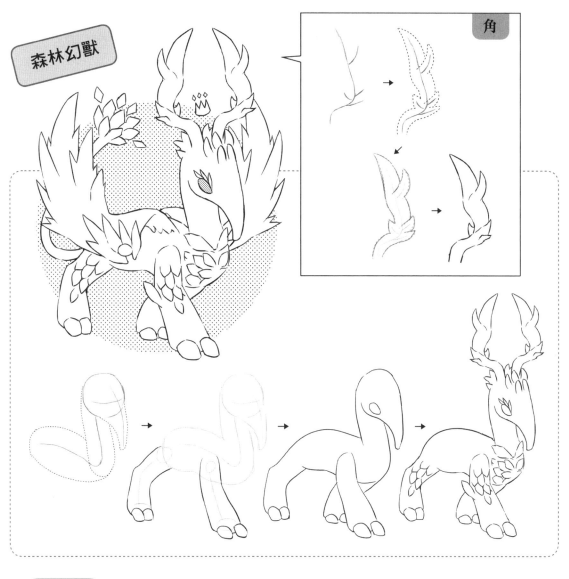

翅膀

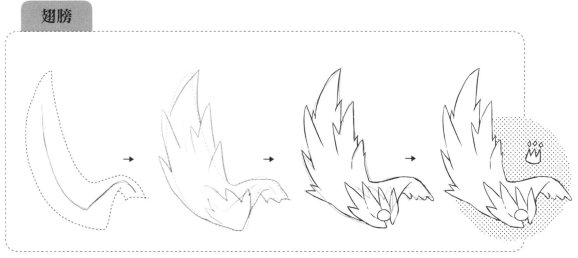

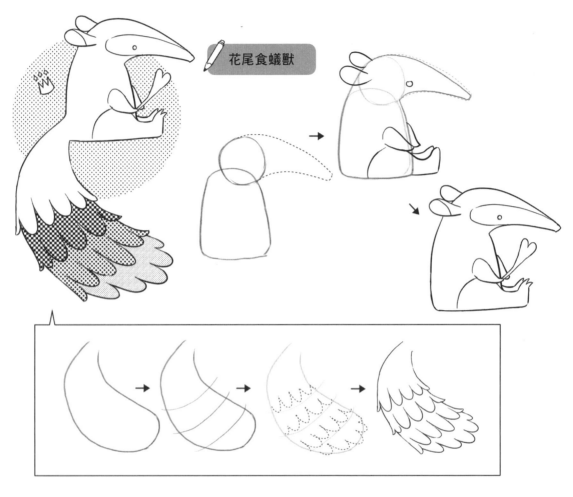

花尾食蟻獸

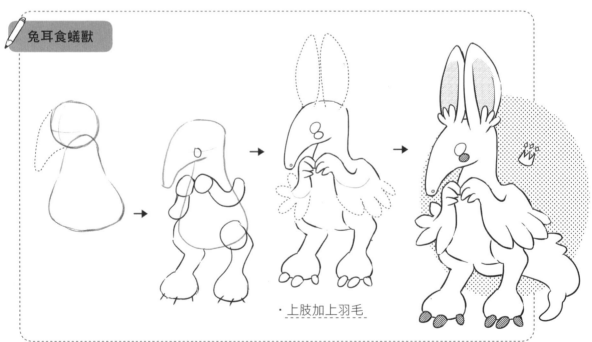

兔耳食蟻獸

・上肢加上羽毛

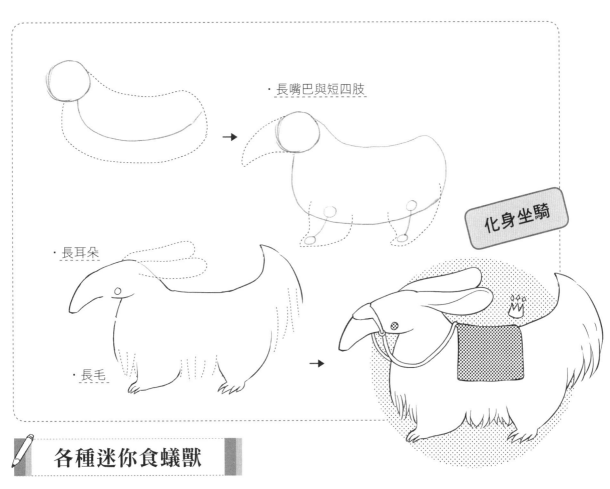

・長嘴巴與短四肢

・長耳朵

・長毛

化身坐騎

✏ **各種迷你食蟻獸**

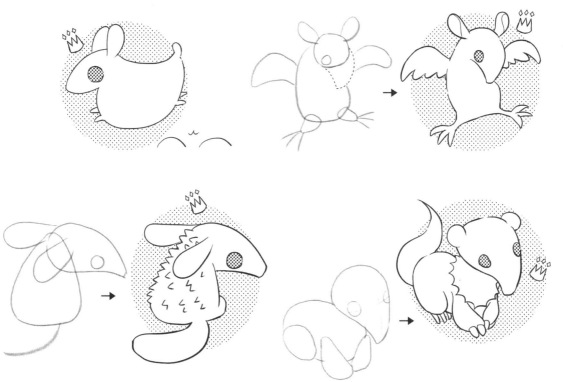

昆蟲萌怪

・本單元使用毛毛蟲、蠶蛾為改造體。
毛毛蟲、蠶蛾經過改造後，Q萌度爆表！

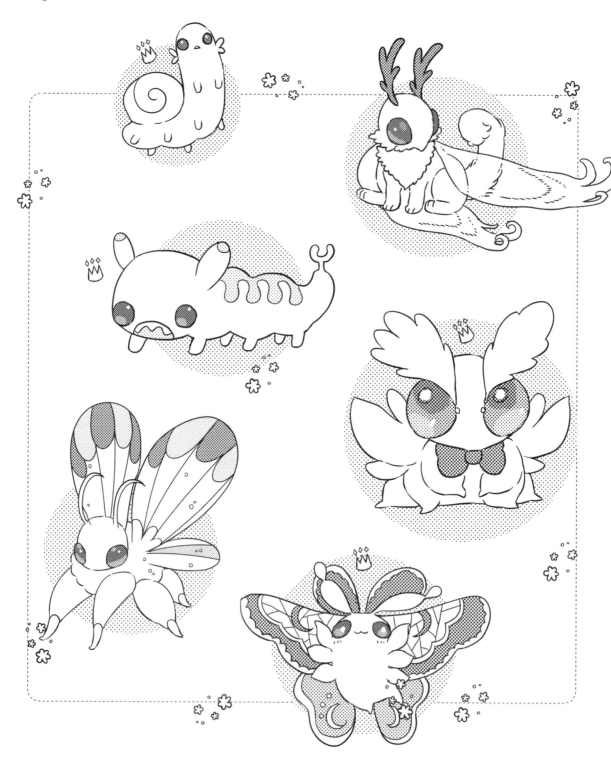

超萌蟲寶

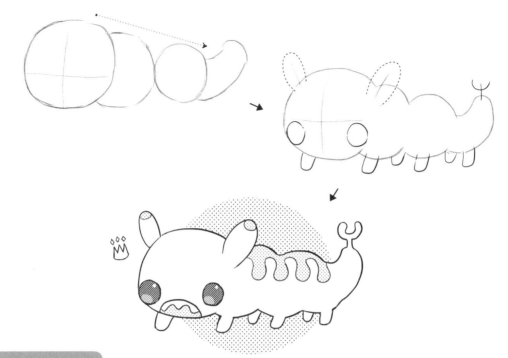

✏ 不同外型

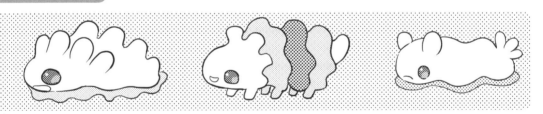

✏ 蟲寶的日常

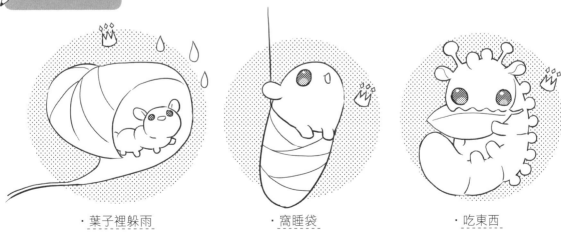

・葉子裡躲雨　　　　　　　・窩睡袋　　　　　　　・吃東西

QQ萌蟲寶

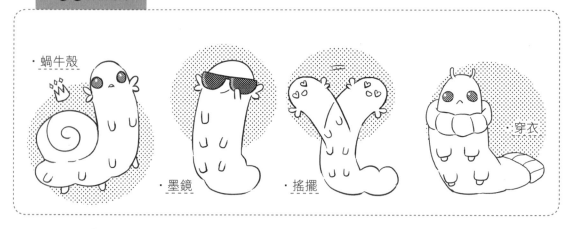

·蝸牛殼

·墨鏡　·搖擺　穿衣

酷萌蠶蛾

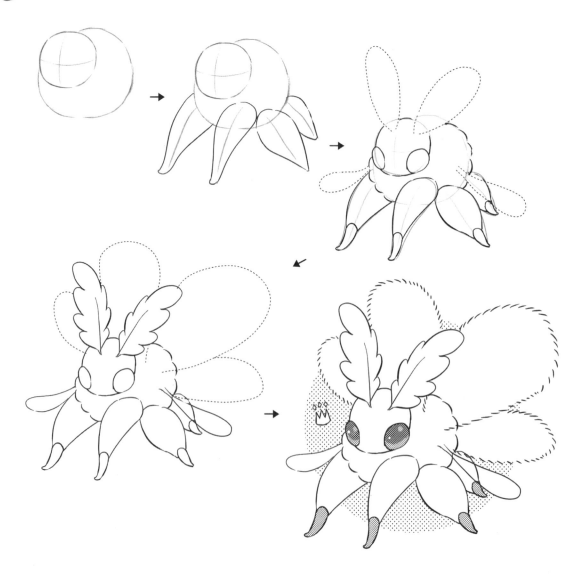

各式翅膀與觸角

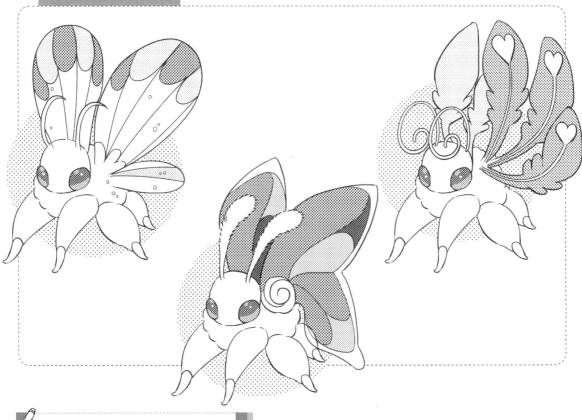

與動物元素組合

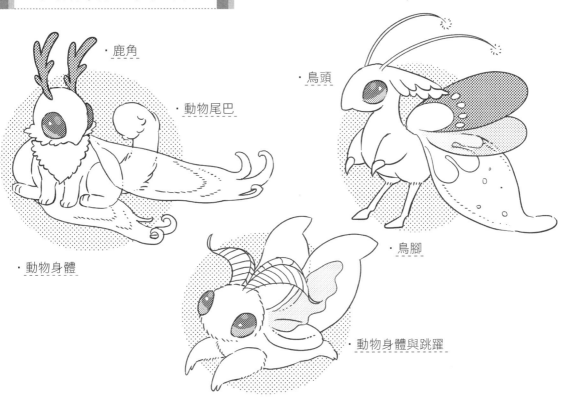

・鹿角

・動物尾巴

・鳥頭

・鳥腳

・動物身體

・動物身體與跳躍

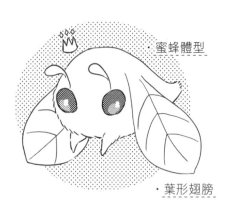

蜜蜂體型

・葉形翅膀

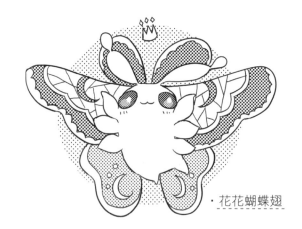

・花花蝴蝶翅

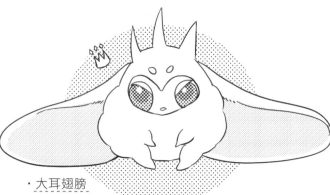

・大耳翅膀

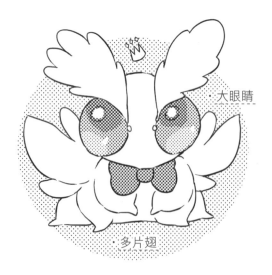

大眼睛

・多片翅

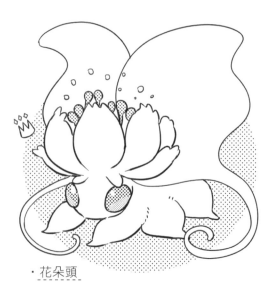

・花朵頭

幻想萌獸

· 本單元將之前使用過的萌怪做進一步的改造。
 學會之後,你可以更加發揮自己的想像力,
 創造專屬萌怪。

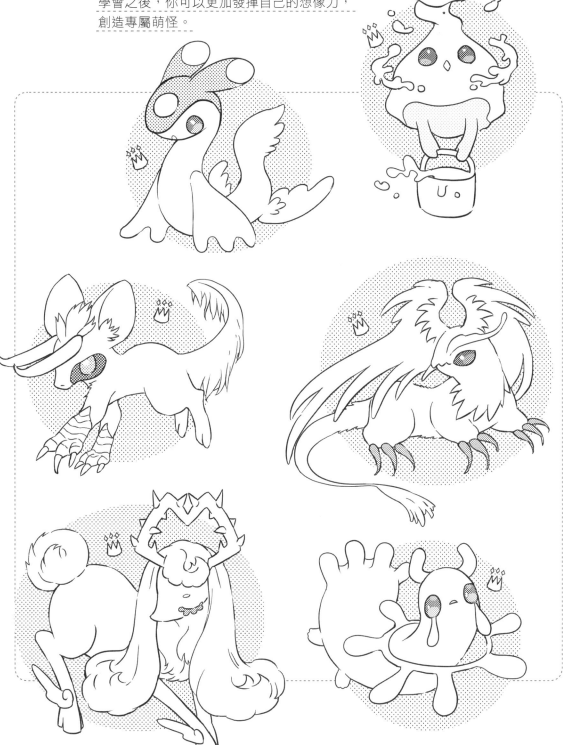

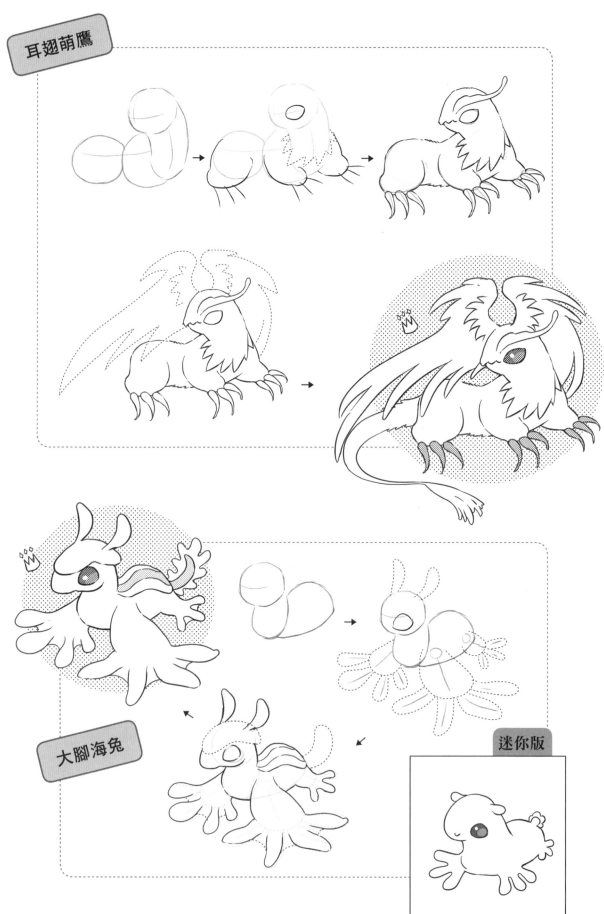

耳翅萌鷹

大腳海兔

迷你版

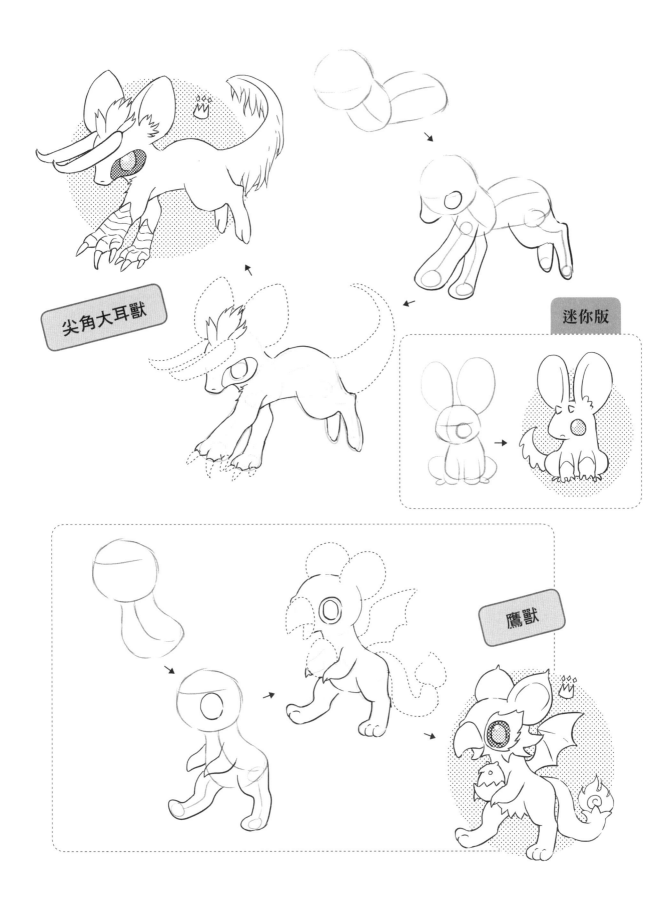

尖角大耳獸

迷你版

鷹獸

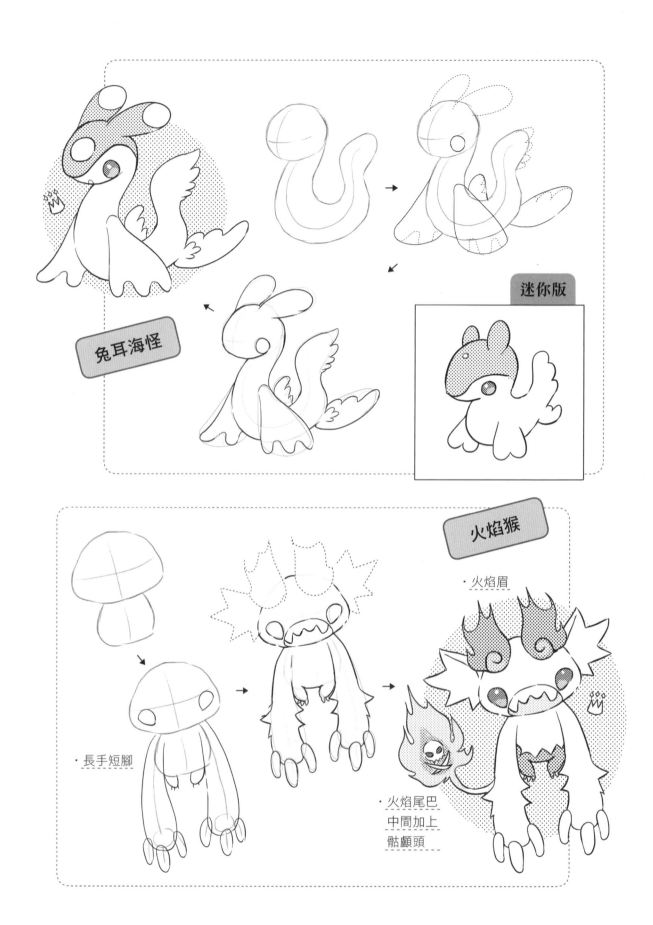

兔耳海怪

迷你版

火焰猴

・火焰眉

・長手短腳

・火焰尾巴
中間加上
骷顱頭

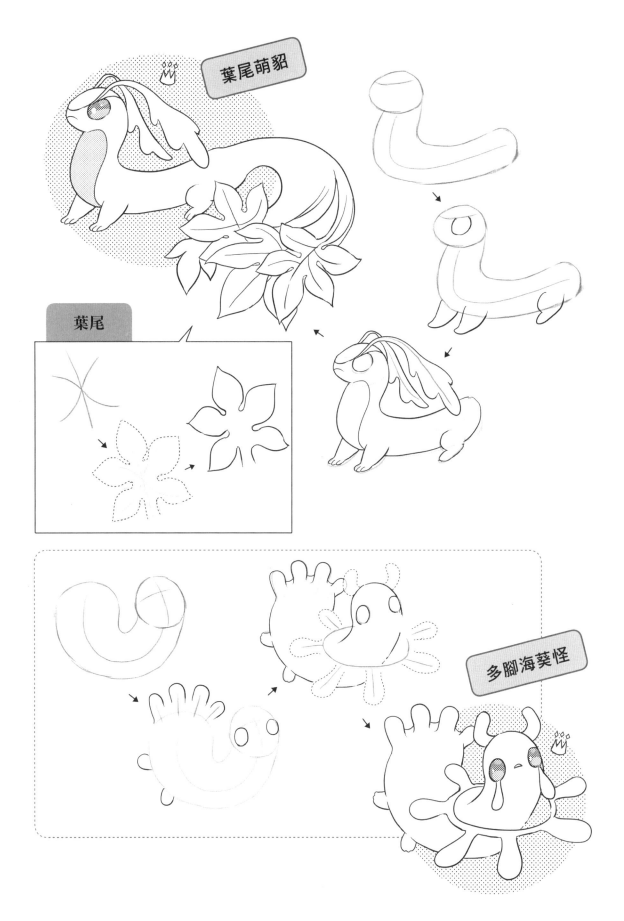

葉尾萌貂

葉尾

多腳海葵怪

水珠萌怪

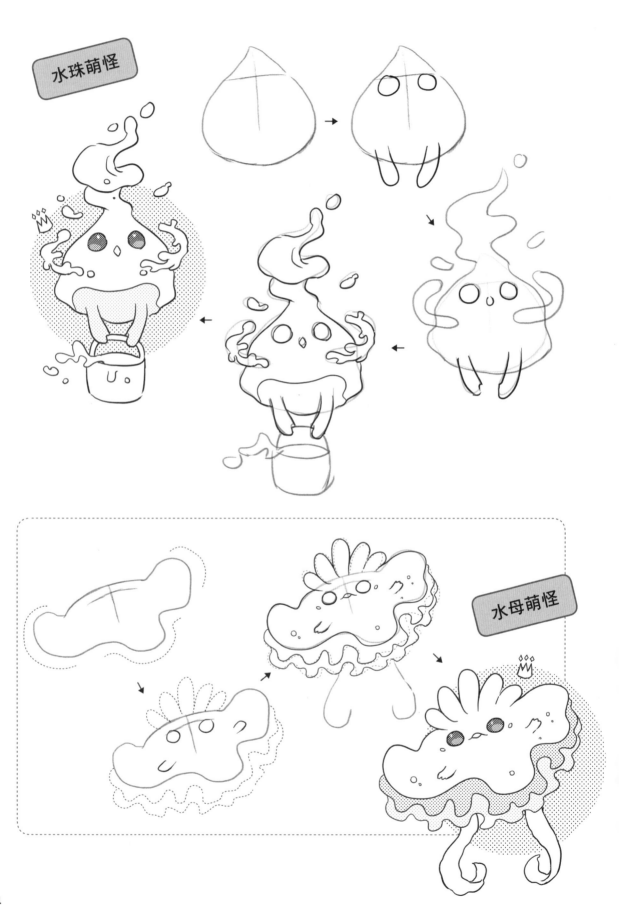

水母萌怪

奇幻靈鹿

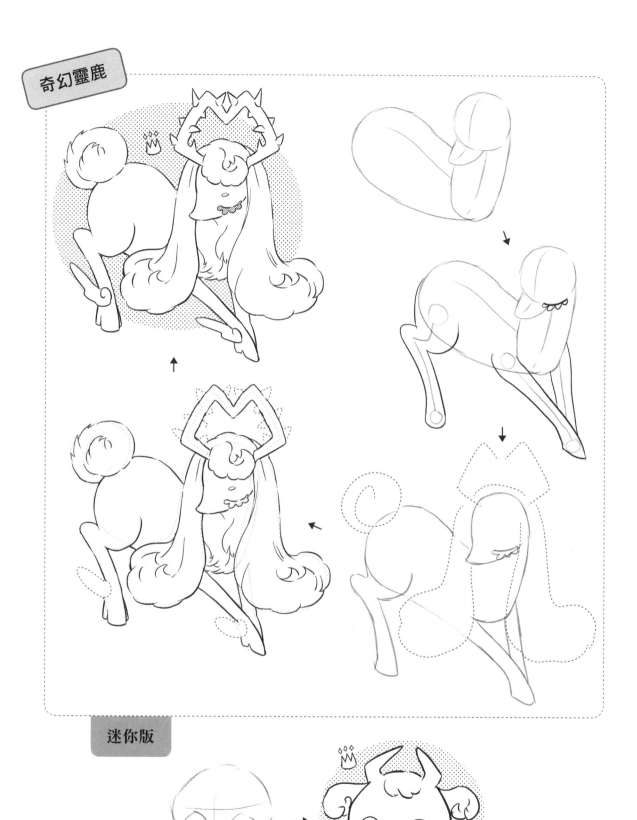

迷你版

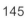

萌怪之角色扮演

・本單元教你幫萌怪穿上衣物，創造童話感。

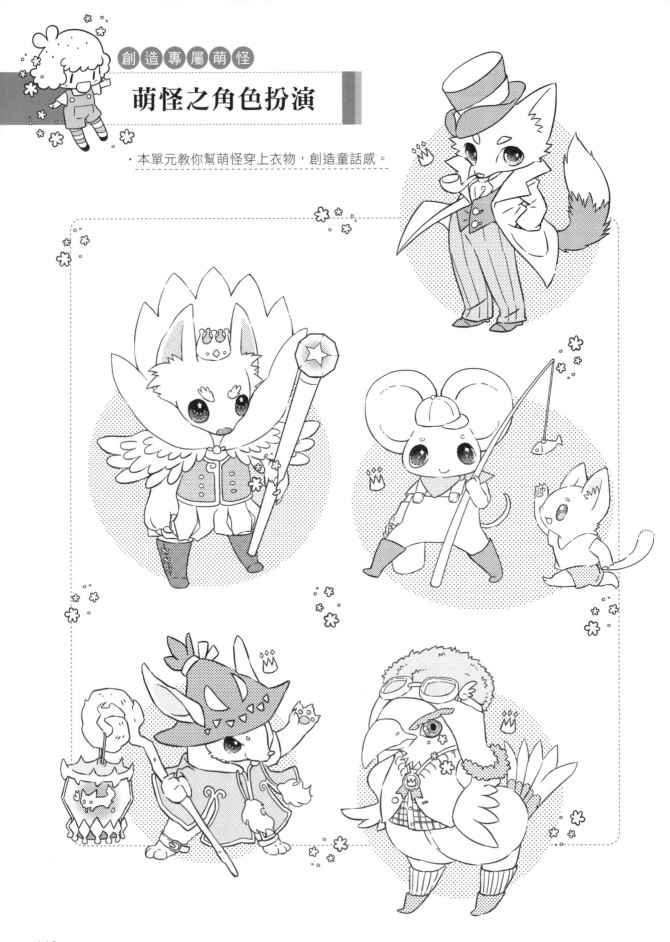

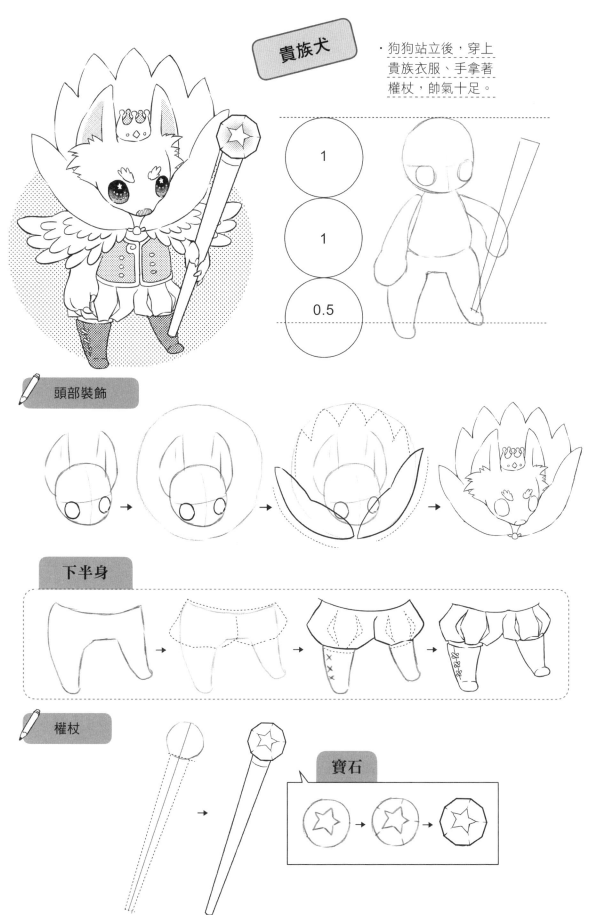

貴族犬

· 狗狗站立後，穿上
 貴族衣服、手拿著
 權杖，帥氣十足。

1

1

0.5

頭部裝飾

下半身

權杖

寶石

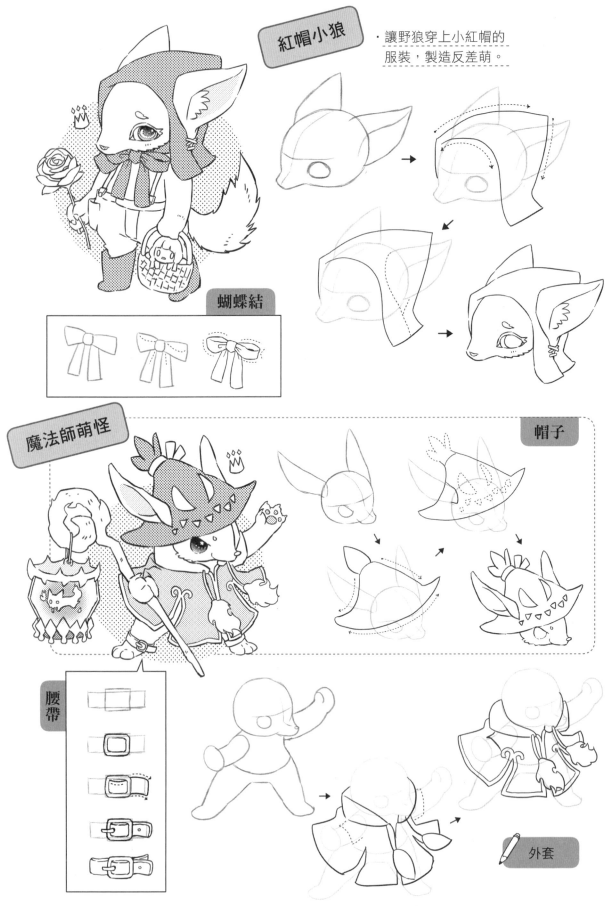

紅帽小狼

・讓野狼穿上小紅帽的
服裝，製造反差萌。

蝴蝶結

魔法師萌怪

帽子

腰帶

外套

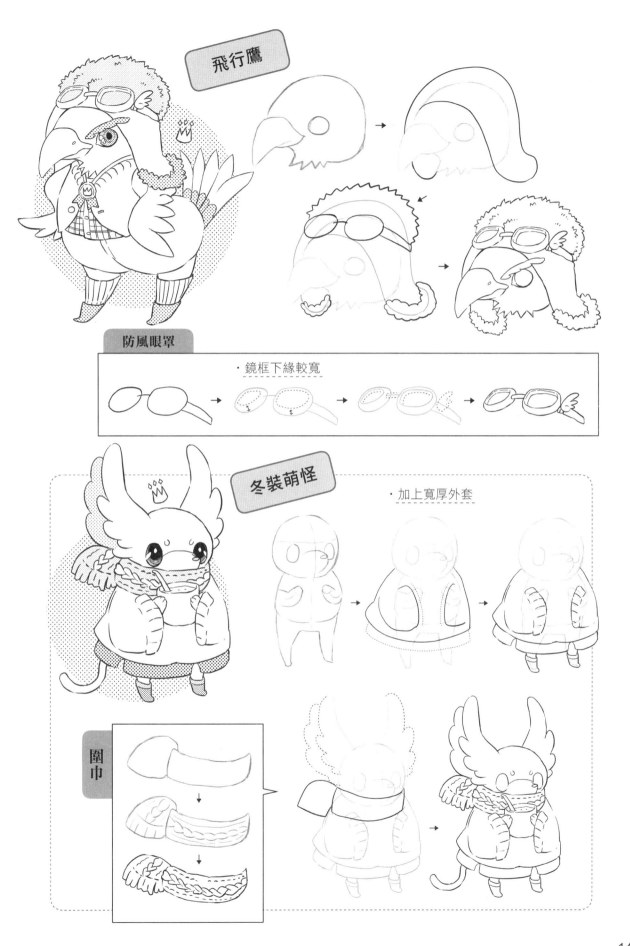

飛行鷹

防風眼罩

・鏡框下緣較寬

冬裝萌怪

・加上寬厚外套

圍巾

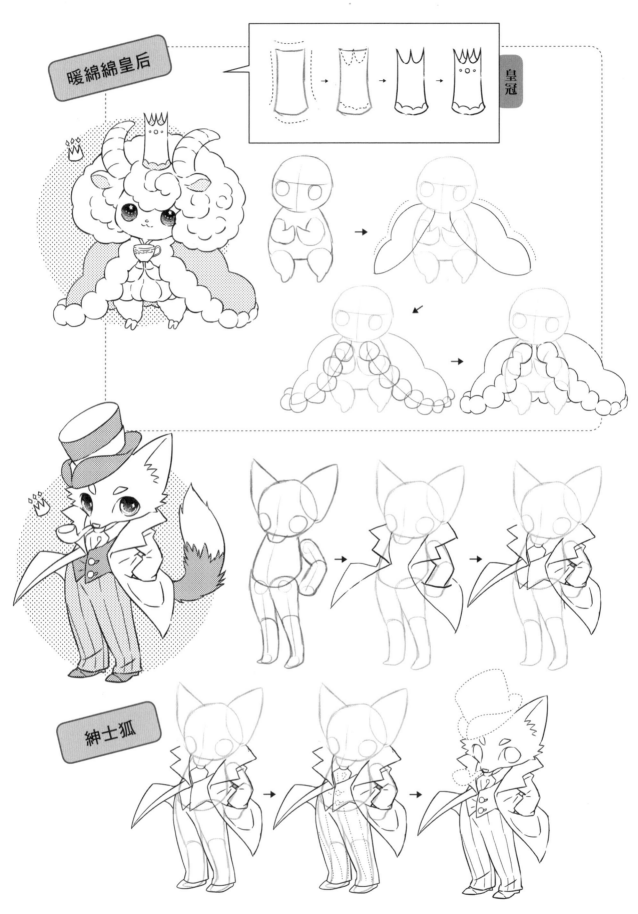

暖綿綿皇后

皇冠

紳士狐

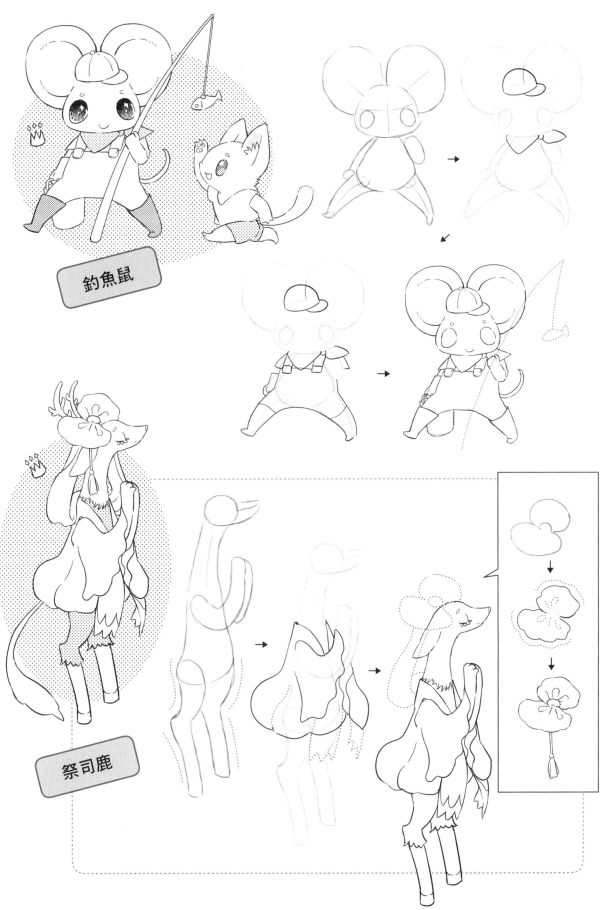

釣魚鼠

祭司鹿

創｜造｜專｜屬｜萌｜怪

植物萌怪

· 本單元使用各種植物及水果作為改造體。
別懷疑，植物和水果也能化身萌怪喔！

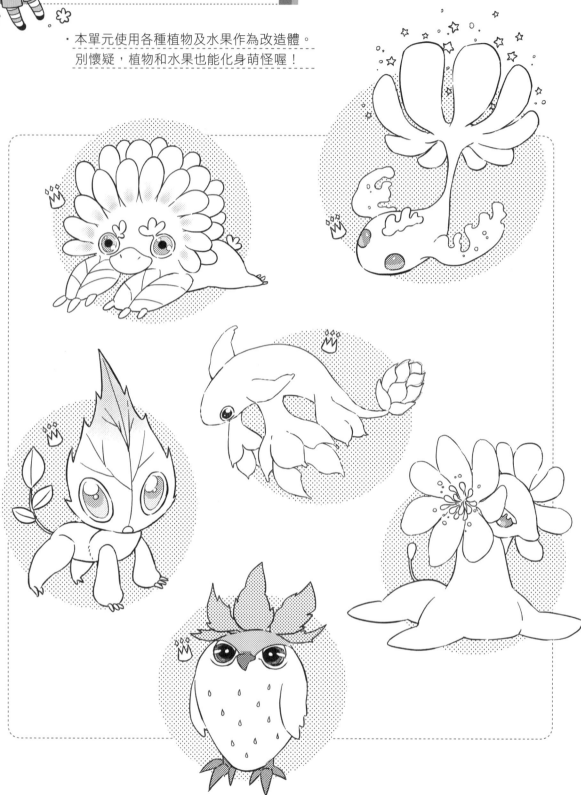

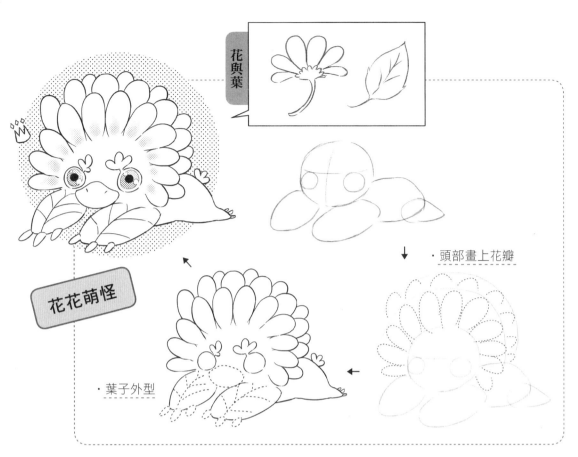

花與葉

花花萌怪

・頭部畫上花瓣

・葉子外型

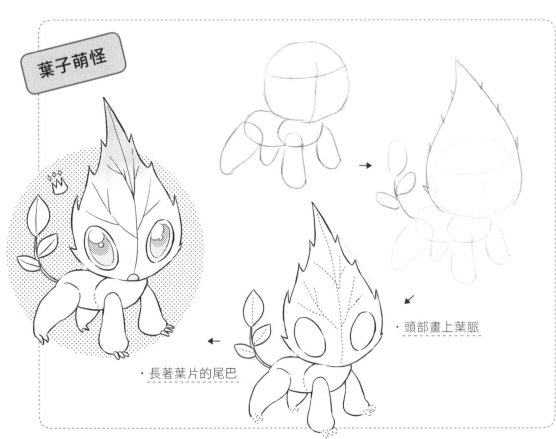

葉子萌怪

・頭部畫上葉脈

・長著葉片的尾巴

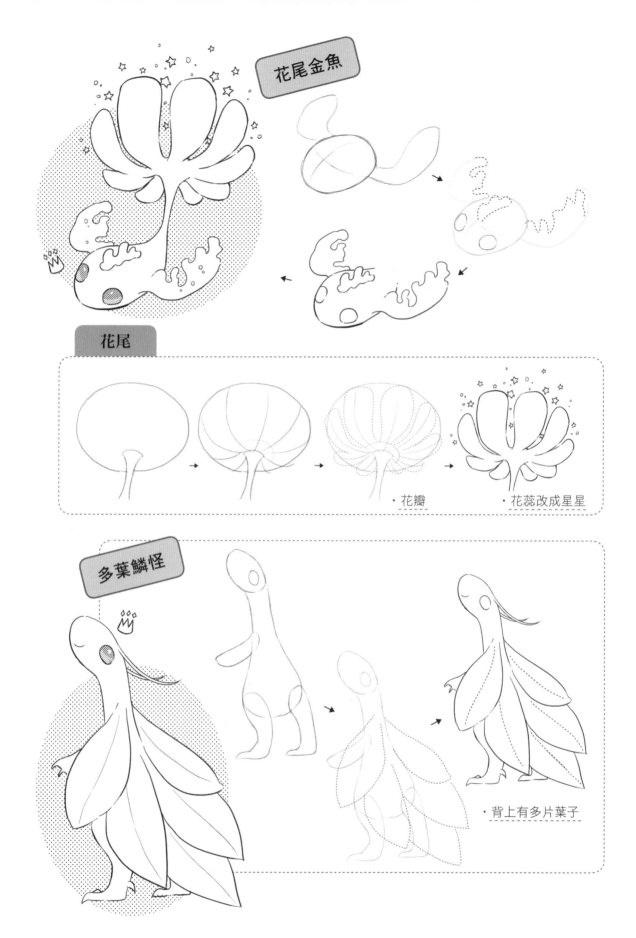

花尾金魚

花尾

・花瓣
・花蕊改成星星

多葉鱗怪

・背上有多片葉子

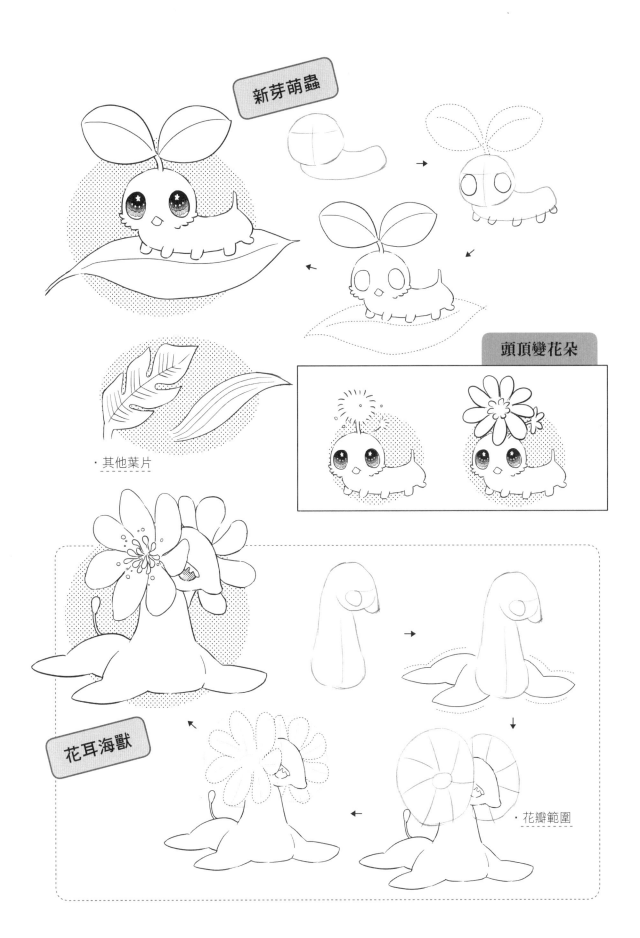

新芽萌蟲

頭頂變花朵

・其他葉片

花耳海獸

・花瓣範圍

果物萌怪

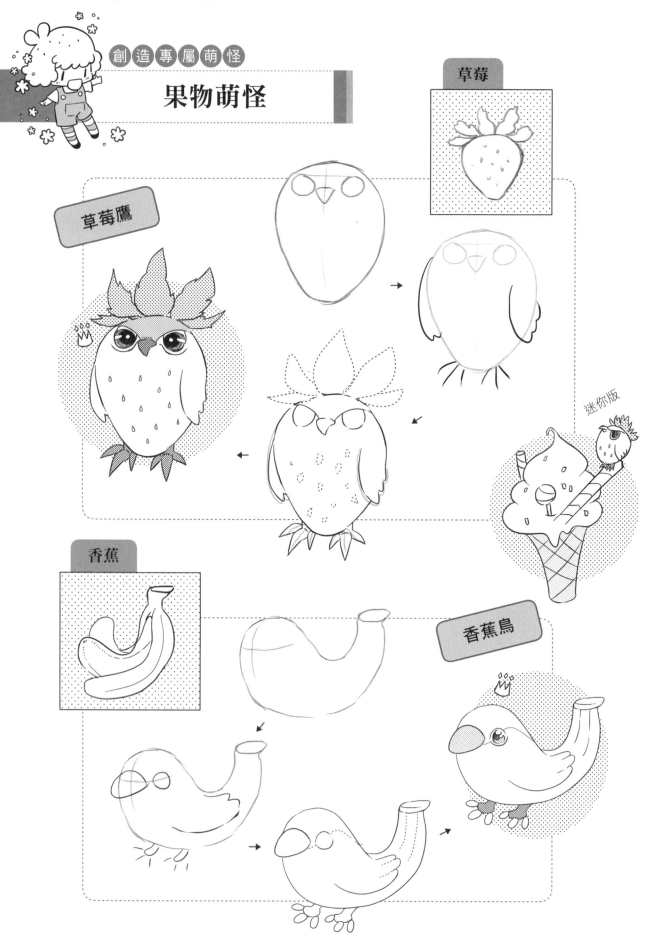

草莓

草莓鷹

香蕉

香蕉鳥

迷你版

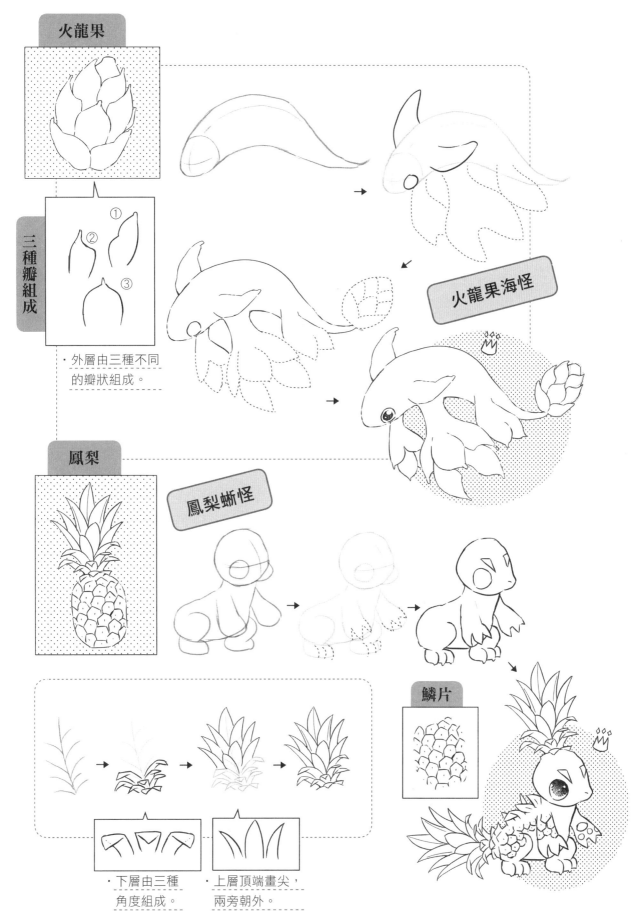

火龍果

三種瓣組成

① ② ③

・外層由三種不同的瓣狀組成。

火龍果海怪

鳳梨

鳳梨蜥怪

鱗片

・下層由三種角度組成。 ・上層頂端畫尖，兩旁朝外。

點心萌怪

· 本單元教你將動物跟點心和周邊
 用具組合，化身成各種萌怪。

QQ冰淇淋小鼠怪

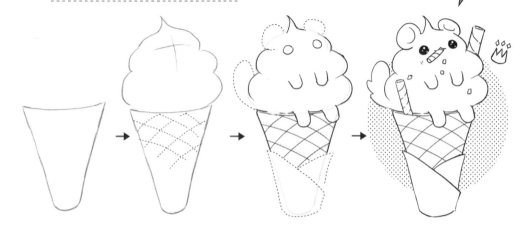

名副其實的
「熱狗」

別忘了
加上尾巴

兔兔麻糬怪

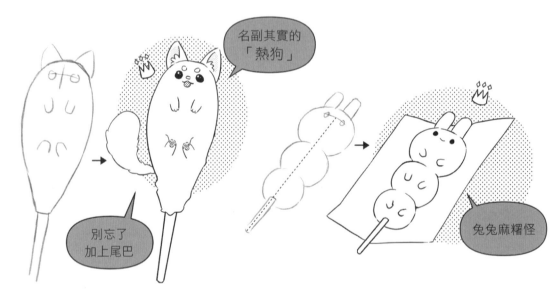

小雞蛋糕捲怪

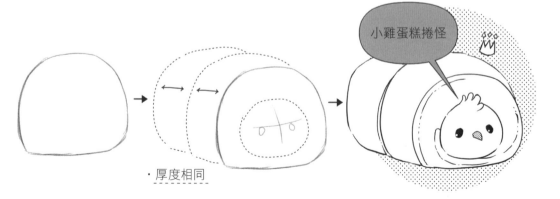

· 厚度相同

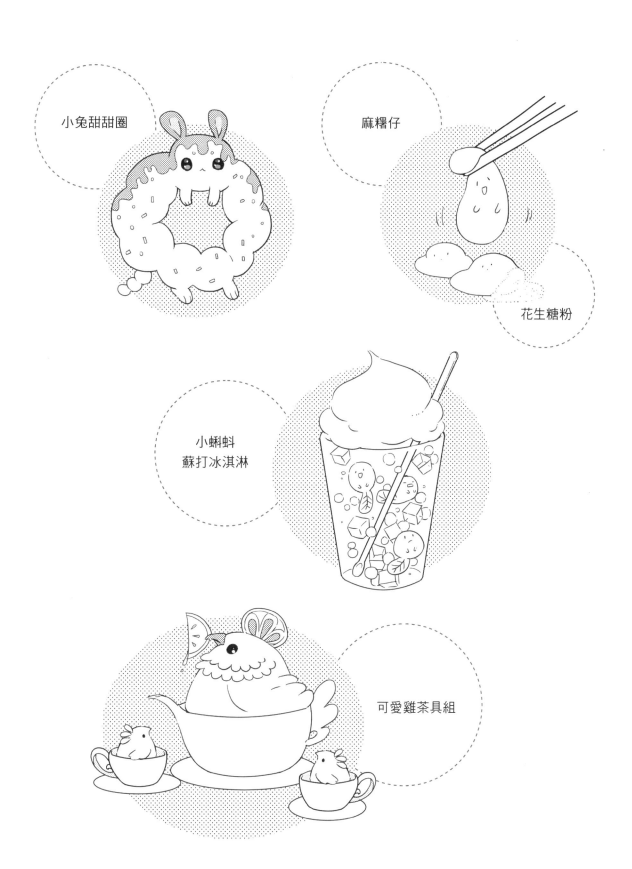

小兔甜甜圈

麻糬仔

花生糖粉

小蝌蚪
蘇打冰淇淋

可愛雞茶具組

美食萌怪

・本單元將食物和動物組合，變身成各種萌怪。

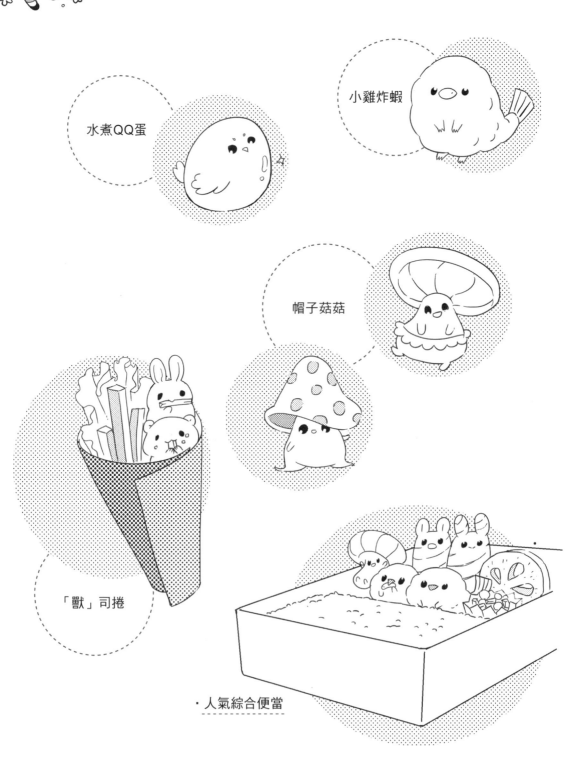

水煮QQ蛋

小雞炸蝦

帽子菇菇

「獸」司捲

・人氣綜合便當

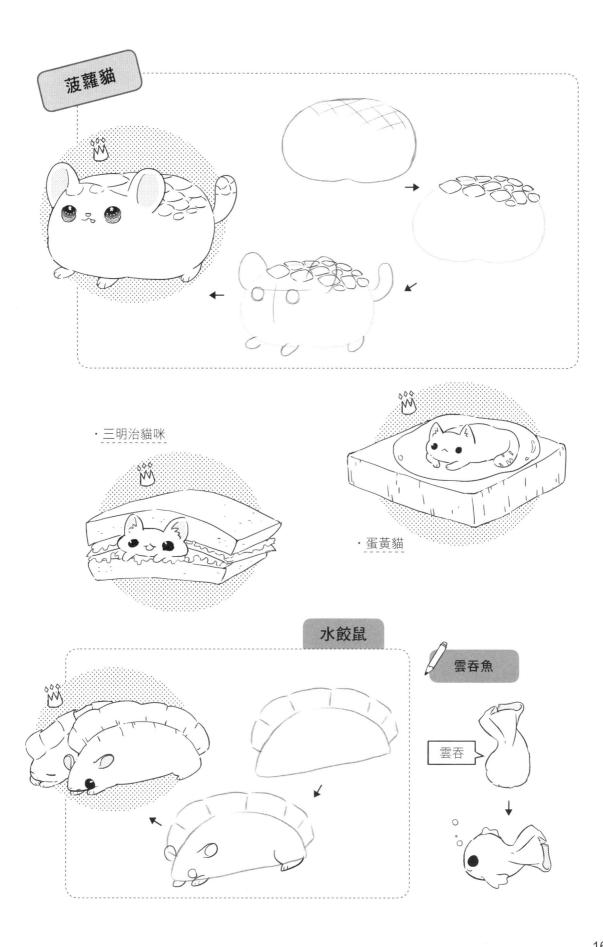

菠蘿貓

・三明治貓咪

・蛋黃貓

水餃鼠

雲吞魚

雲吞

非物質類萌怪

・本單元使用水、雲、火來作為改造萌怪的元素。這三種元素能幻化成什麼樣的萌怪呢?一起來看看吧!

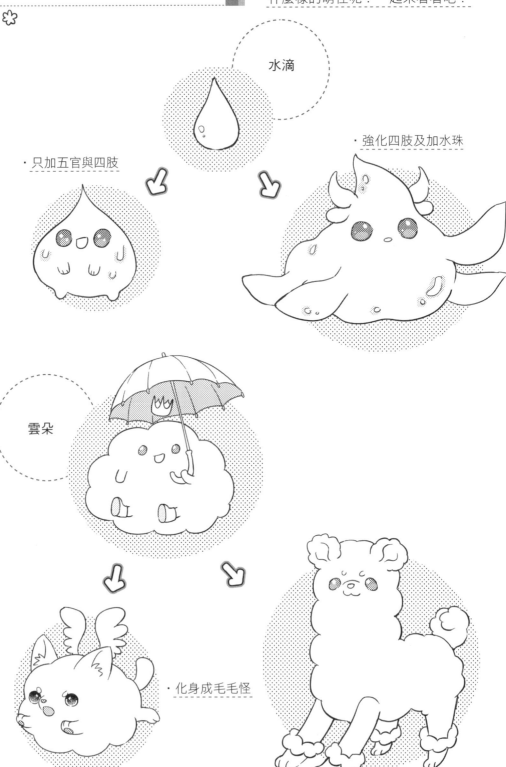

水滴

・只加五官與四肢

・強化四肢及加水珠

雲朵

・化身成毛毛怪

162

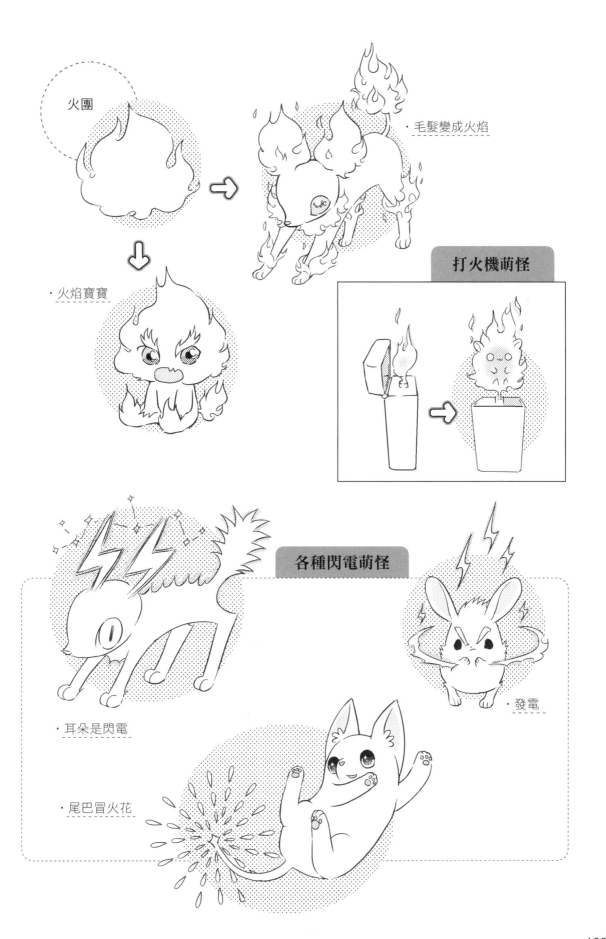

火團

・毛髮變成火焰

・火焰寶寶

打火機萌怪

各種閃電萌怪

・耳朵是閃電

・發電

・尾巴冒火花

創造專屬萌怪

讓萌怪更可愛

· 生活在筆袋裡的
小萌怪，跟文具
一樣大小，模樣
相當討喜。

· 喜歡在帽T
裡面玩耍
的萌怪。

· 裝在塑膠袋裡，被
帶著走的小萌怪。

· 蒸蛋裡挖出
的小雞怪。

葉子下方
躲雨的萌怪

瓶中游泳
的龍怪

配件萌怪

口袋寵物
小萌怪

創造專屬萌怪

萌怪的生活

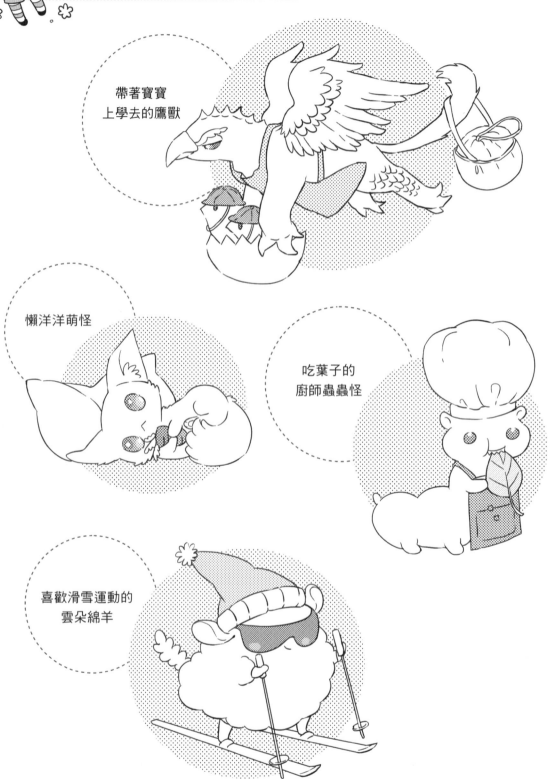

帶著寶寶
上學去的鷹獸

懶洋洋萌怪

吃葉子的
廚師蟲蟲怪

喜歡滑雪運動的
雲朵綿羊

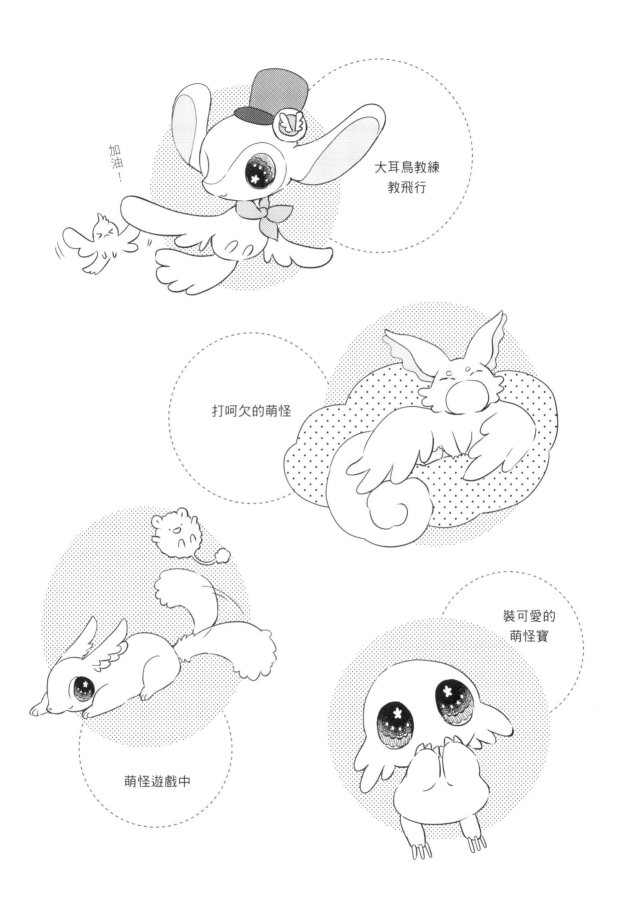

加油！

大耳鳥教練
教飛行

打呵欠的萌怪

萌怪遊戲中

裝可愛的
萌怪寶

運用簡易形狀創造萌怪

形狀創造Q萌怪

圓形

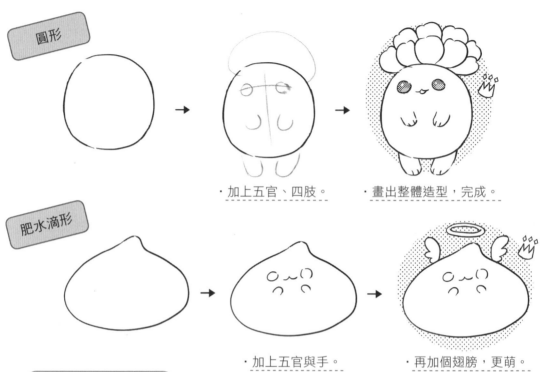

・加上五官、四肢。　　・畫出整體造型，完成。

肥水滴形

・加上五官與手。　　・再加個翅膀，更萌。

其他不同變化

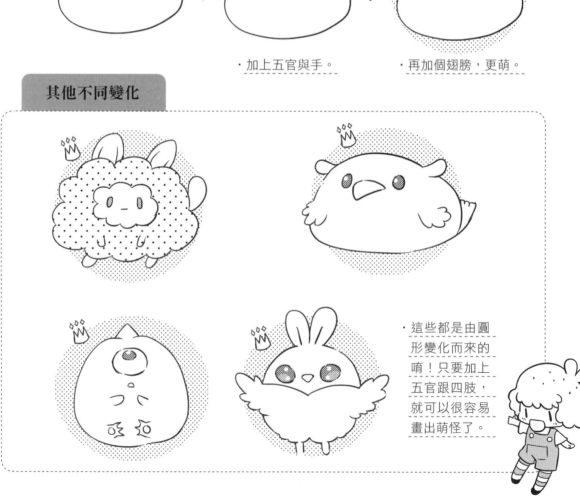

・這些都是由圓形變化而來的唷！只要加上五官跟四肢，就可以很容易畫出萌怪了。

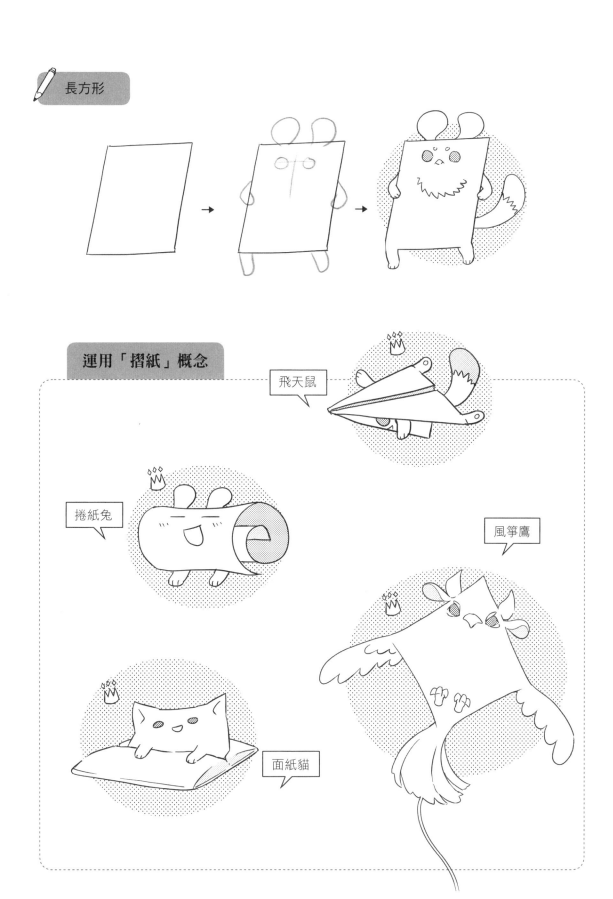

長方形

運用「摺紙」概念

飛天鼠

捲紙兔

風箏鷹

面紙貓

169

各種簡易形狀萌怪

· 隨手畫個圓，再適當的加上你喜歡的五官和四肢。

 →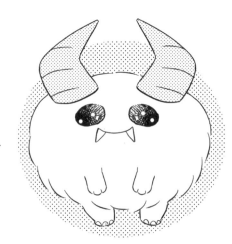

· 豌豆形狀可以創造成什麼模樣的萌怪呢？

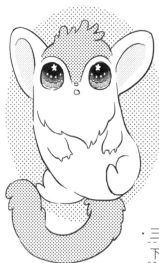

· 三角形重心在下面，適合畫坐著的姿勢。

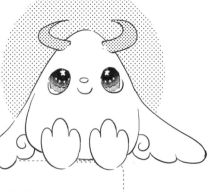

大家可以試著用其他不同的形狀改造萌怪喔！
只要配上各種不同的五官、四肢、角、翅膀、
毛髮長度……馬上就能畫出獨一無二的萌怪唷！

・使用兩種形狀組合萌怪的
　外型。不同形狀的組合，
　可以變化出更多體型。

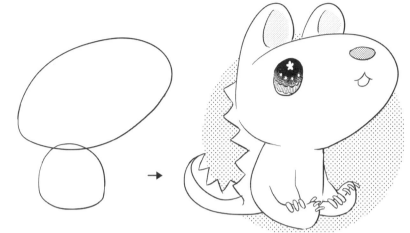

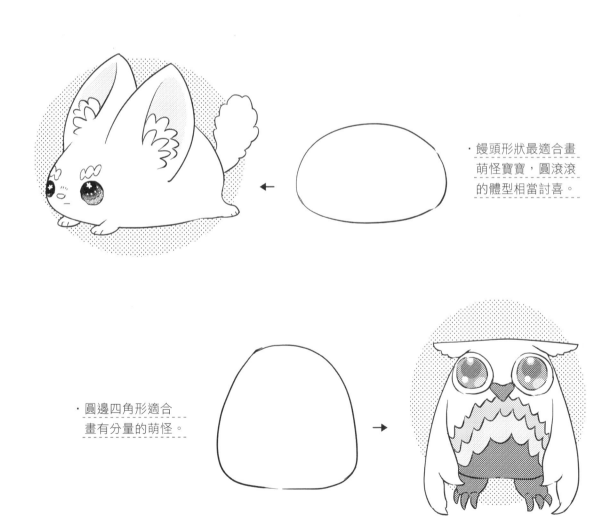

・饅頭形狀最適合畫
　萌怪寶寶，圓滾滾
　的體型相當討喜。

・圓邊四角形適合
　畫有分量的萌怪。

畫出你專屬的12生肖

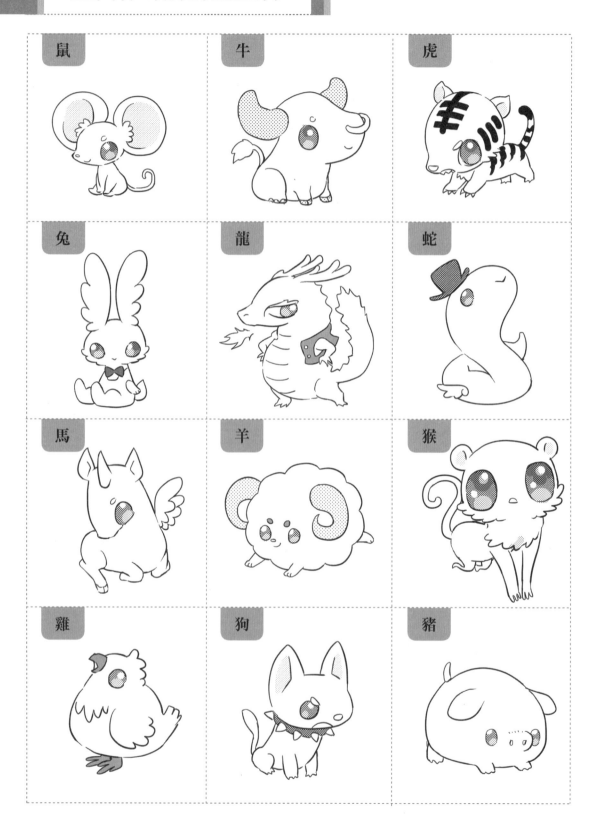

發揮創意巧思

畫出你想像中的12生肖萌怪

也可以畫12星座喔！

製作周邊產品A

萌怪小吊飾

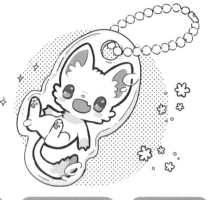

 使用道具

紙	簽字筆	上色工具	膠水·剪刀	熱熔膠槍

彩色筆
水彩
⋯⋯
油性

烘焙紙	熨斗	鍊子	打洞器

單孔

雙孔

 製作順序

油性筆

因為畫好要上色，記
得使用「油性」簽字
筆，避免線條糊掉。

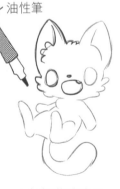

1.打好草稿後用
　簽字筆描線。

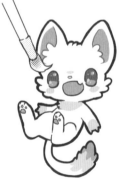

2.上色。

3.照著輪廓剪下。

4.將剪下的圖案翻過來，
放在另一張空白紙上。

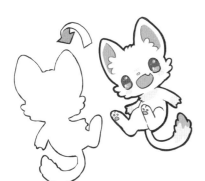

5.用鉛筆照著圖案輪廓，
描出外框和畫出細部。

6.再用簽字筆描線。

・鉛筆畫上細部　・簽字筆描線

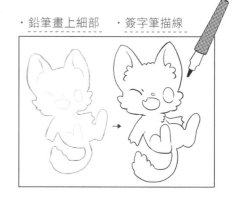

7.塗上顏色後，
將圖案剪下。

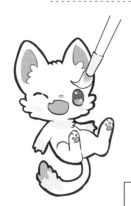

8.將兩張圖案背
對背黏起來。

背面

9.放到烘焙紙上面。

也可以一開始就使用厚一點的紙，直接
在背面畫上圖案（顏色不能透過紙張），
就可以省下黏貼的動作了。

10.使用熱熔膠槍，將膠從正面
塗下（左、右及下方塗出圖
案外面0.5cm以上；上方約
1.5cm）。

蓋過整個圖案

0.5
0.5
0.5

11.擺著放涼（約十分鐘）。等
膠乾了後，用手確認不會黏
黏、滑滑的，便完成一面了。

咕
溜

12.熱熔膠不會黏在烘焙紙上，
可以輕易的把紙翻過來。如
步驟10，再將膠塗滿圖案。

翻面　繼續塗

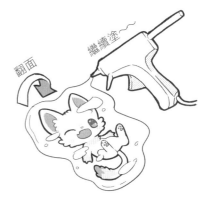

13.放涼等乾（約十分
　鐘），不會黏黏且
　滑滑的就完成了。

由於膠的表面不平整，
我們需要用熨斗燙平。

14.將圖案紙用
　烘焙紙包住。

15.熨斗預熱。調至適
　合棉使用的溫度，
　不開蒸汽。

壓平10-15秒後移開熨斗。

16.放涼後將圖案紙
　從烘焙紙上取下。

17.用剪刀剪出想要的形狀。
　注意：圖案上方要留約
　1.5cm的打洞空間。

↓打洞空間

18.使用打洞器打洞。

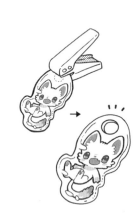

19.裝上鍊子或棉
　繩就完成囉！

·鍊子

·棉繩

基本上，小零件
都可以在手工藝
品店買到，部分
文具行也有販售。

個人專屬的
萌怪小配件

可以跟鑰匙
圈掛在一起

跟證件套
掛一起

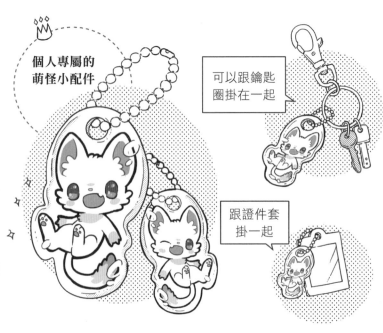

176

製作周邊產品B

簡易貼紙

簡易貼紙
教學影片
請掃描看DIY示範～

準備工具

畫好的圖案　　烘焙紙　　透明寬膠帶　　剪刀

製作順序

1.剪下畫好的圖案。

留白邊

黑邊　　or

邊線可畫黑線或留白邊，不妨兩種都試試看喔！

2.先在烘焙紙上貼上一條透明寬膠帶（根據圖案大小、多寡決定膠帶長度）。

膠帶　　烘焙紙

3.將圖案一一放好後，上面再貼一層透明寬膠帶蓋住圖案。

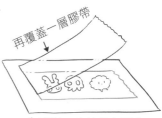

再覆蓋一層膠帶

↗ 可以一次放很多圖案

4.貼好膠帶後，從距離圖案邊邊約0.5cm處，將圖案剪下。

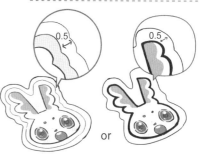

0.5　　0.5

or

膠帶不容易失敗的貼法

1.先剪下一段寬膠帶。

2.用手慢慢往旁邊壓平。

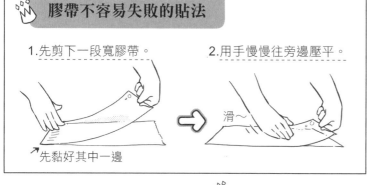

滑～

↗ 先黏好其中一邊

5.貼紙完成囉！

使用時只要撕下背面的烘焙紙，就可以貼到你想貼的地方。

撕

撕

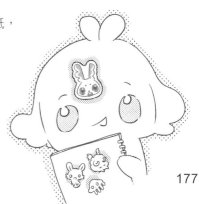

總複習

來複習一下萌怪
可以做變化的部位吧！

頭部

眼　　眉　　耳　　角　　臉頰

技巧還不太熟練前，
建議更改的部位不要太多項，可以
先選擇2-3個部位來做改變就好。

翅膀

可運用在頭、背
部、腳踝……是
最能顯現出奇幻
感覺的元素。

身體

 前腳

後腿

 尾巴

體型

脖長　　體長　　圓體　　　單獨形狀

毛髮

長毛　　　　短毛

捲毛　　　　鱗片

額外裝飾品

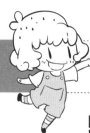

萌怪元素表使用方法

萌怪素材
應用教學

☼ 畫萌怪除了可以直接參考
本書元素表，還有一個很
有趣的使用方式喔！

看著畫～～

先影印好元素表（每張都印單面），再將它剪下來分類好。

・元素表在本書第180至191頁。

眼　角　體　翅　腳

・元素表在本書第180至191頁。

玩法1

1.隨機選出你想要更改的類別，各抽一張。

2.將抽出來的元素直接應用到你想畫的萌怪身上。

角　腳
眼　體

☼ 這樣的玩法雖然不一定都是可愛的組合，但是可以創作出意想不到的萌怪，以及帶來創作樂趣。

玩法2

請同學、朋友或家人參與，讓他們隨意抽取元素，你再根據內容繪製出他們專屬的萌怪。

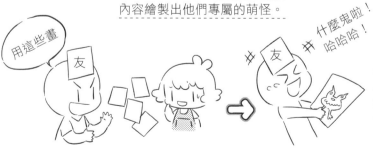

用這些畫
友　友
什麼鬼啦！
哈哈哈！

希望大家畫得開心，
我們下本見！

眼 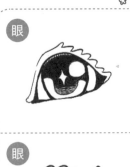 　眼 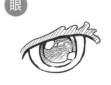 　眼 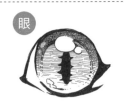 　眼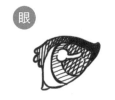

眼 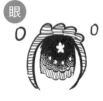 　眼 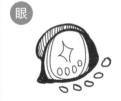 　眼 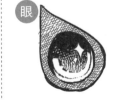 　眼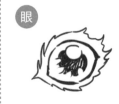

眼 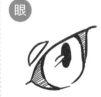 　眼 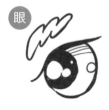 　眼 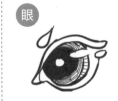 　眼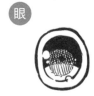

眼 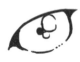 　眼 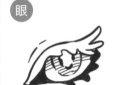 　眼 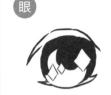 　眼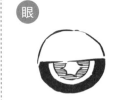

眼 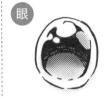 　眼 　眼 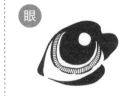 　眼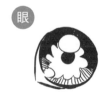

眼 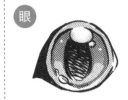 　眼 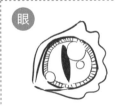 　眼 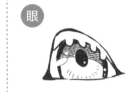 　眼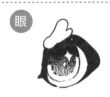

萌怪元素表

各種眼睛與耳朵

眼 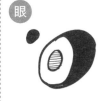　眼 　眼 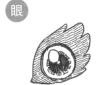　眼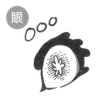

眼 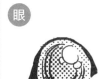　眼 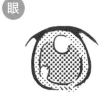　眼 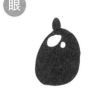　眼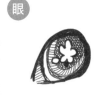

眼 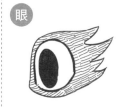　眼 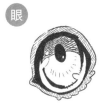　眼 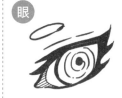　眼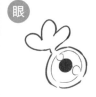

眼 　眼 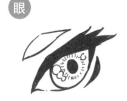　眼 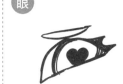　眼

耳 　耳 　耳 　耳

耳 　耳 　耳 　耳

各種耳朵與角

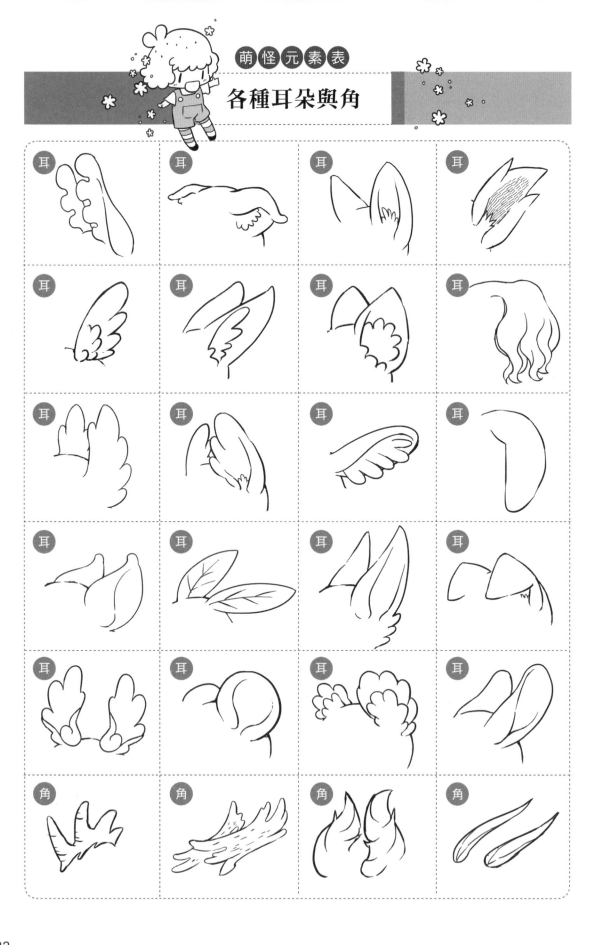

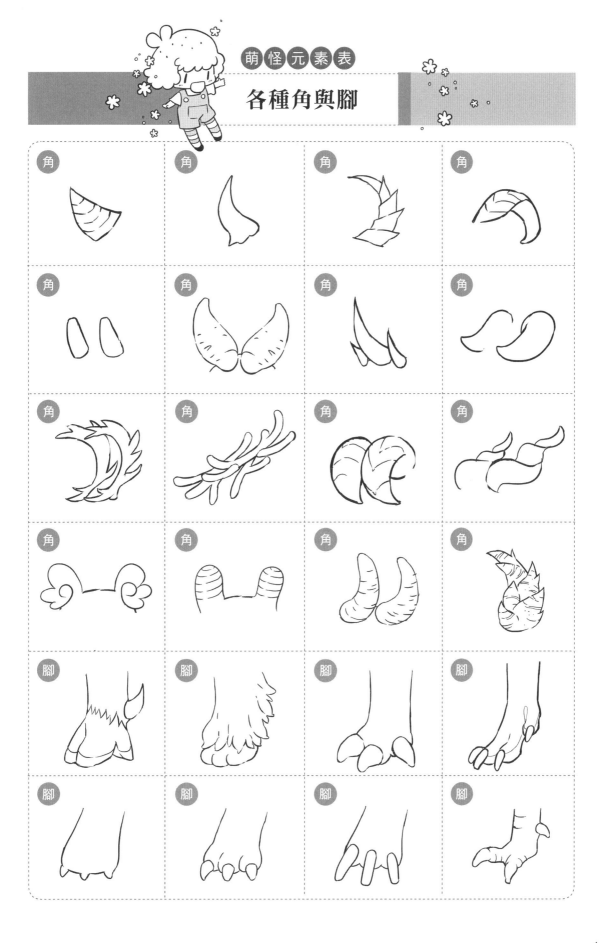

各種腳腳

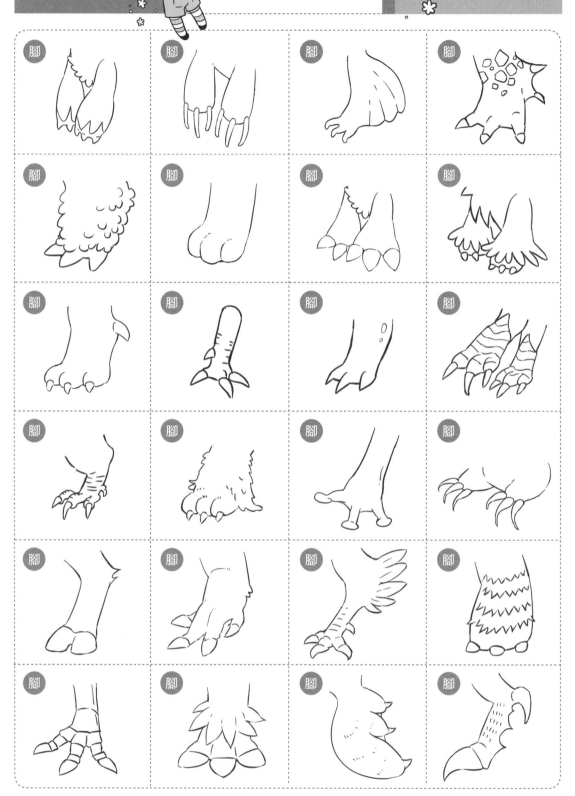

腳　腳　腳　腳
腳　腳　腳　腳
腳　腳　腳　腳
腳　腳　腳　腳
腳　腳　腳　腳
腳　腳　腳　腳

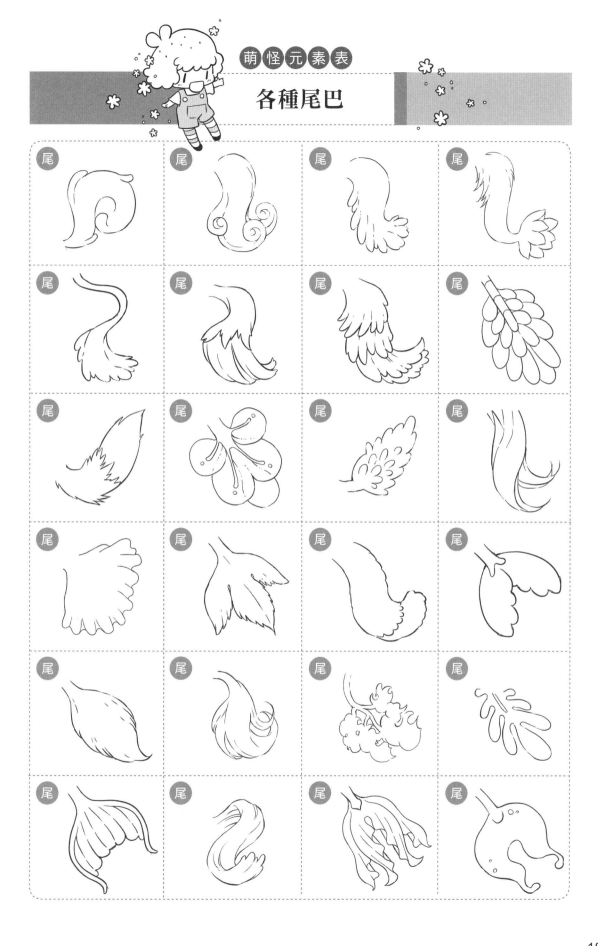

萌怪元素表

各種尾巴

各種翅膀

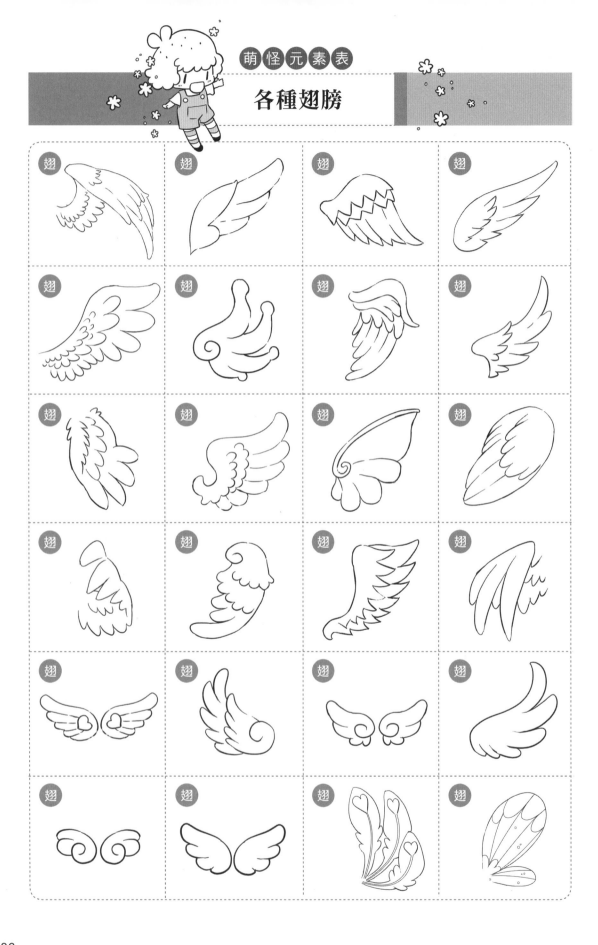

各種翅膀

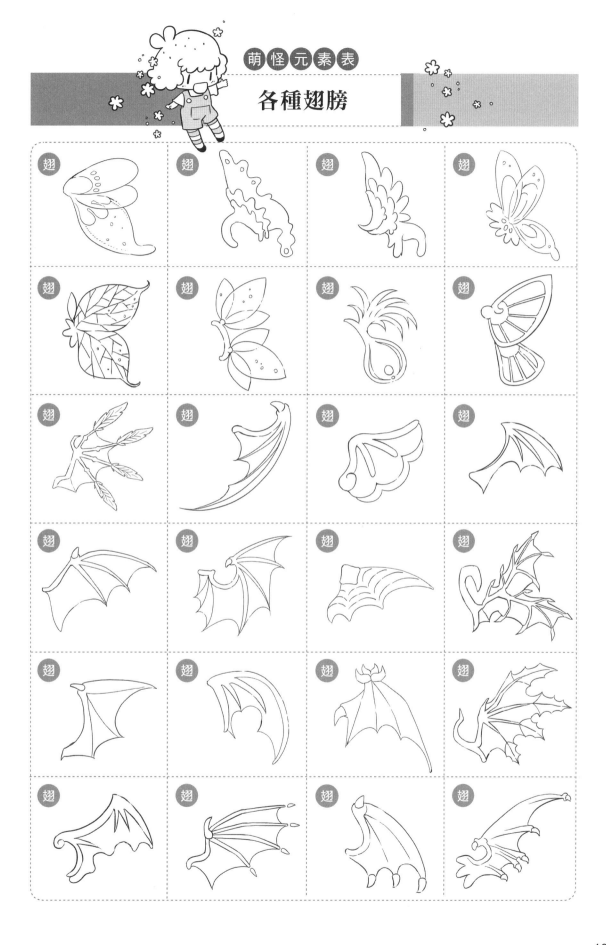

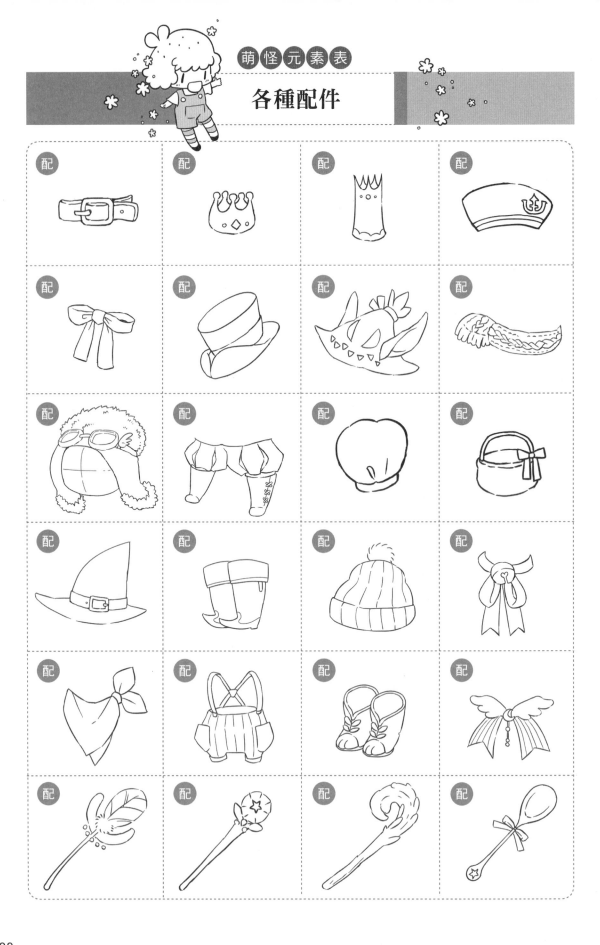

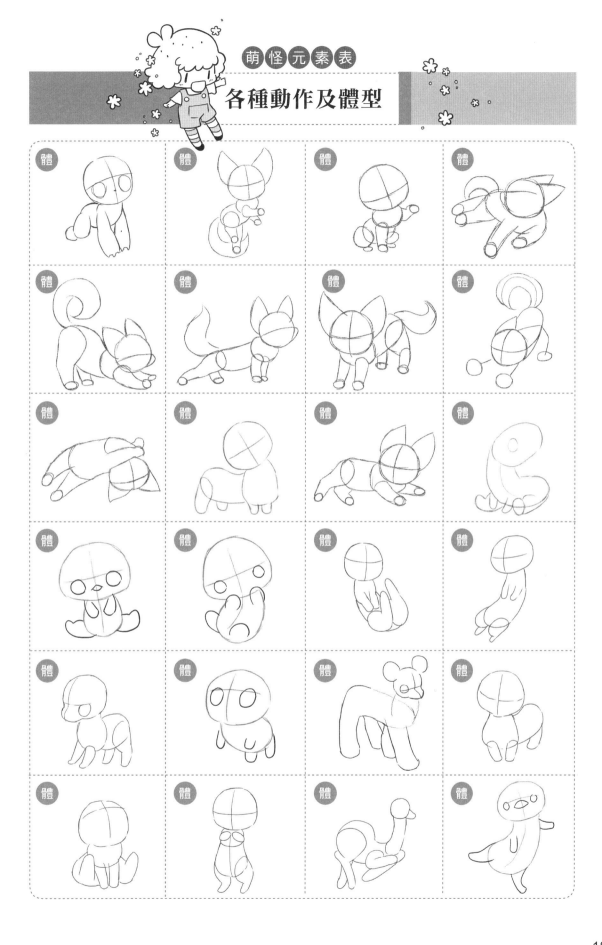

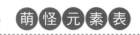

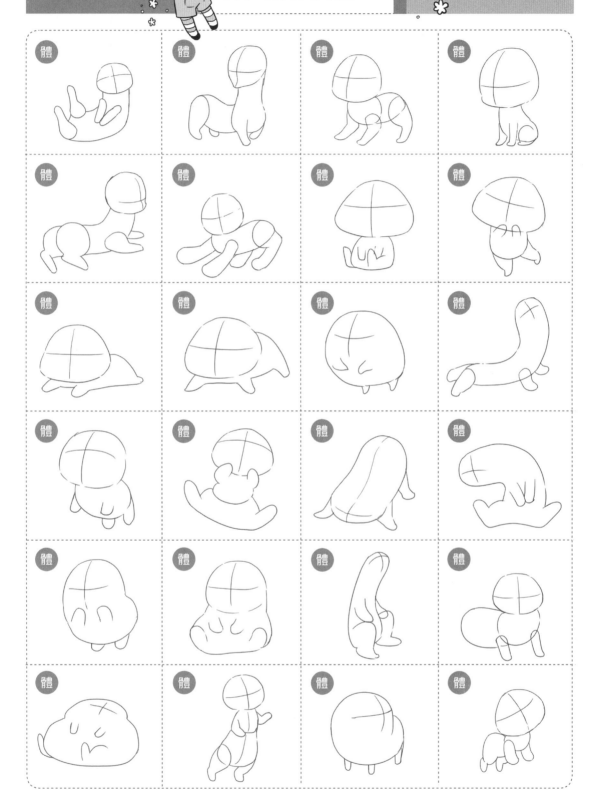

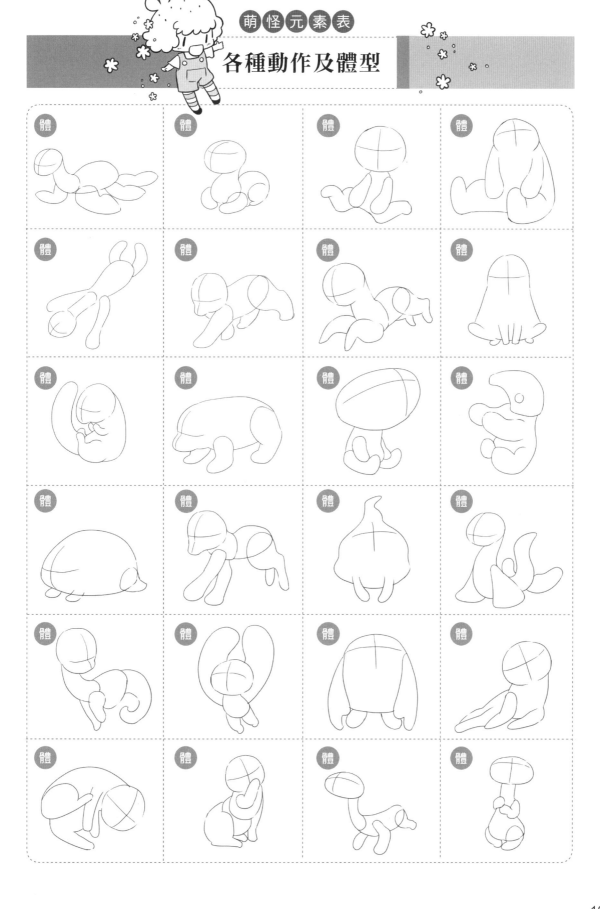

國家圖書館出版品預行編目（CIP）資料

異世界萌怪漫畫造型入門：不藏私萌寵漫畫技法教學
／蔡蕙憶(橘子)著.
-- 初版.-- 新北市：漢欣文化事業有限公司, 2021.05
192面；19X26公分. -- (多彩多藝；6)

ISBN 978-957-686-806-1(平裝)

1.插畫 2.漫畫 3.繪畫技法

947.45 110004856

多彩多藝6

不藏私萌寵漫畫技法教學
異世界萌怪漫畫造型入門

作　　　者／蔡蕙憶（橘子）

總　編　輯／徐昱

執 行 編 輯／雨霓

封 面 繪 圖／蔡蕙憶（橘子）

封 面 設 計／韓欣恬

執 行 美 編／韓欣恬

出　版　者／漢欣文化事業有限公司

地　　　址／新北市板橋區板新路206號3樓

電　　　話／02-8953-9611

傳　　　真／02-8952-4084

郵 撥 帳 號／05837599 漢欣文化事業有限公司

電 子 郵 件／hsbookse@gmail.com

初 版 一 刷／2021年5月

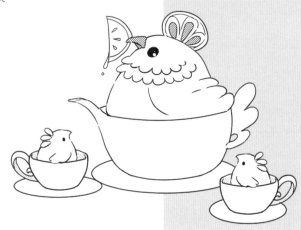